Contraste insuffisant

NF Z 43-120-14

V

BIBLIOTHÈQUE MODERNE

REVUE
DE
L'EXPOSITION UNIVERSELLE

TROISIÈME SÉRIE

TROISIÈME SÉRIE

SOMMAIRE

MODES — SOIERIES DE LYON
CHANVRE — LINS — COTON — DRAPS — DENTELLES
CÉRAMIQUE
CRISTAUX — SUBSTANCES ALIMENTAIRES, ETC.

PARIS. — IMP. SIMON RAÇON ET COMP., RUE D'ERFURTH, 1

BIBLIOTHÈQUE MODERNE

REVUE
DE
L'EXPOSITION
UNIVERSELLE

PAR

ÉDOUARD GORGES

TROISIÈME SÉRIE

PARIS
FERDINAND SARTORIUS, ÉDITEUR
9, RUE MAZARINE, 9

1856

REVUE
DE
L'EXPOSITION UNIVERSELLE

I

Aujourd'hui le palais de l'Industrie a fermé ses grandes portes, les gardiens ont dépouillé leur uniforme vert; demain, pas plus tard, on va commencer à démolir l'annexe, qui, sur une longueur de huit cents mètres, s'étend de la place de la Révolution jusqu'à Chaillot.

Puis ce sera le pont qui relie la galerie à la rotonde du Panorama, puis le jardin avec ses pelouses vertes, ses fontaines jaillissantes, ses siéges si commodes, ses statues, ses kiosques ; un délicieux parc en miniature,

où l'on allait se reposer d'avoir admiré trop longtemps de si belles choses, des merveilles venues, comme par enchantement, de toutes les parties du monde... On démolit le hangar où notre mère nourricière à tous, l'agriculture, avait été reléguée tristement et comme par commisération...

On enlève les voitures de gala avec les laquais poudrés et les chevaux empaillés et harnachés, et, en face, formant contraste, la galerie du pauvre, les marchandises à bon marché, les défroques de la misère.

Tout cela va disparaître... tout cela est déjà enlevé, la place est balayée.

Et plus loin, au coin de l'avenue Montaigne, on décloue, on arrache les corniches et les ornements en plâtre du palais des Beaux-Arts. Où sont-ils déjà ces beaux tableaux venus de l'Angleterre, de l'Italie, de l'Espagne, de l'Allemagne, de la Suède et du Pérou ? Il faut leur dire adieu ; nous ne les reverrons plus jamais !

Et ces belles statues, et ces beaux bronzes que nous aimions tant ?

Et ces machines intelligentes auxquelles un peu de vapeur donnait la vie, et qui, avec une docilité merveilleuse, une précision mathématique, sculptaient le marbre, l'ivoire et l'argent, traçaient des portraits, savaient coudre, broder, tisser, faire la dentelle, aérer les mines, élever l'eau, carder, filer et tisser la laine,

dévider la soie, imprimer des livres et des pièces d'indienne, emporter les waggons à toute vitesse et les arrêter sur place?

Tout cela est dévissé, démonté et emporté Dieu sait où!...

Vous souvient-il encore des porcelaines et des cristaux de la Bohême, de la Prusse, de l'Autriche, de l'Angleterre, des trophées de Baccarat, de Clichy ou de Saint-Louis?

Et les beaux vases de Sèvres, si élégants de formes et d'un dessin si pur?

Vous les rappelez-vous bien?

Et ces étoffes splendides de Lyon, de l'Inde, de la Chine, les avez-vous assez admirées?

Et ce charmant boudoir de l'Impératrice, il faut en prendre votre parti, belles dames, vous n'y remettrez plus les pieds.

Et ces bibliothèques, ces buffets, ces dressoirs, ces armoires à fusil, ornés de statues, ciselés, fouillés, sculptés, incrustés avec une patience et un goût admirables, où sont-ils passés? qui les a achetés?

Et ces délicieux colifichets de Tahan et de Guéret; qui les a emportés? Y a-t-il donc réellement au monde des gens assez riches, assez heureux pour se passer la fantaisie de posséder de si belles choses? et quel regret ce doit être quand il faut les quitter!

Car, pour moi, je l'avoue en toute humilité, je n'ai

jamais regardé toutes ces jolies choses qu'avec un renoncement absolu et une résignation profonde, à peu près comme on regarde la lune ou les étoiles, sans avoir l'espoir de les voir jamais éclairer sa chambre ou tapisser son plafond.

J'aimais peu, je l'avoue, l'argenterie, les diamants et les bijoux, probablement par la même raison, à cause de l'impossibilité bien motivée de les acheter.

II

La toile est baissée : la farce est jouée.

De toutes ces merveilles si avidement convoitées par les uns, si admirées par tous, que reste-t-il? Pour l'histoire de la science et de l'industrie, que reste-t-il de tout ce grand concours universel?

Rien.

Si ce n'est le livre que nous écrivons en ce moment.

Mais, par malheur, nous le reconnaissons, nous n'avons ni l'autorité, ni les connaissances nécessaires pour une entreprise de cette importance.

En général, nous pouvons même dire sans exception aucune, tous les fabricants sont aussi incapables de décrire leurs machines, de vulgariser les procédés qu'ils emploient ou les qualités de leurs produits,

que les écrivains de ciseler un meuble, de fabriquer une pièce d'indienne ou d'ajuster une montre.

C'était le devoir de la Commission de compléter ces deux forces l'une par l'autre ; de dire au fabricant, à l'ouvrier de chaque branche de l'arbre industriel : — Comment fabriquez-vous ? que faisait-on avant vous ? quels progrès avez-vous réalisés ? quels sont ceux que vous cherchez ?

Puis, ces notes prises, on aurait dû les remettre à des écrivains dont les noms ont quelque autorité sur le public.

Car, il est bon qu'on le sache, de tous les métiers, il n'en est certes pas un qui soit plus dur, plus pénible, qui exige plus de patience, d'études réfléchies et d'observation, que le métier d'écrivain.

Rien de plus facile que de tremper sa plume dans la bouteille à l'encre et de noircir du papier : — rien de plus difficile que d'écrire avec clarté, élégance et concision... rien de plus rare qu'un bon écrivain.

Vous les connaissez tous comme moi : combien sont-ils ?

En combinant ces deux grandes forces, la commission eût pu faire un livre utile, nécessaire, une encyclopédie des sciences, de l'industrie et des arts chez tous les peuples au dix-neuvième siècle ; les comparer : blâmer celui-ci, encourager celui-là.

Une ligne, dans un livre bien fait, a plus de prix

cent fois que toutes ces médailles d'honneur avec lesquelles le charlatanisme bat monnaie et dupe les chalands.

Le livre dont je parle eût été pour tout le monde un enseignement fécond, que l'on se fût empressé de traduire ensuite dans toutes les langues; un traité d'alliance entre tous les peuples, un jalon planté sur la grande route de la civilisation humaine. Aux reproches nombreux que déjà nous avons eu l'occasion d'adresser à MM. les membres de la Commission impériale, nous ajouterons le tort de n'avoir rien fait pour consacrer le souvenir de ce grand concours des peuples à l'Exposition des Champs-Élysées.

On se croit un personnage pour avoir compulsé des bouquins jaunis, déterré des notes diplomatiques, rectifié des dates, raconté des batailles et des tueries de soldats, enregistré la mort ou la naissance de quelques rois et de plusieurs Dauphins.

Le beau métier! A quoi cela peut-il être utile, après tout?

La Revue de l'Exposition universelle, comme nous l'aurions conseillée, comme nous l'avions comprise, eût été un monument éternel élevé au travail : le livre de tous les peuples !

Ces réserves faites, nous allons continuer, dans la limite de nos forces, un travail entrepris peut-être avec un peu trop d'outrecuidance et de présomption.

Il faut toujours être poli vis-à-vis de soi-même.

III

Ce n'est pas un métier aussi facile qu'on pourrait le penser que celui de greffier industriel : le rôle a des désagréments nombreux.

Du temps de la liberté de la presse, sous le roi Louis-Philippe, qui, nous pouvons le dire, était bien l'un des hommes les meilleurs et les plus honnêtes de son royaume, il fallait, pour obtenir les sympathies du public, se ranger dans une opposition systématique : attaquer le roi, sa famille, ses ministres ; l'accuser à peu près tous les jours, au moins une fois, de ruiner la France, de la voler, de la corrompre, de l'avilir, et d'une foule de peccadilles dont rougirait le plus misérable gredin.

Au surplus, vous aviez toutes les vertus, tous les talents, vous étiez un grand citoyen, un écrivain hors ligne, et, l'opposition reconnaissante faisait lithographier votre portrait, qui ornait les carreaux des libraires et vous décernait les honneurs réservés aux joueurs de piano, de flûte ou de violon.

Mais si, par imprudence, vous aviez le malheur, une fois dans votre vie d'écrivain, d'approuver quoi que ce fût, de parler au roi, dans vos lignes, avec politesse et déférence, de traiter un ministre un peu moins mal que feu Mandrin...

Vous ne valiez plus les quatre fers d'un chien. Il fallait voir, lire et entendre les journaux vertueux du lendemain crier à tous leurs abonnés : Vendu?

Cet homme veut la croix d'honneur ou un bureau de tabac!...

Et, pour lutter contre cette guerre à coups de bec de plume, pour se défendre contre cet assassinat à coups d'épingle, quels défenseurs, quels journaux prenait le pouvoir?

Trois vilénies politiques et littéraires vivant chichement de maigres subventions, se débitant honteusement le soir, et que l'on achetait en cachette pour ne pas être soupçonné de complicité : l'une de ces choses s'appelait le *Messager*, et, pour éditeur responsable avait un M. Thibaudeau.

La seconde, le *Moniteur du soir*, avait pour parrain feu M. Beaudouin, décoré et enterré sous les colonnes du *Moniteur de l'Armée*.

Et le troisième, pour Gérant, M. Félix Solar, lisez l'*Epoque*.

Quoique nous n'ayons plus précisément une liberté de presse illimitée, il en sera bien certainement de nous comme des écrivains politiques du dernier règne : Si nous disons des éloges des produits exposés, nous serons vendus; — et du mal? — à vendre; c'est à choisir...

Quoi qu'il en soit, nous allons coordonner les notes

prises pendant nos visites à l'Exposition, et distribuer, comme nous l'avons fait jusqu'ici, le plus gratuitement et le plus consciencieusement du monde, nos critiques et nos éloges.

IV

LA MODE.

La mode! les caprices, la tyrannie de la mode! quel thème à déclamations fausses et vides de sens! quel lieu commun banal! La frivolité de la mode! sottise, fausseté, calomnie!

Je parle sérieusement : — je ne crois pas qu'il y ait au monde rien d'utile, de grave, de nécessaire, comme les évolutions ou les révolutions de la mode... et je le prouve.

La mode, c'est l'âme, la vie du travail, de l'industrie et du commerce.

La mode, c'est l'élément le plus indispensable à la fortune, à la prospérité publiques...

Ce changement périodique dans la coupe des habits, la taille des robes, la nuance des chiffons, la forme des chapeaux, la monture des bijoux, des diamants et des parures; — les voitures, les meubles, la vaisselle d'argent et de porcelaine; tous les mille petits objets innommés et indescriptibles de la fantaisie et des *articles de Paris*,

— produisent plus d'or que toutes les mines réunies de l'Australie et de la Californie.

La statistique est là...

Arrêtez donc, quelque temps, l'aiguille de la mode : — les fabriques cessent, les bras chôment, la production agricole diminue... tout le monde court risque de mourir de faim...

Voyez-vous la conséquence d'un caprice de femme ! d'une manche plate ou de la coupe d'un paletot ?...

Les marchandes de mode et les tailleurs... voilà les grands prêtres de la civilisation ? les apôtres qui prêchent avec éloquence la fraternité des peuples, la solidarité des nations...

La mode se soucie bien des traités, des canons et des batailles ! — Malgré les blocus, malgré les lignes de douaniers, Paris a toujours expédié ses nouveautés à Londres, à Vienne, à Berlin, en Russie, en Amérique, au bout du monde...

Bien peu de personnes sont d'accord sur la politique, la religion ou la philosophie. — Tout le monde obéit à la mode.

« La morale, la politique, voilà quelque chose de beau, dit Marivaux, en comparaison de la science de bien placer un ruban ou de décider de quelle couleur on le mettra !

« Si on savait ce qui se passe dans la tête d'une coquette en pareil cas, combien son âme est déliée

et pénétrante ! si on voyait la finesse des jugements qu'elle fait sur les goûts qu'elle essaye, et puis qu'elle rebute, et puis qu'elle hésite de choisir, et qu'elle choisit enfin par pure lassitude ! Si on savait ce que je dis là, cela humilierait bien les plus forts esprits, et Aristote ne serait plus qu'un petit garçon.

« C'est moi qui le dis, qui le sais à merveille, et qu'en fait de parure, quand on a trouvé ce qui est bien, ce n'est pas grand'chose, et qu'il faut trouver le mieux pour aller au delà au mieux du mieux, et que pour attraper ce dernier mieux, il faut lire dans le cœur des hommes, et savoir préférer ce qui les gagne le plus à ce qui ne fait que les gagner beaucoup, et cela est immense. »

Il ne faut pas qu'on s'y trompe, la mode est, même pour les hommes, une chose plus sérieuse qu'on ne serait tenté de se l'imaginer : s'il est ridicule de suivre aveuglément tous ses caprices, il est souvent dangereux de les mépriser trop ouvertement.

Cette vérité ne date pas d'hier.

Ainsi, quand après une très longue absence, Sully, le conseiller d'Henri IV, reparaît à la cour de Louis XIII, les raffinés le montrent au doigt et ne se cachent pas de rire de la forme de son manteau, de la coupe surannée de son vieux pourpoint.

Le vieux huguenot entend les éclats de rire, et, levant fièrement la tête :

— Sire, dit-il au roi, lorsque votre royal père m'honorait d'une audience, nous ne causions des affaires de l'État qu'après avoir renvoyé dans l'antichambre les bouffons et les baladins.

La mode est impitoyable : elle ne respecte rien, ni le courage, ni les services rendus : quand Jean Bart ose se montrer à l'Œil-de-bœuf en costume de marin, les courtisans se pressent autour de lui et le regardent comme un Huron ou un homme rapporté de la lune par Cyrano de Bergerac.

Jean Bart eut l'esprit de mettre les rieurs de son côté; mais, sans l'arrivée de Louis XIV, la plaisanterie eût pu mal tourner pour lui.

Le jour où, après un exil de vingt ans, le marquis de Vardes se montre à l'Œil-de-bœuf, le grand roi daigne hausser ses augustes épaules et lui faire observer que ses canons ne sont plus à la mode.

— Sire, balbutie de Vardes, lorsqu'on a été éloigné de votre Majesté, on est non-seulement malheureux, mais ridicule.

Un humoriste écrivait du temps de Louis XIV :

« La mode est le véritable démon qui tourmente la nation française. Les tailleurs ont plus de peine à inventer qu'à coudre, et quand un habit dure plus que la vie d'une fleur, il paraît décrépit. De là est né un peuple de fripiers qui font profession d'acheter et de vendre de vieux haillons et des habits usés. Ils vivent

splendidement en dépouillant les uns et les autres, commodité assez singulière dans une ville très-peuplée où ceux qui s'ennuient de porter longtemps le même habit trouvent à le changer avec une perte médiocre, et où les autres qui en manquent ont le moyen de s'habiller avec une petite dépense. »

Buffon n'écrivait jamais qu'avec des manchettes de dentelles.

Guido Reni ne touchait jamais un pinceau que vêtu de ses plus beaux habits.

Breughel assurait que, sans son costume de velours, il n'eût pu donner à ses fleurs et à ses fruits le reflet velouté que l'on admire dans ses tableaux.

A l'issue du concile de Trente, saint Charles Borromée répudie les vêtements de soie.

Le peuple romain ne pardonna jamais à l'empereur Héliogabale de porter une tunique et un manteau de soie.

Malesherbes voyageait souvent couvert d'une vieille houppelande grise : un soir, il va demander l'hospitalité dans un presbytère ; — on l'envoie coucher sur la paille.

En partant, le lendemain matin, le magistrat laissa la lettre suivante :

« Lamoignon de Malesherbes, pour mettre M. le curé à même d'exercer sur une plus vaste échelle ses vertus hospitalières, lui promet de demander au mi-

nistre chargé de la feuille des bénéfices le premier canonicat vacant. »

— Que ne voyage-t-il avec sa simarre ! s'écria le curé déconfit.

Et, si je vous disais, moi, que le bonheur ou le malheur de la vie peuvent dépendre d'une négligence de la mode, vous commenceriez par sourire, et cependant il n'est rien de plus raisonnable.

— Vous passez mal accoutré dans la rue ; — vos amis, et les meilleurs, vous voient mais ne vous regardent pas.

Votre femme tourne l'œil d'un autre côté, et c'est fini.

Et vous-même, soyez de bonne foi, — oseriez-vous produire en public la maîtresse que vous aimez, attifée comme l'étaient les femmes il y a seulement cinq ans ? et si vous faisiez cette imprudence, quelle humiliation pour elle et pour vous !

V

VÊTEMENTS DE FEMMES ET D'HOMMES EN FRANCE.

Un jour, le prince de Joinville revenait d'un petit voyage autour du monde : la famille royale était réunie aux Tuileries, dans la grande salle de famille.

— Eh bien, demanda la reine mère, que nous as-tu rapporté de tes voyages ?

Les yeux des princesses étaient fixés sur les siens, comme autant de points d'interrogation.

— Une chose fort curieuse, ma mère, et qui, je l'espère, vous fera grand plaisir.

— Qu'est-ce donc ?

— Le costume complet de la reine de Ceylan, le jour de son mariage...

— Ah ! voyons...

— Voyons... répétèrent les jeunes sœurs.

Le prince fit un signe, et l'on apporta un petit coffret de laque, un peu plat, et à peu près de la grandeur de la main.

On ouvrit le coffret, et le prince en tira un collier de dents de poisson, de pois rouges et de verroterie...

— Et puis ?...

— Quoi ?

— Les autres parties du costume ?...

— Voilà tout...

Ne pourrais-je pas, moi aussi, et ce serait mon droit à propos d'une exposition universelle, prendre deux Indiens mâle et femelle, aussi peu vêtus que possible, et les affubler successivement, comme des mannequins, des costumes de tous les peuples qui figurent dans le palais de l'Industrie ?

Vous affliger de la description de toutes les parties

des costumes anglais, chinois, grecs, persans, arabes, prussiens, danois, suisses, espagnols, italiens, suédois ou norwégiens? Qu'auriez-vous à répondre si, prenant l'homme sortant du paradis terrestre, et le promenant à travers les cinq parties du monde, j'arrivais à vous offrir une description technique et savante des vêtements des Grecs et des Romains?

Vous me regarderiez assurément comme un homme très-sérieux, et vous m'auriez en grande considération...

Cependant je n'en ferai rien : à mon avis, ces choses-là rentrent plus particulièrement dans le domaine de l'imagerie.

Si je vous disais que sous Philippe le Bel l'habillement des hommes était une longue tunique, par-dessus laquelle on mettait un manteau court; au lieu que, en 1316, sous Louis X, son successeur, on portait la barbe longue et un pourpoint collant qui ne dépassait pas la ceinture du haut-de-chausse mi-parti, et quand j'aurai coiffé ces honnêtes gens d'un bonnet à plumes, vous ferez-vous de cet accoutrement une idée bien nette, si vous n'avez pas vu d'enluminures? et si vous les avez vues, en quoi cela pourrait-il vous intéresser?

Cependant, comme, à tout prendre, je tiens à faire montre d'érudition, je vous dirai que, sous Charles VII, qui avait les jambes fort courtes, on reprit, en 1460, l'habit long avec la fraise et les collets de guipure, que,

vingt ans plus tard, la mode changea sous Louis XI.

Les hommes adoptèrent, comme le roi, de petites camisoles étroites, attachées avec des aiguillettes à des haut-de-chausses collants, enjolivés de franges et de rubans de toutes couleurs assorties ; ajoutez à cela le petit chapeau de feutre rond, aux bords retroussés, des cheveux tombant sur la nuque, couvrant le front et taillés au ras des sourcils, et puis des souliers à la poulaine.

Mis à la mode par Geoffroi Plantagenet, duc d'Anjou, pour dissimuler la difformité de ses pieds, les souliers à la poulaine prirent rapidement des proportions incroyables : on en vit d'une demi-aune, portés en pointe, rasant le sol, ou recourbés à la hauteur du genou.

Jusque-là, il est impossible d'imaginer rien de plus chaste et de plus sévère que le costume des femmes en France :

Une robe longue de drap et de couleur foncée le plus souvent, boutonnait à la naissance du cou, dessinait les contours des épaules, de la gorge, serrait la taille; et la jupe, pleine d'ampleur, tombait en plis lourds et majestueux.

Sous Charles VI, Isabelle de Bavière, un peu plus que galante, osa la première se montrer en public les bras nus et les épaules découvertes.

Alors on commença à porter des bracelets, des colliers et des boucles d'oreilles.

Sous Louis XI, les femmes supprimèrent les manches pendantes jusqu'à terre et les queues des robes, si longues, qu'il fallait un page pour les porter.

Décidément cette mode avait du bon pour les maris. — On conçoit qu'une dame empêtrée dans les plis de sa jupe devait difficilement se résigner à courir les aventures.

A la même époque, les petits toquets losangés d'or, de perles et d'agréments en filigrane, furent remplacés par de larges bonnets surchargés de bourrelets enrubannés ; cette mode dura peu et fut bientôt remplacée par les *hennins*, sortes de pains de sucre, recouverts de dentelles.

Sous le règne de François 1er et d'Henri II, les femmes portaient un petit chapeau rond, orné d'une fleur sur le devant.

Depuis Henri II jusqu'à la fin du règne d'Henri IV, elles portèrent de petits toquets surmontés d'une aigrette.

Sous Louis XIII, les plumes disparurent de la coiffure des femmes.

VI

VARIÉTÉS. — CORSETS.

Les costumes des hommes, depuis François Ier jusqu'à Louis XVI, sont trop connus pour que nous ayons à les décrire ici ; nous nous bornerons à citer quelques particularités de la mode qui peut-être sont ignorées du plus grand nombre.

Ce fut Catherine de Médicis qui, en 1534, introduisit en France l'usage des corsets.

De tout temps les médecins ont crié bien fort contre cette mode : — respiration pénible et fréquente, — palpitations de cœur, — compression du sang, et, par suite, débilité des organes, — inflexion de l'épine dorsale, — digestions pénibles, — et enfin, affections pulmonaires. Les femmes ont laissé dire les médecins et conservé leurs corsets.

Voyant qu'elles ne tenaient aucun compte des menaces de la Faculté, d'autres plus adroits se sont, avec les formules les plus polies, les plus respectueuses, les plus insinuantes, — adressés à la coquetterie des femmes.

— Mesdames, disaient-ils, il faut bien vous avouer que vous êtes dans une erreur étrange, si vous croyez ajouter à vos grâces naturelles en donnant à votre

taille une roideur anguleuse et une apparence grêle pénible et même désagréable à l'œil; une taille trop mince n'est pas en harmonie avec l'ampleur du corps et des jupons; la compression du corset enlève à tous vos mouvements la grâce et la souplesse, et leur donne une roideur automatique et saccadée...

Les femmes ont haussé les épaules en riant, laissé dire les sermonneurs, et serré leurs corsets un peu plus que de raison.

Soyez sûrs, messieurs, que, mieux que nous, les femmes savent ce qui leur convient; il faut en prendre son parti : cette mode restera, parce que le corset est la seconde jeunesse de la femme.

Et puis, il faut en convenir, cet appareil a reçu depuis quelques années des perfectionnements importants.

Il y a les corsets plastiques et les corsets hygiéniques qui sont des mystifications; mais l'application de la fermeture sur la partie antérieure, l'emploi de tissus élastiques et de baleines très-minces et très-flexibles, rendent moins dangereuse la pression exercée sur les organes de la respiration.

Un exposant belge, dont le nom nous échappe, a eu l'idée d'employer la gutta-percha, mais la chaleur du corps fait perdre à cette préparation toute son élasticité.

Nous citerons les produits de MM. Robert, Varly et compagnie, qui ont obtenu une mention honorable à l'Exposition de Londres, et parmi les exposants de Paris, mesdames Sophie Dumoulin, Clemençon, Hyppolyte et Joly sœurs, dont les produits ont une grande réputation d'élégance.

VII

FARD.

Ce n'est guère que vers le milieu du seizième siècle que l'on commença à mettre du rouge en France.

« Quand on oyait parler des femmes fardées, dit Henri Estienne, on faisait de grandes exclamations ; et je ne sais si on eût trouvé assez de rhétorique en tout Démosthènes et en tout Cicéron pour persuader qu'une Française, aimant à se farder, aimât aussi son honneur et l'eût en recommandation. »

Mais ce n'étaient pas seulement les femmes qui se fardaient.

« Les jeunes gentilshommes les avaient comme contraintes d'en venir au fard, parce qu'ils étaient aussi *mignons* et *poupins* qu'elles étaient *mignonnes* et *poupinnes*, et montraient un visage aussi vermeil. Quelquefois même les habillements s'accordaient fort, en sorte que le prêtre ayant à faire un mariage ne

savait le plus souvent discerner l'époux de l'épouse. »

Aujourd'hui les acteurs et les actrices seuls mettent du fard.

VIII

MANCHONS.

Les manchons remontent à François 1ᵉʳ : on les nommait d'abord « des contenances, » et plus tard « des bonnes grâces, » et enfin des manchons ; ce fut, je crois, sous Henri III que les hommes commencèrent à les adopter.

Depuis la Révolution de 1789, les hommes ont cessé de les porter.

Les plus belles fourrures ont été exposées par MM. Gon et Dieulafait.

IX

BIJOUX.

Sous Henri III, les hommes portaient leur montre pendue au cou. On lit dans le *Journal de l'Etoile* qu'un filou, ayant coupé un cordon que l'on portait en sautoir et volé une montre, fut pris sur le fait et pendu séance tenante dans la cour du Louvre.

C'était alors la mode de porter trois bagues à la

main gauche : — la première à l'index, la seconde à l'annulaire, et la troisième au petit doigt.

Les Romains ne portaient d'abord qu'un seul anneau au doigt; puis plus tard on en mit un à chaque doigt... puis, enfin, le luxe augmentant sans cesse, on eut des anneaux pour l'hiver et des anneaux pour l'été. On en eut pour chaque mois, pour chaque semaine.

L'empereur Héliogabale ne mettait jamais deux fois les mêmes anneaux, ni les mêmes sandales.

Les femmes turques, qui passent les trois quarts de leur vie demi-nues couchées sur un sofa, mettent des anneaux à tous les doigts des pieds et des mains.

Sous le Directoire, madame Tallien, qui se montrait dans les bals publics un peu plus qu'à demi nue, portait des anneaux d'or aux jambes.

Voir, pour plus amples détails, ce que nous avons dit des bijoux dans notre article sur l'orfévrerie (premier volume).

X

BOITES A DRAGÉES, — A TABAC, — A MOUCHES.

Tout le monde avait son drageoir dans la poche, du temps d'Henri III.

Le duc de Guise prenait des dragées dans sa boîte au moment où il fut assassiné au château de Blois.

— Comme nous l'avons dit dans notre premier volume en parlant de l'ORFÉVRERIE, la boîte à tabac était pour les hommes un objet de première nécessité. On avait des boîtes pour chaque saison : l'hiver, elles étaient lourdes et pesantes; légères l'été. Il y avait la boîte des grandes cérémonies, des fêtes, du dimanche et des jours ordinaires.

Le prince de Conti avait une singulière fantaisie, et portait l'amour des boîtes à un point que nous comprenons difficilement aujourd'hui. Sa vanité de grand seigneur eût souffert de payer l'amour d'une femme : il achetait sa boîte. Rentré chez lui, il l'ouvrait, plaçait au fond le nom et l'âge de la femme, la date du cadeau, refermait soigneusement la boîte, l'enfermait dans un bonheur du jour, et n'y repensait plus... — à la boîte.

A sa mort, on trouva quatre mille huit cents boîtes qui toutes lui étaient venues de la sorte.

— Plus tard, au commencement du dix-septième siècle, les femmes ne sortaient point sans leur boîte à mouches.

Le taffetas était destiné à relever la blancheur de la céruse.

Ces mouches prenaient différents noms suivant la place qu'elles occupaient.

La passionnée se mettait à l'angle externe de l'œil, — la galante au milieu de la joue, — la baiseuse au coin de la bouche, — l'effrontée sur le bout du nez, — sur les lèvres, la coquette, — la recéleuse sur un bouton; taillées en rond, les mouches s'appelaient des assassines.

XI

PERRUQUES.

Les femmes grecques mettaient du rouge, mais ne portaient pas de perruques : la gloire de cette invention remonte aux dames romaines.

Tertullien, qui vivait à Carthage vers l'an 200, reproche aux brunes de vouloir paraître blondes et aux blondes de se parer de cheveux bruns.

Saint Clément d'Alexandrie, qui vivait à la fin du même siècle, appelle la malédiction du ciel sur les perruques élevées et touffues des femmes de son temps, « évidemment, dit-il, contraires à cet oracle divin, que personne ne saurait ajouter un cheveu à la hauteur de sa taille. »

Saint Cyprien trouve aux perruques un inconvénient qui du moins a le mérite de la singularité.

« Il est à craindre, dit-il, qu'au jugement dernier Dieu, ne reconnaissant plus son ouvrage et l'image

faite à sa ressemblance, ne veuille plus les récompenser. » Pauvres perruques !

Saint Grégoire de Naziance affirme qu'au jugement dernier on arrachera les cheveux des femmes qui auront porté des perruques.

Sous les derniers Valois, les femmes en France portaient des perruques.

Les hommes n'adoptèrent cette coiffure qu'au commencement du règne de Louis XIV.

La perruque prit promptement des proportions monumentales et pesait assez communément deux livres. Les cheveux blonds étaient les plus estimés : une belle perruque coûtait mille écus de ce temps-là, soit environ six mille francs d'aujourd'hui. On établit un impôt sur les perruques.

Un gentilhomme élégant ne confiait à personne le soin de peigner sa perruque, c'était la première et la plus douce occupation de sa journée.

On ne voyait rien d'inconvenant à ce que, dans la meilleure compagnie, un homme ôtât sa perruque et redressât les boucles fourvoyées.

Cette mode dura jusqu'en 1793, où la révolution supprima du même coup les têtes et les perruques.

Chez les hommes surtout; car les femmes conservèrent cette mode jusqu'aux premières années de l'Empire, en 1808.

Une des plus bizarres, sans contredit, fut la perruque *à l'hérisson*.

Marie-Antoinette s'étant montrée coiffée *à l'hérisson* à l'un des bals de l'Opéra :

« Dès le lendemain, dit un auteur du temps, les femmes du bon ton s'empressèrent de l'imiter, quoiqu'il fallût avoir la tête chargée d'un énorme toupet d'emprunt haut d'un pied et demi, et dont les cheveux hérissés semblaient menacer le ciel ; ce qui réduisait les physionomies à ne paraître pas plus grosses que le poing et leur donnait un air boudeur aussi plaisant que ridicule. »

En sorte qu'une femme ordinairement coiffée au *chien couchant*, qui adoptait tout à coup le *hérisson*, devenait méconnaissable.

En 1804, la fille de Lepelletier-Saint-Fargeau reçut d'un riche Hollandais douze perruques pour cadeau de noces.

Sous le Directoire, on vit quelques perruques bleues.

Les femmes avaient pris à la lettre les compliments qu'on leur adressait sur leurs *charmes célestes*.

Une femme élégante achetait autant de perruques que de souliers, et pouvait en compter souvent plus de quarante dans sa garde-robe : ces perruques étaient toujours sans poudre.

« Pourquoi toutes ces perruques? demandait Mercier

dans le *Nouveau Paris*. C'est que par elles on change chaque jour de physionomie; c'est que l'on n'est pas assujettie aux caprices d'un rare coiffeur; c'est que l'on offre à son amant un visage toujours nouveau, et qu'on lui cause quelquefois d'agréables surprises. On lui connaît ou on lui soupçonne une maîtresse : vite l'on prend sa chevelure. »

On a beaucoup ri des perruques. Pourquoi ? Cette mode, après tout, valait bien celle de ces affreux chapeaux coniques de pluche et de feutre que nous subissons si patiemment depuis plus de soixante ans.

Vit-on jamais coiffure plus sotte, plus laide, plus disgracieuse, plus gênante, durer aussi longtemps ?

Que faire de son chapeau ? où le mettre, en voiture, au théâtre, dans le monde, en voyage ou au café ?

L'hiver, il ne défend ni du froid, ni du vent, ni de la pluie : — l'été, la cervelle cuit dans un bain de vapeur surchauffée....

Et l'on s'étonne après cela de voir tant de têtes chauves à vingt-cinq ans !

Que cette calamité afflige encore deux générations, et nos petits enfants seront pelés comme des chiens turcs, et dans quelques siècles les savants se livreront à des dissertations savantes pour prouver que les hommes n'ont jamais eu de cheveux.

XII

BOUTONS.

En 1786, la manie des boutons fut poussée au dernier ridicule.

Non-seulement on les portait larges comme des écus de six francs, mais ils représentaient des paysages, des tableaux, des miniatures. Les amoureux portaient sur leurs boutons les chiffres de leurs maîtresses.

Des garnitures de boutons représentaient les douze Césars, d'autres des statues antiques, ceux-ci les métamorphoses d'Ovide, ceux-là une collection de papillons ou d'histoire naturelle.

Les boutons sont, avec les aiguilles et les épingles, une des merveilles de l'industrie moderne; c'est le seul ornement que comporte la mode sévère de nos vêtements.

Il est impossible de se figurer la quantité de boutons qui se fabriquent chaque jour, et la variété de ce genre de produits admis à l'Exposition. On fait des boutons avec tout et de tout : de fer, de cuivre, de plomb, de zinc, d'ivoire, d'écaille, de buis, de corne, de bois, de porcelaine, de cristal, de marbre; on en fait avec la soie, le fil, le coton, la paille et les cheveux.

La haute aristocratie du budget, du comptoir, de la banque et du parchemin, porte ses armes ou ses initiales gravées sur les boutons de cuivre de sa livrée.

C'est le dernier joujou de l'esclavage moderne. Autrefois le signe de l'esclavage était gravé sur la peau : « *intùs et incute.* » Aujourd'hui cela se coud sur les habits ; cela ne tient plus qu'à un fil.

XIII

MALBOROUG S'EN VA-T-EN GUERRE.

Sous Louis XIV, Louis XV et jusqu'à Louis XVI, la cour donnait le ton, la mode, aux petites gens de la bourgeoisie, de la ville. Les œuvres de l'esprit, les créations de la mode, n'étaient point admises sans la consécration de la cour.

Les grands seigneurs jouaient les premiers rôles de la comédie sociale ; la nation tout entière figurait parmi les utilités, s'efforçant de singer les modes, les travers, les ridicules et les vices de la classe privilégiée : la petite bourgeoise portait les paniers, les mouches, et jouait de l'éventail comme une duchesse ; aussi bien que M. de Richelieu, Turcaret prisait sa poudre d'Espagne dans sa boîte niellée d'or ; et Caron de Beaumarchais faisait jouer devant la cour le *Mariage de Figaro* avant de l'imposer à la ville.

Tout venait de la cour : l'esprit, les chansons et la couleur des étoffes.

La reine Marie-Antoinette, ayant par hasard entendu chanter la chanson de Malboroug, s'engoua de l'air et le répéta si souvent, que la cour et la ville se mirent à répéter après elle : « Malboroug s'en va-t-en guerre. »

Puis la mode s'en mêla : coiffure, robes, souliers, ornements, éventails, tout fut à la Malboroug : les jeunes gens s'habillaient de noir et de blanc pour porter le deuil de milord Malboroug.

Vinrent ensuite : la nuance carmélite, — ventre de carmélite, — puce, — cuisse de puce, — œil de roi, — cheveux de la reine, — cuisse de la reine, — coquelicot, — boue de Paris, — merde d'oie, — flamme d'Opéra, — fumée d'Opéra, — caca Dauphin, etc., etc.

Depuis le 21 janvier 1793, les rôles sont intervertis : la cour, il est vrai, a ses costumes brodés et passementés des cérémonies officielles, mais c'est elle qui emprunte à la ville ses modes, ses acteurs, etc., etc.

ARTICLES DE PARIS.

Ne vous semble-t-il pas, en parcourant ces pages, entrer dans l'arrière-boutique d'un marchand de bric-à-brac? Cela n'exhale-t-il point une odeur de renfermé, quelque chose comme les vieilles roupies des revendeuses à la toilette?

— *Sic transit gloria mundi!* — Ainsi passent les colifichets de la mode! Aujourd'hui c'est un bijou dévoré des yeux, ardemment convoité... Pour l'avoir, on ferait... un péché... et, quelques années plus tard, on le retrouve au fond d'un tiroir, empâté de poussière, avec une collection incomplète de médailles, de poignards, de flacons, de vieilles pipes, de camées, de médaillons, de bracelets en cheveux, de boîtes d'ivoire, d'écaille, de buis ou de papier mâché...

Tout cela, qui fut la vie, un bonheur, une passion, rentre dans cette branche importante de l'industrie désignée sous ce nom, « articles de Paris. »

Toutes ces vieilleries de la mode, que nous venons de secouer un instant devant vos yeux, ont été, il y a cent ans, aussi enviées, aussi fêtées, aussi nécessaires que le sont aujourd'hui les cannes, les gants, les besicles, les cache-nez et les porte-cigares; toutes ces cho-

ses, surannées, oubliées dans cent ans, aideront quelque philosophe à retrouver nos passions, nos mœurs et nos usages... Qui sait si l'histoire de ce temps-ci n'est pas cachée au fond d'un pot à tabac?

Aujourd'hui, au point de vue qui nous occupe en ce moment, ces objets rentrent dans le domaine de la mode, alimentent plusieurs milliers de bras et constituent une branche d'industrie très-importante que Paris excelle à fabriquer, et qu'il expédie sur tous les marchés du monde.

Articles de bureau, que la sculpture et l'orfévrerie décorent des dessins et des ornements les plus délicieux : bagatelles charmantes que l'on aime à voir et qu'on oublie aussitôt, tabletterie en ivoire, en buis, en écaille, petits meubles, coffrets, encriers, nécessaires, bimbeloterie, figurines, jouets d'enfant, découpures, gravures, papiers à dentelle, toiles gaufrées, estampées ; porte-monnaies, presse-papiers, vide-poches, peignes d'écaille, d'ivoire ou de caoutchouc durci, coffrets à bijoux, à cachemires, à gants, boîtes à thé, etc., etc.

Ces petites industries, tout à fait distinctes les unes des autres, ont chacune leur histoire, leur organisation, leur matériel, leurs procédés, et donnent souvent des résultats d'une importance vraiment incroyable; mais ce volume ne pourrait contenir la

seule transcription des divers objets portés au catalogue.

Nous parlerons seulement des plus importants : des fleurs artificielles, des éventails, des parapluies, des cannes et de la chaussure.

I

FLEURS.

Nous avons maintenant à vous parler de fleurs, de châles, de broderies et de dentelles... Ici, nous avouons, disons le mot, nous proclamons bien haut notre incompétence et notre ignorance complète sur ces questions importantes. — Nous prions donc qu'on veuille bien nous permettre d'emprunter la plume élégante et spirituelle d'une femme du monde. Mieux que nous cent fois et mieux qu'aucun écrivain, elle saura décrire et apprécier ces gracieuses féeries de l'industrie parisienne :

En traversant les galeries réservées aux fleurs artificielles, on se croirait plutôt au palais des Beaux-Arts qu'au palais de l'Industrie. N'a-t-on pas, en effet, quelque répugnance à donner le nom d'industrie à cette imitation surprenante des productions de la nature les plus charmantes, les plus gracieuses? Ne vous semble-t-il pas injuste de refuser le titre d'artiste à

celles qui les reproduisent avec une si surprenante fidélité ?

C'est à Paris que se développent tous les jours les progrès si rapides du travail des fleurs. C'est de ses magasins que sort l'immense quantité de guirlandes, de bouquets et de couronnes, destinés à parer les femmes élégantes du monde entier. Souvent ces parures délicates traversent les mers pour venir se poser sur des jeunes têtes bien impatientes de les attendre, et bien heureuses de les porter.

La mode a, cette année, un goût bien bizarre, nous sommes forcée d'en convenir... Aux fleurs fraîches et parées de tout leur éclat, elles préfèrent les fleurs fanées; pour elles, tous les regards et toutes les admirations ; n'est-ce pas singulier? Vous, mesdames, qui le partagez, seriez-vous disposées à placer dans vos cheveux ces roses à demi rongées? à garnir vos robes de ces fleurs dont les pétales flétris attestent la souffrance?

Le bal où figureraient tous les chefs-d'œuvre de notre Exposition offrirait certes un coup d'œil affligeant et affligé, et nous ne pensons pas qu'aucune femme se hasarde jamais à en tenter l'essai.

Pourquoi donc s'attacher à reproduire la nature souffrante? Comment expliquer cette fantaisie bien prononcée du public pour ces pauvres fleurs languissantes?

Pourquoi? C'est que sans doute, dans cette imita-

tion si fidèle et si bien sentie de la nature, ou apprécie toutes les difficultés de l'art, on se sent prise de compassion et tout attendrie, comme devant un tableau qui reproduit d'une manière saisissante les passions du cœur.

Le bonheur et le contentement de soi fatiguent le plus souvent, tandis qu'on se sent émue et attirée par la compassion pour ceux qui souffrent. Ce n'est donc pas une critique que nous adressons à ces premiers essais, mais au contraire une expression très-vive de notre sympathie pour leur heureux résultat.

L'exposition des fleurs est un beau jardin, mieux que cela, un parterre dans lequel vous retrouverez, j'en suis sûre, toutes les fleurs que vous avez aimées et admirées autrefois. — Regardez, mesdames, mais n'y touchez pas ! ainsi le veut la commission impériale...

Ce sont d'abord les charmants bouquets d'œillets blancs de mesdemoiselles Hoffmayer, que l'on oublie en regardant les résédas et les violettes de Parme qui les entourent.

Plus loin : la jardinière de madame Cuvillier; sur le fond, tapissé de campanules et d'herbes grimpantes, s'épanouissent un grand cactus rouge et un beau camellia blanc ; de chaque côté, deux bouquets, l'un de

fleurs variées, et l'autre de roses épanouies; l'ensemble de cette vitrine est d'un très-gracieux effet.

M. Chagot Marin nous offre une collection de ravissantes fleurs des champs. A côté, les belles roses blanches et roses de M. Harand.

Nous nous arrêterons un peu plus longtemps devant les bouquets de roses moussues manquant d'eau, que tout le monde admire dans la vitrine de mademoiselle Pitrat. Il est impossible de rendre avec un art plus admirable la langueur de ces belles et pauvres fleurs, auxquelles une goutte d'eau suffirait à rendre la fraîcheur et la vie. Il est évident que mademoiselle Pitrat a voulu s'attaquer à notre sensibilité; aussi serait-on vraiment tenté de lui reprocher de laisser mourir des roses d'une espèce aussi rare et aussi belle.

Vous préférez la fraîcheur et l'éclat des couleurs? Voyez à côté ce délicieux bouquet ; ne le dirait-on pas éclos aux premiers baisers du soleil?

Cette vitrine est admirable d'élégance et de bon goût.

On a beaucoup parlé dans le monde de l'envoi de madame Tilman; nous ne discutons pas le mérite de ses coiffures, qui sont délicieuses; mais sa robe de bal, garnie de fleurs, est d'un mauvais effet ; quoique les fleurs soient par elles-mêmes d'une finesse remarquable, l'ensemble en est disgracieux.

Le charmant berceau de feuillage exposé par M. Bau-

lant donne l'envie de s'abriter du soleil. Nous rencontrons çà et là des échantillons assez curieux de dentelle de plume. M. Picaut Roger nous offre une robe et un châle dont le fond de tulle noir est rehaussé d'applications de plumes imitant la dentelle à s'y méprendre : c'est une simple fantaisie sans doute, une pareille robe ne durerait pas vingt-quatre heures.

M. Notré a également tenté d'employer la plume pour l'embellissement de nos toilettes; l'essai n'est pas heureux; la garniture de marabouts placée autour d'une sortie de bal est tellement fournie, qu'au premier abord la femme qui la porterait courrait grand risque d'être prise pour quelque animal étrange d'une contrée inconnue; je doute qu'une femme se décide jamais à tenter l'aventure.

Permettez-nous, mesdames, de rappeler à vos souvenirs la jolie bruyère de M. Ruffier, le chèvrefeuille et le délicieux bouquet de M. Lecharpentier, le houx et les plantes exotiques de Gaudet-Dufrêne. Un dernier coup d'œil, je vous prie, aux charmantes coiffures de M. Pérot : sa jardinière de fleurs fanées est aussi d'une exécution très-heureuse.

Nous n'en sortirions pas s'il fallait parler de tous les fabricants; — des épis de blé mûr et des bouquets de fleurs des champs de Marienval, des gracieuses coiffures de Loréal et de Casaubon.

Nous ne pouvons cependant oublier de Guer-

sant, sa collection de fleurs si charmantes, et sur ce rosier dont les roses commencent à s'effeuiller, cette belle rose blanche à demi rongée par un insecte ; et les bouquets d'œillets et de résédas que vous avez oubliés en parlant du boudoir de l'Impératrice? et puis l'oranger et le magnolia de Constantin? puis le bouquet de myosotis de Duteïs? et puis encore mille et mille autres merveilles de gaze et de papiers peints, écloses sur les plates-bandes d'un comptoir, au rayonnement d'un bec de gaz ! Voilà encore une industrie charmante, messieurs, dans laquelle la France a une incontestable supériorité.

II

ÉVENTAILS.

Quelle arme d'agrément que l'éventail dans la main d'une jolie femme ! il est le complice innocent des manéges de la coquetterie ; tantôt il sert à protéger contre la fixité d'un regard importun, à tromper la perspicacité inquiétante de la jalousie, et à jouer, derrière ce paravent improvisé, la délicieuse comédie de l'œil, de la mine et du geste ; l'éventail cache la rougeur ou l'embarras de ne plus pouvoir rougir ; c'est l'ami, le confident et le protecteur de la femme ; c'est à la fois un maintien, un voile et un signal.

L'éventail, entre les doigts d'une femme, a une langue universelle que comprennent, sans l'avoir jamais apprise, les amoureux de tous les pays. Comme l'hésitation, l'embarras du oui... se lisent bien dans ces ondulations lentes! — le dépit, la colère, ou la jalousie, dans le frémissement saccadé qui agite l'air et soulève les boucles de la coiffure!... que de perfidies, de bonheur, de larmes, d'aveux et de repentirs éclos derrière un éventail! que de bâillements étouffés derrière un vélin protecteur!

L'éventail remonte à l'époque assez reculée où la femelle se transforma en femme. Vénus sortant de la mer dut s'improviser un éventail avec la première branche qui lui tomba sous la main.

Les écrivains, qui le plus souvent ont dédaigné de nous transmettre les événements d'une grande importance, n'ont pas oublié l'histoire de l'éventail. On s'en est servi dans tous les temps et dans toutes les parties du monde.

En Égypte, en Perse, chez les Arabes, on faisait des éventails de feuilles et de plumes d'autruche; dans l'Inde, les premiers éventails étaient de feuilles de palmier.

Chez les Grecs et les Romains, l'éventail jouait un grand rôle; Euripide, Virgile, Ovide, Properce, Apulée, rapportent différentes scènes tirées de cette éternelle comédie de l'éventail.

Dans l'*Oreste* d'Euripide, un esclave phrygien, agitant doucement un éventail de plumes de paon, caresse d'une douce fraîcheur les épaules et la chevelure dénouée d'Hélène endormie.

On retrouve l'éventail gravé sur les camées antiques, et peint sur les vases étrusques du musée du Louvre.

Jusqu'au règne de Louis XIV, la Chine avait conservé le monopole de la fabrication des éventails; en quelques années, ils arrivèrent chez nous à une perfection et une élégance que l'on a peut-être égalée, mais qu'on ne dépassera jamais.

Sous Louis XV, Louis XVI, et jusqu'en 1793, l'éventail devint une arme française, et prit place dans l'arsenal féminin entre le petit pot de rouge et la boîte à mouches : il était pour les femmes ce que la tabatière était pour les hommes, une distraction, une contenance. Natoire et Boucher jetaient sur le vélin les fantaisies charmantes de leur pinceau. Ravesell et Petitot sculptaient les feuilles de nacre ou d'ivoire.

C'est à un coup d'éventail donné sur les doigts de son ambassadeur que la France doit la conquête de l'Afrique, à laquelle, certes, elle ne songeait guère.

Cependant, nous devons l'avouer, l'éventail était oublié, comme la poudre, comme les paniers, quand, vers 1824, un industriel intelligent, un de ces hommes qui savent arrêter au passage les idées qui volent

dans l'air, eut la bonne inspiration de ressusciter cette industrie charmante, et bientôt l'on vit s'ouvrir, dans le passage des Panoramas, le magasin de Duvelleroy.

Il eut bientôt de nombreux concurrents, et aujourd'hui nous trouvons à l'Exposition vingt fabricants, qui tous peuvent se placer sur la même ligne.

M. Frédéric Mayer a exposé un éventail dont la monture est en nacre finement travaillée; la feuille est une gouache de M. Soldé, représentant le voyage à Cythère.

Chez M. Bréchaux, nous trouvons une monture en nacre sculptée, représentant un sacrifice à Flore; les figurines et les fleurs sont d'une très-belle exécution; chez M. Alexandre, des enfants jouant à la bascule, peints par Hamon; — à côté, une monture d'éventail splendide, en nacre, incrustée de pierres fines et ornée de délicieuses petites peintures sur émail, estimée dix mille francs. Dans l'exposition de Duvelleroy, placée dans la vitrine d'honneur, nous remarquons une présentation de pierrots par Gavarni; M. Louis Lassalle a exposé, sur la feuille d'un éventail, un des jeudis de l'Impératrice enfant, que tout le monde a remarqué.

Mais, à côté des merveilles d'un goût exquis que nous venons de vous raconter, d'autres maisons expo-

sent des éventails d'un bon marché surprenant... nous en trouvons à 5, à 10 et à 25 centimes.

Les évantaillistes de Paris n'ont de rivaux sérieux qu'en Chine ; mais la Chine n'a pas exposé.

Quant à l'Inde, ses chasse-mouches, ses *punkah*, ses écrans et ses éventails, s'ils le disputent aux nôtres par l'éclat des couleurs, ils leur sont bien inférieurs pour l'élégance des formes et les procédés de fabrication.

Maintenant n'y aurait-il pas quelque brutalité à clore par de vilains gros chiffres cette description d'une des plus gracieuses fantaisies de l'industrie parisienne?

Que vous importe, mesdames, de savoir que, d'après les rapports du jury, la France exportait, par an, des éventails pour cinq millions de francs ?

III

OMBRELLES. — PARAPLUIES.

C'est vraiment une chose rare et précieuse que l'érudition, surtout quand elle s'applique à la recherche de choses d'une haute importance historique et philosophique !

Ainsi, madame, je pourrai, grâce à elle, vous apprendre une chose que vous ignorez très-probablement.

Avant vous, les femmes de l'Inde, les Grecques et les dames romaines portaient des ombrelles d'une élégance et d'une richesse que nos fabricants n'ont point surpassée; le manche était de bambou des Indes ou d'ivoire incrusté d'or et de pierreries.

Quant à la forme, c'était, dit Pollux, « un petit dôme en réseaux. » *Tholum reticulum quo pro umbellâ mulieres utuntur.*

Les femmes et les grands seigneurs ne marchaient qu'escortés d'un esclave portant une ombrelle au-dessus de leur tête.

A Rome, on s'en servait surtout au théâtre.

Umbellam luscæ, Lydge, feras dominæ.

« Lydgus, portez l'ombrelle de la borgnesse. »

Accipe, quæ nimios vincant umbracula soles.

« Recevez cette ombrelle, dit Martial, qui vous défendra des ardeurs du soleil. »

Vous trouvez l'ombrelle partout : dans le traité de Paciandi, qui a fait un commentaire très-savant sur la *gestation* de l'ombrelle, dans la collection des peintures des vases antiques, et dans *Sabine,* ou matinée d'une dame romaine, de Bœtiger.

Sous Louis XIV le parasol avait les proportions d'un parapluie.

Charles Lebrun a représenté le chancelier Pierre

Séguier entrant solennellement à cheval dans la ville de Rouen, en 1639, lors de l'interdiction du parlement; le chancelier est représenté le chapeau sur la tête, et couvert d'une belle simarre de drap d'or. Le cheval, peint par Van der Meulen, gendre de Lebrun, est couvert d'un riche caparaçon d'or.

Autour du chancelier, huit pages du roi à pied, en costume de grande cérémonie; les deux premiers tiennent chacun une belle ombrelle sur la tête du chancelier.

On voit dans presque toutes les toiles de Watteau de jolis pages aux mains blanches portant d'élégants parasols entourés de crépines d'or ou enguirlandés de plusieurs rangs de dentelles.

Sous Louis XV, les grandes dames remplacèrent les pages par des négrillons vêtus d'une coussabe d'or et portant au cou le carcan d'argent.

Quant au parapluie, que Virgile appelle, dans la seconde Géorgique, *munimem ad imbres*, il n'avait pas tout à fait la forme des nôtres. C'était tout simplement, dit Martial dans le livre XIV de ses Épigrammes, un pan de cuir.

> Ingrediare viam cœlo licet usque sereno
> Ad subitas nunquam scortea desit aquas.

« Quoique vous vous mettiez en route par un beau temps, ne sortez jamais sans un pan de cuir, pour vous abriter des ondées subites. »

Il y a dans l'esprit français une tendance déplorable à ne rien respecter... que dis-je? à tourner tout en ridicule!...

Il n'est pas même jusqu'à l'innocent parapluie, consacré par l'antiquité, que l'on n'ait reproché au fondateur de la dynastie de 1830... C'est peut-être pour avoir porté un parapluie que Louis-Philippe est tombé du trône...

Mais, quoi qu'on dise, le parapluie est éternel... Il restera.

> O tilbury des gens à pied,
> Voiture commode et légère;
> L'étudiant et l'employé
> Vit sous ta tente hospitalière...
> Ami commode, ami nouveau,
> Qui contre l'ordinaire usage
> Reste à l'écart quand il fait beau,
> Pour te montrer les jours d'orage...

a dit M. Eugène Scribe dans un de ses plus jolis vaudevilles.

Non-seulement le parapluie est d'un usage général dans toutes les parties du monde, mais il est le plus souvent une marque de distinction qui en vaut bien une autre.

L'empereur du Maroc a seul le privilége de porter un parapluie.

Chez les Chinois, on reconnaît de loin un dignitaire

du Céleste Empire selon que son parapluie est à deux ou à trois étages...

A l'empereur de Chine seul est réservée la majesté du parapluie à quatre étages...

Le parapluie est en Chine un meuble de première nécessité ; jamais un Chinois d'une classe un peu élevée, mandarin, bonze ou marabout, ne sort sans être suivi d'un esclave portant sur sa tête son parapluie ouvert, comme le faisaient les *umbelliferi* chez les Romains.

Nous retrouvons le parapluie primitif et monumental tissé de branches de latanier à l'exposition de Ceylan et de Java.

C'est à l'Asie, sans doute, que les officiers anglais ont emprunté l'usage d'abriter leurs épaulettes sous la protection du parapluie.

Cependant, nous devons le dire à la honte de notre pays, la mode du parapluie est assez récente parmi nous.

Avant la Révolution de 1789 on n'avait que son manteau pour se garantir de la pluie ; les étalagistes en plein air, les échoppes des bouquetières, des revendeuses et des marchandes de fruits, portaient seuls des parapluies.

On trouve dans l'Encyclopédie que le privilége de la fabrication des parapluies appartenait aux boursiers.

« Les parapluies sont des ustensiles de ménage servant à garantir de la pluie ou de l'ardeur du soleil ;

aussi les appelle-t-on tantôt parapluies, tantôt parasols. »

Suit une longue description dont nous jugeons la reproduction inutile.

Il y a soixante ans, le parapluie se terminait par un large anneau de cuivre, qui servait à l'accrocher ; plus tard on lui mit un nez, et le manche recourbé en bec de corbin remplaçait la canne chez les élégants de l'an XII et de 1804.

Aujourd'hui, à l'Exposition, nous retrouvons bien çà et là quelques parapluies ambitieux, à canne, à longue-vue, à nécessaires, etc.; cependant, nous devons le dire à sa louange, il tend chaque jour à prendre des proportions plus modestes, et s'éclipse peu à peu devant ces fourreaux luisants qui s'appellent manteaux de caoutchouc. Nous citerons parmi les principaux exposants MM. Cazal, Bisson, Lavaissière, etc.

IV

DE LA CANNE. — DE SON HISTOIRE ET DE SON IMPORTANCE SOCIALE.

Il y a autour de nous, dans notre maison, sous notre main, une foule de petites choses que l'habitude de s'en servir empêche d'apercevoir et dont l'histoire cependant est digne d'intérêt et d'attention.

Le bâton, par exemple, ou, si vous l'aimez mieux,

la canne, — de *canna*, qui veut dire roseau, ou en hébreu *caneh*, que les Romains nommaient *arundo, baculum, fustis, virga, scipio*, — la baguette ou le gourdin : le bâton, disons-nous, a de tout temps servi à l'homme, de jouet dans son enfance, d'aide ou de maintien dans son âge mûr, et d'appui dans sa vieillesse.

Il y a longtemps qu'Horace a dit :

Ludere par impar, equitare in arundine longâ.

Le thyrse orné de pampres que portait Bacchus,
Le caducée de Mercure était un bâton.
L'arme que préférait Hercule était un bâton.
La férule qui servait à corriger les enfants était un bâton creux et léger.

Hésiode raconte que ce fut dans une tige de férule que Prométhée cacha le feu sacré qu'il avait réussi à dérober à Jupiter.

Le sceptre de Jupiter lui-même, — du mot grec *sceptein*, s'appuyer, — était un simple bâton d'ivoire.

Il est à remarquer qu'Homère ne parle ni de couronne ni de diadème, que les Grecs des temps héroïques ne connaissaient point : seulement il ne manque jamais de donner un sceptre ou un bâton aux demi-dieux, aux héros, aux rois et à tous ses personnages importants.

Le sceptre des rois est donc tout simplement un bâton doré.

Homère, Œdipe, deux fois roi, Bélisaire, tant de fois vainqueur, ont traversé les siècles et sont venus jusqu'à nous appuyés sur un bâton.

Chez les Juifs, Moïse changea sa canne en serpent aux yeux d'un Pharaon incrédule ; ce fut en étendant sa canne sur les eaux qu'il sépara les flots de la mer Rouge ; et c'est avec sa canne encore qu'il fit jaillir l'eau du rocher.

« Frappe ! mais écoute, » dit Thémistocle à Euribiade, qui, à la bataille de Salamine, le menaçait de son bâton.

Conduit à Delphes par les Tarquins, axquels il servait plutôt de jouet que de compagnon, Brutus offrit à Apollon un bâton de cornouiller creux renfermant un bâton d'or : emblème mystérieux de la Raison qui se cachait sous la rusticité.

« Tu ne sortiras pas de ce cercle que tu n'aies promis au sénat de faire évacuer à l'instant même l'Égypte par ton armée !... » dit Popilius en traçant sur le sable, avec sa canne, un cercle autour d'Antiochus.

Consulté sur l'opportunité d'un coup d'État, Tarquin, sans dire une parole, abattit avec sa canne les têtes des pavots les plus élevés...

Le bâton d'ivoire était un des insignes de la dignité consulaire.

Le bâton du préteur était d'or, celui des augures était recourbé en forme de crosse.

Pendant plusieurs siècles, le sceptre des rois ne dépassait pas les proportions d'une canne ordinaire.

La crosse des évêques chrétiens était, dans l'origine, un simple bâton de bois ; celle des évêques de l'Église grecque est une canne incrustée de nacre.

Dans l'ordre des avocats, le titre de bâtonnier vient de ce que le plus ancien de l'ordre portait le bâton de Saint-Nicolas dans les cérémonies de la confrérie du saint, établie dans la chapelle du Palais de Justice.

Philippe-Auguste, retenu par une maladie, confia la moitié de son sceptre à l'un de ses lieutenants chargé de le représenter au siége de la ville d'Acre, en 1191.

La ville fut prise.

« On a fait si bon usage de cette moitié, dit le roi, que je veux la conserver. »

Dans la suite, le bâton de commandement des maréchaux de France ne fut pas allongé.

Dans tout l'Orient, le bâton sert à l'administration de la justice : depuis le cadi du plus petit hameau jusqu'aux grands dignitaires ; tous les justiciers se font suivre d'esclaves armés de bâtons.

Dans la collection des instruments de supplice recueillis à Alger, on a pu voir la précieuse collection de cannes avec lesquelles le dey administrait la justice.

Dans les grandes cérémonies, le céleste empereur de la Chine se fait précéder par quatre cents hommes

armés de belles cannes en laque. Sur son passage, il se plaît à distribuer de légères bastonnades à ses sujets bien-aimés; c'est même une faveur qu'il accorde assez souvent aux grands dignitaires qu'il honore plus particulièrement de ses bontés.

Ce bâton, ou *pan-tsée*, est de bambou, un peu aplati, large d'un bout comme une batte d'arlequin, arrondie et pliée à l'autre extrémité pour qu'on puisse le manier avec plus de facilité.

Tout mandarin qu'on oublie de saluer fait arrêter et bâtonner sur place le délinquant.

On l'étend ventre contre terre, on abaisse son haut-de-chausses sur ses talons, et un estafier applique cinq coups de pan-tsée sur les parties charnues de l'individu.

Un second estafier s'approche ensuite et double la dose.

Puis un troisième, et ainsi de suite, jusqu'à ce qu'il plaise au mandarin de faire signe de cesser.

Alors le patient rattache son haut-de-chausses, se met à genoux, embrasse trois fois la terre, et remercie son juge du soin qu'il daigne prendre de son éducation.

A la cour de Louis XIII, les raffinés portaient en guise de canne une sarbacane. — de l'espagnol *cerbatana*, — avec laquelle ils lançaient aux dames des dragées enveloppées de devises galantes.

Richelieu portait une longue canne incrustée de nacre.

Condé, Villars, Luxembourg, Créquy, Vauban, Catinat, Turenne, portaient de petites cannes d'ébène à la cour de Louis XIV.

Un jour, dans la grande galerie de Versailles, M. de Lauzun, furieux de ce que Louis XIV lui refusait la place de grand maître d'artillerie qu'il lui avait promise, brisa son épée sur son genou, et, la jetant aux pieds du roi :

« Je ne veux plus, dit-il, servir un roi qui manque à sa parole. »

Louis XIV lève sa canne... puis, maîtrisant sa colère, il la jette par la fenêtre ouverte, en disant :

« Je ne veux pas qu'on me reproche d'avoir frappé un gentilhomme. »

Le roi de Prusse Frédéric, Voltaire et J.-J. Rousseau ne sortaient jamais sans canne.

Dans ces derniers temps, la canne de Balzac acquit une certaine célébrité.

La fabrication des cannes alimente aujourd'hui plusieurs branches d'industrie ; — notre marine nous rapporte de l'Afrique, de l'Inde, des deux Amériques, le morfil, la corne de rhinocéros, le jonc, le rotin et le bambou.

Nous n'en finirions jamais si nous voulions noter la variété infinie des cannes qui figurent à l'exposition de toutes les nations. — Outre celles que nous venons de citer, nous trouvons plusieurs cannes d'ébène, de

bois de fer, de vertèbre de requins, de cuir verni, de tiges de palmiers, d'olivier, de citronnier, de baleine refoulée, de verre, de tresses de caoutchouc, de bois d'épines ou de ceps de vigne.

Ces différentes tiges s'enrichissent de montures élégantes et gracieuses, d'or, d'argent doré ou oxydé, de platine, que le savoir d'artistes distingués façonne en châsses, en relief, en têtes d'animaux, en pieds de biche ou de cheval, en serpents tortillés ou enlacés, sur lesquelles encore le lapidaire enchâsse le rubis, l'améthyste, la topaze, la turquoise, le vert frais de la malachite, la transparence du cristal, ou les fines couleurs de l'émail.

Maintenant, ne serait-il pas juste d'établir un impôt sur les cannes, les parapluies et la crinoline, qui entravent la circulation?

Je ne connais rien de plus fatigant, d'agaçant comme ces voyages qu'il faut faire, à chaque pas, autour de ces produits qui encombrent les trottoirs si étroits des rues les plus fréquentées. MM. Beauvais, Charageat, Dumont et Journiet figurent parmi les principaux exposants.

V

CHAUSSURES.

Ce serait une histoire assez curieuse à écrire que

celle des transformations sans nombre de la chaussure : depuis le classique cothurne des Grecs jusqu'à la botte vernie à chevilles ou en gutta-percha qui figure à l'Exposition.

Les Romains avaient plusieurs espèces de chaussures: l'une, nommée *aluta*, était faite d'une peau de chèvre, assouplie par une préparation d'alun, et remplaça les peaux fraîchement écorchées, grossièrement attachées par des lanières au bas de la jambe. L'aluta prit la forme d'un brodequin lacé par des bandelettes ; celle des chevaliers était noire, celle des dames, fine, légère et d'un blanc d'ivoire. On voit dans Juvénal que, sur le cou-de-pied et aux chevilles, on l'ornait de petites rondelles d'ivoire ou de métal poli. Selon toute probabilité, cette chaussure venait des Gaules.

En public, les Romains élégants portaient le *calceus*, qui enveloppait le pied, à peu près comme notre soulier ; aux fêtes publiques, il était d'usage de se montrer en sandales, *solea* : — la sandale, fixée par des lanières de cuir, garnissait seulement la plante du pied.

Ils connaissaient encore la pantoufle, *crepida*. « Ne sutor ultra crepidam ! » disait Apelles à un cordonnier qui se mêlait de critiquer sa peinture.

La chaussure des sénateurs, rehaussée d'un croissant d'or ou d'argent, *luna patricia*, était de couleur noire et atteignait la moitié de la jambe. Les soldats portaient des bottes garnies de clous, *caligæ*; les

pauvres, des chaussures à semelles de bois ou des sabots.

En France, dans les premiers siècles, une chaussure en cuir était une chose rare et d'un grand prix ; on voyait souvent figurer quelques paires de souliers parmi les présents offerts par les papes aux empereurs.

Les moines de l'abbaye de Saint-Martin de Tours portaient de petits miroirs enchâssés dans le cuir de leurs souliers, mais rien n'approcha de l'extravagance des souliers à la poulaine.

Sous François Ier on portait à la cour de larges souliers arrondis et à crévés de satin ; sous Louis XIII, des bottes en entonnoir enrubannées et chargées de dentelles. Les souliers prirent, du temps de Louis XIV, la forme qu'ils ont aujourd'hui. Excepté chez les Chinois, qui brisent dès l'enfance le pied des femmes, la chaussure est à peu près la même dans tous les pays, et la mode n'en modifie pas la forme d'une manière bien sensible.

Tous les pays ont envoyé des chaussures à l'Exposition. Nous citerons en passant les mocassins de l'Amérique, les babouches brodées d'or de l'Inde, de la Turquie et de l'Égypte, les pantoufles mauresques et les chaussures des Serbes et des Valaques ; ici le pittoresque doit céder le pas à l'utile, à l'indispensable ; cette industrie est d'une grande importance, et nous

devons dire quelques mots des produits étrangers avant de parler de ceux de la France.

L'Angleterre produit à des prix fabuleux une immense quantité de chaussures qu'elle exporte sur les marchés étrangers. Une fabrique de Londres fournit des souliers de femme à 62 centimes et demi la paire, des souliers d'hommes à 3 fr. 75 c. et des bottes à 10 fr.

L'Autriche et le Zollverein, Brême, Hambourg et la Prusse Rhénane fabriquent des chaussures que l'on pourrait croire sorties de nos ateliers ; les prix ne sont pas généralement inférieurs aux nôtres.

Plus de soixante exposants français représentent cette industrie à l'Exposition. Parmi les différents essais tentés pour améliorer, pour simplifier la fabrication de ces objets de première nécessité, et les rendre par suite de plus en plus accessibles à toutes les classes de la population, nous devons mentionner la découverte de M. Cadet-Négrier. Il a inventé un ciment avec lequel il confectionne toute espèce de chaussures sans coutures, ni vis, ni clous : semelle extérieure et intérieure, cambrures, talons, tout est maintenu sur l'empeigne par une pression de quinze minutes.

Nous avons constaté, au point de vue de l'hygiène publique, des perfectionnements réels obtenus par l'emploi du caoutchouc et de la gutta-percha, par

MM. Gaillard, de Paris, et M. Poirier, de Châteaubriant.

Le démon de l'invention tourmente les fabricants de chaussures; chacun veut avoir sa manière de réunir la semelle à l'empeigne.

Une grande industrie s'est fondée depuis quelques années : celle des souliers à vis : il y a les vis vissées, les vis forcées et les chevilles de bois.

Nous remarquons à l'Exposition une mécanique à fabriquer la chaussure à filets ou vis sans fins, inventée par M. Sellier.

Cette innovation éprouve des résistances opiniâtres; cependant, peu à peu, la clientèle se forme, la consommation augmente, ce système d'attache de la semelle offre une solidité deux fois plus grande que la couture; ce résultat a été constaté par une épreuve dynamométrique; M. Lefébure a obtenu, à Paris en 1849, et à Londres en 1851, des récompenses pour ce genre de fabrication.

Il faut que toute industrie ait sa place à une Exposition universelle, les produits utiles au peuple, comme les superfluités du luxe. M. A. Toulouse, à Joigny, a exposé des sabots, pour lesquels nous lui décernons une mention très-honorable. Les uns imitent les plis souples et moelleux des souliers vernis; d'autres modèlent la forme extérieure du pied avec la fidélité du plus habile statuaire.

CHANVRES. — LINS.

I

Maintenant que nous avons terminé la revue des principaux articles de Paris, qui rentrent à la fois dans le domaine de l'ameublement, de la fantaisie et des modes, nous allons nous occuper de la soie, du coton, du chanvre et du lin, qui deviennent des rubans, des robes, des fichus et des mantelets; des broderies et des dentelles ; et des laines, avec lesquelles se fabriquent les draps, que l'industrie chez tous les peuples transforme, façonne et approprie à tous les goûts, à tous les besoins, à tous les usages, — à la tiretaine du pauvre comme au cachemire de la grande dame.

Commençons par les lins.

Le chanvre est une plante originaire de l'Inde, sa graine nommée chènevis renferme une amande blanche dont on extrait l'huile.

La culture du chanvre occupe en France une superficie de 180,000 hectares.

Chaque hectare produit, année moyenne, environ 640 francs par hectare, ce qui, pour une culture de

180,000 hectares, donne un produit de 115 millions 200,000 francs.

La culture du lin occupe également 180,000 hectares; le produit de chaque hectare est en moyenne de 800 francs : ce qui donne un total de 144 millions.

La matière première de cette industrie représente donc approximativement un chiffre de 260 millions.

Si l'on ajoute à cette somme 300 millions pour les travaux agricoles, filature et tissage, on arrive à un capital de 560 millions.

Voilà une industrie vraiment française : aucun pays ne produit du chanvre et du lin supérieur aux lins de la Bretagne, de la Flandre, du Béarn, de la Lorraine et de la Normandie.

Les belles toiles de Cretonne et de Quintin sont connues et estimées du monde entier. N'est-ce pas, en vérité, un spectacle honteux et affligeant qu'un pays comme la France laisse huit millions d'hectares de terrain en friche, pour aller acheter du lin et des toiles en Belgique et en Angleterre?

Voilà des chiffres fournis par la statistique officielle :

De 1840 à 1842, les importations en fil de lin, provenant d'Angleterre et de Belgique, se sont élevées au chiffre affligeant de VINGT-HUIT MILLIONS.

Dans les trois dernières années, elles sont descendues à 2,500,000 francs; pendant les même années,

nous avons importé TREIZE MILLIONS de kilogrammes de tissus de lin.

Aujourd'hui les Anglais comptent plus de 1,500,000 broches en mouvement pour la filature du lin; nous en comptons à peine 300,000.

La Belgique à elle seule en possède 150,000, le Zollverein 80,000, et l'Autriche 30,000.

La première opération que subit le lin est le rouissage, puis viennent le battage et le serançage.

Nous avons vu à l'Exposition plusieurs machines à teiller ou serancer le lin :

La plus remarquable, sans contredit, est celle de M. Martens de Gheel (Belgique).

Le lin est placé par petites bottes dans une pince faisant chaîne sans fin qui le conduit et le maintient entre deux cuirs sans fin munis de baguettes de bois qui le battent, sans briser les fibres, et en séparent toute la partie ligneuse.

Arrivé au bout de sa course, le lin est ressaisi par une deuxième pince, pareille à la première, au moyen d'une seconde machine placée en sens inverse et qui teille la partie du lin tenue par la première pince.

En sortant de cette seconde machine, le lin ne présente plus qu'une mèche soyeuse dans laquelle il ne reste pas la moindre parcelle corticale.

Les machines à teiller de M. Farinaux, de Lille, et celles de M. Clayton, d'Angleterre, sont loin de donner

des résultats aussi complets, aussi remarquables que ceux de la machine Mertens.

La machine de M. Ch. Mertens est entièrement nouvelle.

Après le serançage, le lin subit l'opération du peignage. Nous trouvons dans l'exposition française les peigneuses de M. Ward et de M. Lacroix.

Le 12 mai 1810, Napoléon rendait un décret ainsi conçu : « Il sera accordé un prix d'un million de francs à l'inventeur, de quelque nation qu'il puisse être, de la meilleure machine propre à filer le lin. »

Philippe de Girard, déjà connu par l'invention de la lunette achromatique, des lampes hydrostatiques à niveau constant, s'enferma avec une loupe, du fil, du lin et de l'eau.

Avec la loupe, il étudia la contexture du lin, il le trempa, le dévida et le tressa; deux mois après, la machine à filer le lin était inventée.

En 1813, il fondait à Paris une filature de lin à la mécanique; mais, deux ans plus tard, l'Empire tombait et avec l'Empire, la perspective du million.

Dégoûté de la Restauration, Girard, appelé à Vienne par le gouvernement autrichien, y inventa la première machine à peigner.

Sous Louis-Philippe, la Chambre des députés refusa une pension à ce grand citoyen, qui n'eut pas même une croix sur son cercueil.

En Normandie, et surtout en Bretagne, le lin se file encore avec le rouet classique dont parlent Virgile et Pline.

En Bretagne, une fileuse réussit à grand'peine à gagner, pour le travail d'une journée de quinze heures, dix centimes, avec lesquels il lui faut se nourrir, se vêtir, se loger, se chauffer, s'éclairer et payer ses contributions.

Les Anglais se sont emparés de l'invention de Philippe de Girard et l'ont perfectionnée.

Le métier à filer le lin qui figure à l'exposition de M. Vennin-Designiaux ne nous a paru offrir aucun perfectionnement remarquable.

Les machines exposées par la marine impériale ont le tort d'être connues depuis plus de vingt ans.

Nous allons passer maintenant à l'examen très-sommaire des produits qui figurent à l'Exposition.

Les produits sortis des ateliers de Lyon, d'Essonne, de Lille et de Saint-Quentin, peuvent, il est vrai, soutenir la comparaison avec les toiles de Saxe, de Prusse, d'Irlande et de l'Autriche; mais reste toujours contre nous la différence des prix qui pèse lourdement sur le consommateur et ferme à nos fabricants l'exportation sur les marchés étrangers.

Deux maisons de Belfasten (Irlande) fabriquent seules pour 30 millions de francs de toiles à voiles, de toiles de ménage et de fils de lin filés jusqu'au n° 500.

Le linge de table ouvré et damassé comprend le linge à dessins, à liteaux, à carreaux, losange, croix de Malte, etc.

Cette industrie, aujourd'hui répandue dans toute l'Europe, a pris naissance dans la Saxe et la Silésie, et de là s'est introduite en Irlande, où son siége principal est à Lisburn.

Aujourd'hui nous la trouvons en France, à Paris, à Lille, à Lyon, et sur plusieurs points isolés du territoire.

La bonté du tissu, sa finesse, la rondeur des courbes, l'ampleur du dessin, constituent les principales qualités du linge damassé.

L'Autriche a exposé du linge de table ouvré et damassé remarquable par la fabrication et la modicité des prix.

Les beaux fils filés par les sociétés de la Lys, de Saint-Léonard et de Saint-Gilles, les fines toiles de Courtray, maintiennent la haute réputation de la Belgique dans l'industrie des lins.

Le linge de Saxe nous a paru au-dessous de sa grande renommée; la supériorité de la France, de la Belgique et de l'Angleterre est due à l'emploi du métier Jacquard.

Dans les États du Zollverein, les filatures fondées à Dulkeen et à Freybourg se sont placées au premier rang, autant par la variété et le bon goût des dessins

que par le bas prix et l'exécution remarquable des tissus.

Il nous reste maintenant à parler de la plus élégante transformation du fil de lin, de la fabrication de la dentelle.

II

HISTOIRE DE LA DENTELLE.

Eh! vraiment oui, messieurs les hommes sérieux, histoire de la dentelle!.. Et pourquoi donc, s'il vous plaît, la dentelle n'aurait-elle pas son histoire?

La dentelle est le plus gracieux emblème de la joie, du plaisir et des fêtes : c'est sous les ruches de la dentelle que l'enfant reçoit l'eau du baptême ; la dentelle pare et défend des regards jaloux, le front timide des fiancées ; elle rehausse la beauté, la grâce et la coquetterie des femmes, l'importance et la dignité des princes de l'Église.

N'est-ce pas au prestige de la dentelle noire de leurs voiles et de leurs mantilles que les femmes espagnoles doivent leurs plus irrésistibles séductions?

Conservée comme une précieuse relique, la dentelle se transmet de la mère à la fille : un bonheur envolé, un souvenir heureux se cache toujours dans ces fils légers, souples et fins comme les fils de la Vierge :

c'est la date aimée d'un mariage, d'un baptême, d'une grande fête, ou d'un jour heureux.

Pour cette fois, monsieur, l'histoire de la dentelle n'a rien à emprunter aux Indiens, aux Chinois, aux Grecs ou aux Romains ; c'est en Flandre que parut, pour la première fois, la fabrication de la dentelle : depuis longtemps déjà la Flandre expédiait en Espagne des dentelles grossières destinées aux Indes espagnoles, quand Gênes et Venise commencèrent à en fabriquer.

La France ne fit que suivre, au dix-septième siècle, la Flandre et l'Italie dans cette industrie nouvelle.

Cependant les premières dentelles parurent au commencement du seizième siècle.

Sous le règne de François I^{er} les dignitaires de l'Église et les femmes de la cour se paraient d'une sorte de dentelle de lin blanc à larges mailles d'un travail plus solide qu'élégant.

L'art en était alors à ses premiers essais.

Les bourgeoises et un peu plus tard les paysannes portèrent des dentelles communes, désignées, à raison de leur imperfection et de la modicité de leur prix, sous le nom de *bisette* et de *gueuse*.

La *mignonette*, dentelle très-basse et très-fine, et la *campane*, d'un réseau plus ouvert et plus fort, offraient quelques rapports avec les produits actuels de la Flandre française.

Enfin, la *guipure*, dentelle riche par les dessins et la matière, vint distinguer le costume des prélats et des dames de la cour.

La *bisette*, la *gueuse*, la *mignonette* et la *campane* étaient de fil de lin : la soie, l'or et l'argent prêtèrent leur richesse et leur éclat à la *guipure*.

Les premiers dessins de la *guipure* offrent une grande ressemblance avec ceux que nous voyons encore aujourd'hui. Les nervures, fortement accusées, courent et s'entrelacent capricieusement, imitant les ornements de l'architecture et de la sculpture de la Renaissance, qui a bien évidemment inspiré les inventeurs de la *guipure*.

Alors, comme aujourd'hui, la *guipure* s'étendait en bandes ou en pièces de formes et de dimensions différentes, selon l'usage auquel elle était destinée.

Le *point de Venise* et le *point de Gênes* vinrent plus tard.

Voilà les seules dentelles connues au seizième siècle.

Anvers et Bruxelles n'avaient pas encore trouvé le secret de ces dentelles gracieuses et légères qui font la richesse et l'orgueil de leurs fabriques.

Les *dentelles de Bruxelles* figurèrent pour la première fois en France à la cour de Louis XIII.

Les états de dépense de Gabrielle d'Estrées, conservés aux archives du royaume, ne font mention d'aucun

achat de dentelles, et cette autorité permet d'affirmer que les dentelles de Bruxelles n'étaient point connues en France avant le règne de Louis XIII : une sorte de broderie plutôt qu'une dentelle bordait la collerette à la mode sous le règne d'Henri IV.

Mais, à peine connue en France, la dentelle devint bientôt l'ornement indispensable de toutes les toilettes.

Les dames, les grands seigneurs et les évêques portaient de la dentelle.

La guipure et le point étaient surtout en grande faveur : ils tombaient sur les pourpoints de soie ou de velours des élégants gentilshommes, se relevaient en collerette pour les grandes dames, ou se dessinaient, sous forme de rabat, sur le rochet noir, rouge ou violet des princes de l'Église.

Alors la dentelle, comme toutes les grandes puissances qui surgissent, eut les honneurs de la persécution.

Le célèbre édit de 1629 porte :

« Défendons toute broderie, de toile et fil et imitation de broderie, et tout autre ornement sur les collets, manchettes et autre linge fors que des passements, points coupez et dentelles manufacturées dans ce royaume, non excédant, au plus cher, la valeur de trois livres l'aune, tout ensemble, bande et passement; à peine de confiscation desdits collets et des chaînes,

colliers, chapeaux et manteaux qui se trouveront sur les personnes contrevenantes à ces présentes, de quelque sorte et valeur qu'ils puissent être; ensemble des carrosses et des chevaux sur lesquels se trouveront, et de mille livres d'amende. »

Il en fut de l'édit de 1629 sur la dentelle, comme des édits sur le duel portés par les ordonnances répétées d'Henri IV et de Richelieu.

Le sire de Bouteville et de Beuvron et leurs quatre témoins se battaient au grand jour, en pleine place Royale, malgré la mort certaine pour le vaincu, le supplice pour le vainqueur.

On brava le billot et la hache sanglante du cardinal, on haussa les épaules en riant des innocentes menaces de l'édit de 1629.

Sept années plus tard, Colbert encouragea ouvertement la fabrication de la dentelle en France.

Une ordonnance du 5 août 1665 fonda sur une large échelle « une manufacture des points de France » destinée à rivaliser avec les fabriques étrangères.

Des avantages considérables, un privilége de dix années et trente-six mille francs de gratification assurèrent à la manufacture des points de France un succès brillant et rapide.

Le siége de la compagnie fut à Paris, hôtel Beaufort; les villes choisies pour être le berceau de cette industrie naissante furent : Arras, le Quesnoy, Sedan, Châ-

teau-Thierry, Loudun, Aurillac et surtout Alençon.

Mais, selon l'usage consacré par les vieux errements de l'économie politique, on s'empressa de prohiber les produits étrangers et de conférer le privilége de la fabrication française à la corporation des maîtres passementiers.

Valenciennes, Lille, Dieppe, le Havre, Honfleur, Pont-l'Évêque, Caen, Gisors, Fécamp, Lepuy, virent bientôt se développer une industrie dont nous pouvons admirer les merveilleux produits à notre Exposition.

La dentelle, le velours et les rubans, toutes les choses de luxe et d'apparat, jouèrent un très-grand rôle à la cour de Louis XIV : la permission de porter la casaque bleue, brodée d'or et d'argent, devint une faveur que l'on sollicitait, dit Voltaire, presque comme le collier de l'ordre.

Le costume ordinaire des seigneurs de la cour se composait alors d'une casaque que l'on passait pardessus un pourpoint orné de rubans; sur cette casaque, tranchait un large baudrier brodé de soie et d'or, auquel pendait l'épée; un rabat en dentelles, sur lesquelles se tortillaient les boucles de la perruque; un chapeau rond à bords demi-larges, orné de deux rangs de plumes, complétaient ce costume.

L'Espagne et la Pologne exceptées, l'Europe entière se piqua de suivre les modes de la cour de Louis XIV.

La dentelle fut désormais l'ornement obligé du cos-

tume des hommes, mais les femmes surtout l'adoptèrent avec enthousiasme.

Elle n'avait guère été employée jusque-là que pour les guimpes et les collerettes ; bientôt elle se mêla aux rubans de la robe ; ce fut mademoiselle de Fontanges qui eut l'honneur de cette création.

En 1679, quand le roi eut fait construire le pavillon de Marly, toutes les dames de la cour trouvèrent dans leur corbeille une toilette complète et les dentelles les plus merveilleuses.

Mais, chose bizarre, et qui, à notre avis, peint admirablement l'esprit du temps, un arrêt du conseil, du 21 août 1665, porte qu'aucune fille ou femme ne pourra être reçue marchande lingère, si elle ne fait profession de la religion catholique, apostolique et romaine.

Louis XIV réservait aux doigts catholiques le privilége et l'honneur insigne de toucher aux dentelles de mademoiselle de la Vallière, cette femme, dit madame de Sévigné, si tendre et si honteuse de l'être.

Le dix-huitième siècle est, à proprement parler, le règne de la dentelle.

Pendant soixante ans, le luxe de la dentelle devient une fureur, une passion devant laquelle s'effacent toutes les merveilles du luxe, de l'élégance et de l'afféterie.

Le dix-huitième siècle se fait coquet, spirituel et joli ; il prend le rouge, les mouches et les dentelles. Le

vice est élégant, les mots perdent leur signification, le libertinage prend le nom charmant de galanterie ; la coquine n'est plus qu'une coquette, l'homme sans foi, sans honneur, sans loyauté, est un roué de la meilleure compagnie.

Le point d'Angleterre, la guipure, la malines et la valenciennes ornent les manchettes et les jabots des hommes, le corsage et les paniers des femmes ;—puis, au milieu de ces nuages de gaze, de ces bouillons de dentelles, glisse, frétille, sautille le vice en petit rabat, le madrigal graveleux, le couplet licencieux, le libertinage rasé, rosé, parfumé, qui s'appelait le petit abbé.

Louis XVI aimait peu les broderies, les parures et la dentelle : parée de sa jeunesse et de sa beauté, Marie-Antoinette affichait une grande simplicité dans ses ajustements. L'argent et l'or disparurent de la toilette des femmes et furent remplacés par la dentelle, que l'on trouvait plus légère et plus élégante ; on tint conseil dans les petits appartements de Trianon, et mademoiselle Bertin, une lingère célèbre de l'époque, fut appelée à donner son avis dans ces délibérations importantes où se réglaient le ton et la mode de la cour et de la ville.

La dentelle régnait en paix sur la noblesse et le tiers état quand sonna l'heure terrible de la Révolution...

Ce fut un sauve qui peut général : plus de marquises

enrubanées, plus de fermiers généraux dorés sur tranches, plus d'abbés musqués... Adieu la dentelle!

La République ne mit pas de dentelles à son bonnet rouge : les bras qui tenaient la pique révolutionnaire ne portaient pas de manchettes, et la carmagnole boutonnée ne froissait point de jabots en dentelle. Mais, bientôt plus enviée, plus fêtée que jamais, la dentelle reparut dans les salons du Directoire.

Négligée sous l'Empire, elle a repris depuis trente ans une faveur qui s'accroît chaque jour. Aujourd'hui la dentelle est entrée dans les besoins de toutes les classes de la société ; elle a su se prêter à tous les caprices du jour comme à toutes les exigences des fortunes les plus opulentes et les plus modestes.

Les trois quarts de la dentelle livrée au commerce sont fabriqués en Belgique. Le reste est produit par la Saxe, l'Espagne et surtout par la France.

Toutes les dentelles de fil en usage peuvent être comprises dans cinq classifications principales :

Point de Bruxelles ou point d'Angleterre, — dentelle de Malines, — point d'Alençon, — dentelle de Valenciennes, — dentelle de Lille.

Les autres dentelles de fil, imitation plus ou moins heureuse de l'une de ces cinq dentelles principales, tirent leur nom des pays qui les fabriquent : nous n'aurons pas à en parler.

Le point de Bruxelles est la dentelle du luxe et de la richesse ; c'est la reine des dentelles.

Dans l'usage, la dentelle de Bruxelles est désignée sous le nom de point d'Angleterre : cette dénomination est une erreur assez répandue ; le point d'Angleterre ne se fabrique pas et ne s'est jamais fabriqué en Angleterre.

Voici l'origine de cette qualification menteuse.

Au dix-septième siècle, le parlement d'Angleterre, effrayé des valeurs considérables de numéraire exportées en échange des dentelles de Flandre, rendit, à l'exemple de la France, un arrêt de prohibition contre les dentelles étrangères et tous les produits qui s'y rattachaient : franges, broderies, collets, etc.

En même temps, on embaucha des ouvrières des Pays-Bas, afin de naturaliser dans la Grande-Bretagne une industrie aussi recherchée.

Les essais furent malheureux.

Alors, par amour-propre national et pour laisser croire au succès, les négociants anglais achetaient à Bruxelles des dentelles qu'ils revendaient en Angleterre comme produits de leurs fabriques, sous le nom trompeur de point d'Angleterre.

L'industrie de la dentelle disparut complétement de l'Angleterre, mais le nom est resté. L'Angleterre ne fabrique pas un mètre de point d'Angleterre.

Aucune dentelle ne rivalise avec le point de Bruxel-

les, pour la délicatesse du travail, le relief et l'élégance de la broderie; mais aucune dentelle aussi ne s'élève à un prix égal au sien.

— Le point de Malines vient après le point d'Angleterre pour la transparence et la légèreté. La robe de mariage de la reine Victoria portait des volants en point de Malines.

Le point de Malines est pour les fortunes ordinaires ce qu'est pour les fortunes princières le point d'Angleterre.

— La valenciennes se fait au fuseau, tantôt à maille ronde, tantôt à maille carrée. Aussi riche, quoique moins élégante, cette dentelle résiste à un long usage. Comme les étoffes de soie, la valenciennes convient à toutes les classes de la société.

— Moins solide que la dentelle de Valenciennes, mais plus variée dans ses dessins, la dentelle de Lille se rapproche davantage de la malines.

La Belgique ne peut rivaliser avec la France pour la fabrication de la dentelle de Lille.

Il nous reste à parler d'une dernière dentelle propre à la France qui l'a créée, le point d'Alençon.

Alençon doit à la protection de Colbert la première fabrique de dentelle.

Le point d'Alençon, fabriqué à l'aiguille, riche par la délicatesse infinie du fond, par l'éclat et la variété des dessins, est une dentelle d'un luxe extrême, ré-

servée pour les grandes solennités. Le prix du point d'Alençon excède celui du point d'Angleterre.

La robe de mariage de madame la duchesse d'Orléans était de point d'Alençon. Elle avait coûté trente mille francs.

Les grandes dames, heureuses et parées de ces riches dentelles, ne se soucient guère de savoir ce qu'elles ont coûté de souffrances, de larmes et de privations.

L'enquête qui fut faite, il y a quelques années, dans les caves humides de Lille, nous a révélé les misères des pauvres fées qui, sans feu l'hiver, sans pain souvent, nues toujours, n'ont pour abri qu'un trou, pour lit qu'une poignée de paille infecte et hachée : mais qu'importe?

Plus tard, nous retrouverons les dentelles, en parlant des modes à l'Exposition.

LA SOIE.

I

La soie !... Quelles images gracieuses ce mot réveille dans l'esprit ! quels souvenirs charmants il rappelle !

Quand on a le temps de se laisser vivre et de regarder danser ses rêves, de quoi aime-t-on à se souvenir?

De quelques robes de soie roses ou noires, grises ou bleues, dont le frou-frou vous faisait tressaillir, dont les tons indécis se perdent aujourd'hui dans les grisailles du passé.

Qu'est-ce que la beauté ? — un chiffon...

Le bonheur ? — un regret...

La soie, c'est ce qu'il y a de poétique et de charmant dans la vie ;

C'est l'amour qui se glisse furtivement sous les plis d'un ruban tombé du corsage, ou cueilli dans la coiffure ;

C'est le courage du soldat, la patience du savant, l'intelligence de l'écrivain, le génie de l'inventeur, le talent de l'artiste, ce qu'il y a de beau, de grand, de rare et de précieux dans le monde, qui se trouve glorieux et triomphant, quand on lui permet de coudre à sa boutonnière un petit bout de ruban rouge.

O puissance du chiffon! que tu es grande et mystérieuse!

Pour écrire convenablement l'histoire de la soie, il faudrait une plume à panache, trempée d'encre rose, et promenée sur des pages de satin blanc par la main diaphane d'un archange aux ailes de couleur changeante...

Cette phrase me plaît.

L'Angleterre possède des gîtes inépuisables de houille et de minerais, — des routes, des canaux nombreux, des voies ferrées, des ports et des capitaux puissants, qui lui assurent une supériorité métallurgique incontestable.

L'Allemagne doit la qualité supérieure de ses draps et de ses lainages à l'élevage des troupeaux, au croisement et au perfectionnement des races ovines, au bas prix de la main-d'œuvre et à l'emploi de procédés de fabrication économiques; chez nous, ces industries se tiennent à une distance humble et respectueuse, et n'arrivent qu'en implorant la pitié publique, qu'en demandant au Gouvernement de protéger leur faiblesse, de les abriter à l'ombre d'un régime particulier, et qu'en imposant au budget des sacrifices considérables dont il ne nous est pas possible de prévoir la fin.

Mais la soie est une industrie toute française et vraiment nationale, elle ne demande aucun secours pour se développer et grandir, elle ne va pas chercher à la douane son passe-port pour l'étranger.

Elle s'est imposée au monde, elle a marché seule dans sa grâce et sa légèreté, sûre du triomphe et de l'admiration, parce qu'elle se sentait belle : « *Incessu patuit dea.* »

Et pourtant nulle contrée au monde ne semble moins propre que la France à la production et à la fabrication de la soie. Il a fallu emprunter le mûrier à l'Asie et en approprier la culture à un climat moins chaud.

Le ver à soie ne vit et ne produit qu'au moyen de soins assidus, d'un régime ingénieux et d'une température artificielle...

Malgré cela, la fabrication de la soie française figure avec honneur sur tous les marchés de l'univers ; la production atteint aujourd'hui le chiffre important de cinq cents millions de francs; et, dans l'Inde, des deux côtés du Gange, y compris le Tonkin, elle ne dépasse pas cent vingt millions, et quatre cent vingt-cinq millions dans tout l'empire chinois. Comment justifier, comment expliquer cette faveur vraiment surprenante?

Par le bon marché? Non... On a pu, en Suisse, en Allemagne et en Amérique, descendre au-dessous du bon marché, par une fabrication plus économique, par le mélange des matières premières et l'emploi de mécanismes perfectionnés.

Mais ce qu'on ne peut ni contester ni atteindre,

c'est l'élégance des formes, l'harmonie des couleurs, la variété des dessins, l'éclat et la solidité des nuances les plus délicates... c'est le goût français, dont l'excellence est surtout frappante au milieu des nuances bariolées, ternes ou fausses des produits étrangers admis au palais de l'Exposition.

Ce qui assure son triomphe, ce qui propage ses succès, — c'est ce petit diable aux ailes changeantes, capricieuses et folles, qui s'appelle — la Mode française.

II

HISTOIRE DE LA SOIE.

C'est en Chine qu'il faut chercher le berceau mystérieux de l'industrie de la soie.

Nous ne possédons pas, à ma connaissance du moins, de documents authentiques sur la domestication du ver à soie, *bombyx*, sur la culture du mûrier et la fabrication de ces tissus.

Une chronique chinoise fait remonter cette découverte à vingt-six siècles avant notre ère.

Après la Chine, ce fut l'Inde, puis la Perse qui perfectionna cette industrie et resta longtemps sans rivale. On connut bientôt la finesse des dessins et la magie des couleurs; des caravanes de marchands phéniciens franchissaient l'Euphrate et le Tigre, et venaient apporter jusque sur les côtes de la Méditer-

ranée ces étoffes si riches, si précieuses, que le goût s'en répandit rapidement en Occident.

La soie ne fut connue à Rome que sous le siècle d'Auguste; mais elle était alors d'un prix tellement fabuleux, que, malgré les folles prodigalités d'un luxe qui nous semble extravagant, les empereurs eux-mêmes n'osaient pas l'employer à se vêtir.

L'empereur Héliogabale fut le premier qui, 220 ans après J. C., porta une tunique de soie, et ce fut là son plus grand crime aux yeux du peuple romain.

Sous l'empereur Justinien, au sixième siècle, la soie était encore d'un prix excessif, à cause des bénéfices considérables prélevés par les marchands perses qui avaient le privilége de l'importation.

Si l'on en croit la chronique, deux moines Grecs qui, pendant un long séjour en Chine, avaient appris l'art d'élever les vers et de fabriquer la soie, vinrent trouver l'empereur Justinien et lui offrirent de lui révéler leur secret.

Encouragés par des promesses avantageuses, ils retournent en Chine et rapportent à l'empereur des œufs de ver à soie enfermés dans une canne de bambou : cette proie si ardemment enviée, si soigneusement gardée, ne pût être dérobée qu'avec des précautions infinies et des difficultés sans nombre. L'éducation des vers à soie se répandit rapidement dans l'empire grec et principalement dans le Péloponèse.

5.

A peine en possession de ce secret, Byzance éclipsa la Perse par l'éclat et la richesse de ses produits. Bientôt elle connut l'art de fabriquer ces riches ornements d'église, ces chasubles, ces étoles, qui, copiés par les artistes de la renaissance, sont arrivés jusqu'à nous.

Le goût et la mode de la soie se propagea lentement dans l'Europe occidentale. Les fiers barons, caparaçonnés de fer, emprisonnés dans leurs hauts donjons crénelés, se souciaient fort peu de ces parures efféminées; elle ne fut connue en Sicile que plus de cinq siècles plus tard.

En 1147, un prince normand, le premier roi de Sicile, Roger, petit-fils de Tancrède, ayant saccagé Céphalonie, Athènes, Thèbes et Corynthe, où l'industrie de la soie était fort répandue, emmena à Palerme un grand nombre de prisonniers.

De la Sicile, cette fabrication se répandit peu à peu en Italie. Bientôt Venise, Milan, Bologne, Florence, Lucques, etc., furent renommées dans l'art d'élever les vers à soie, de préparer la matière et de fabriquer les étoffes.

Vers la fin du treizième siècle, les papes introduisirent la culture des mûriers et les vers à soie dans le comtat d'Avignon; mais ce ne fut qu'en 1480 que Louis XI fit venir en France des ouvriers grecs, vénitiens et génois, les encouragea par de nombreux priviléges, et essaya de fonder un premier établissement dans les environs de Tours.

Cependant cette belle industrie, portée par la ville de Lyon à un si haut degré de perfection, ne fut implantée définitivement que sous François Ier, en 1520 : des ouvriers milanais, florentins et lucquois, chassés d'Italie par les guerres des Guelfes et des Gibelins, nous enseignèrent les premiers la fabrication de la soie.

« Enfin, dit M. Louis Reybaud, un simple jardinier de Nîmes, Traucat, multiplia les expériences, et leur donna un caractère vraiment industriel; non-seulement il couvrit le sol de vergers de mûriers et y déploya les soins les mieux entendus, mais il publia sur cette culture un écrit des plus remarquables, dans lequel il en faisait valoir les avantages et en conseillait la propagation. »

Déjà, dans le Midi, Nîmes et Avignon s'efforçaient d'imiter Florence; Lyon et Tours, au nord, fabriquaient des étoffes, des rubans et de la passementerie très-recherchée.

On sait que, lors de son sacre, qui eut lieu le 25 juillet 1546, Henri II fut le premier qui porta des bas de soie.

Sully, à qui on attribue assez généralement l'honneur d'avoir le premier encouragé cette industrie, y fit d'abord une opposition très-opiniâtre; il rapporte dans ses *Economies royales* (T. V, série 2, collection Petitot) une longue et curieuse conversation qu'il eut avec Henri IV à cette occasion.

« — Je ne sais pas, dit le roi, quelle fantaisie vous a pris de vouloir, comme on me l'a dit, vous opposer à ce que je veux établir, *pour mon contentement particulier*, l'embellissement et enrichissement de mon royaume, et pour oster l'oisyveté de parmy mes peuples.

« — Sire! je serais, quant à ce qui regarde votre contentement, très-marry de m'y opposer formellement, quelques frais qu'il y fallût faire... mais de dire qu'en cecy, à vostre plaisir soit joint la commodité, l'embellissement et enrichissement de vostre royaume et de vos peuples, c'est ce que je ne puis comprendre. Que s'il plaisoit à Votre Majesté d'escouter en patience mes raisons, je m'assure, cognoissant comme je le fais la vivacité de vostre esprit et la solidité de vostre jugement, qu'elle seroit de mon opinion...

« — Ouy dea! je le veux bien, dit le roy, je suis content d'ouyr vos raisons; mais aussi veux-je que vous entendiez après les miennes, car je m'assure qu'elles vaudront mieux que les vôtres. »

Sully fait remarquer au roi qu'il faut laisser à chaque pays ses productions naturelles; que la soie appartient aux pays méridionaux, que la France est avant tout un pays d'agriculteurs, « ce qui convient beaucoup mieux, dit-il, que toutes les soyes et manufactures d'icelles, qui viennent en Sicile, en Espagne, en Italie; et tant s'en faut que l'établissement de ces rares et riches étoffes et denrées accommode vos peuples et en-

richisse vostre État, mais qu'elles le jetteroient dans le luxe, la volupté et l'excessive dépense qui ont toujours esté les principales causes de la ruyne des royaumes et républiques. »

Le roi, au contraire, ne voulait pas que la France restât sous ce rapport en arrière des petits États italiens, qui recueillaient de grands bénéfices de l'industrie de la soie, « au moyen de vers qui, disait Olivier de Serres, la vomissent toute filée. »

La discussion fut vive, Sully n'entendait nullement favoriser « ces babioles. »

Henri IV tint bon, et en quittant l'arsenal où cette discussion eut lieu, il chargea Olivier de Serres de mettre cette industrie naissante sous la protection de l'État, et, avant son départ pour la guerre de Savoie, il donna l'ordre de planter vingt mille mûriers dans le jardin des Tuileries, à l'endroit même où sont aujourd'hui les deux grands massifs de marronniers, plantés par Lenôtre. Des mûriers s'élevèrent bientôt dans le midi et dans le nord de la France ; Sully même planta des mûriers à Rosny et fonda une magnanerie.

Mais cette industrie tomba peu à peu, et ce ne fut que plus tard, sous Colbert, en 1666, que les frères Masciany érigèrent à Lyon la première fabrique de soieries.

Vers 1680, on comptait déjà à Lyon entre neuf et douze mille métiers ; mais la révocation de l'édit de

Nantes, qui eut lieu en 1685, vint, pour longtemps, paralyser l'impulsion donnée à cette industrie.

L'Angleterre et l'Allemagne fondent des manufactures et s'enrichissent des pertes que nous occasionne l'émigration d'ouvriers habiles, d'industriels intelligents.

Cependant, vers 1765, l'industrie de la soie se relève, et Lyon revient au chiffre de douze mille métiers battants : de 1780 à 1789, le nombre des métiers monte à dix-huit mille, et se maintient jusqu'aux premiers orages de la Révolution.

Pendant le siége de Lyon, les métiers tombent à trois mille. Sous l'empire, le nombre remonte à douze mille. En 1816, Lyon en comptait vingt mille ; en 1822, vingt-quatre mille, — vingt-sept mille en 1827. En 1837, le nombre des métiers s'élevait à quarante mille. Il dépassait cinquante mille au moment de la révolution de février. Il était de soixante-cinq mille en 1852.

III

LE VER A SOIE.

C'est une espèce de chenille, nommée ver à soie, qui fournit à tous les peuples du monde les fils précieux qui servent à la confection des étoffes de soie. On fait généralement couver les œufs de ver à soie pendant la quinzaine de Pâques, parce que c'est l'époque

où les feuilles du mûrier commencent à se dérouler de leurs bourgeons.

L'incubation exige peu de jours, et peut être obtenue par la chaleur naturelle ou en maintenant la température à une certaine élévation.

A peine éclos, le ver à soie se jette avec voracité sur les feuilles de mûrier, qu'on a soin de tenir fraîchement cueillies; d'une complexion délicate, un rien l'affecte, le bruit, l'orage, l'humidité de la feuille; il a des maladies connues, comme la muscardine, d'autres qui le sont moins et qui mettent en défaut la science et l'observation.

A force de reproduire sans croisement, on a pu croire à la dégénération de l'espèce; le monde savant s'en est ému et n'a point trouvé de remède; on assure qu'une femme, dont les produits occupent à l'Exposition un rang distingué, a découvert un procédé efficace, qui est maintenant sous les yeux de la Commission d'encouragement.

Non-seulement il faut nourrir le ver, mais il faut l'étudier, le suivre, deviner quand il souffre, connaître les phases régulières de sa vie, en combattre les accidents, et c'est là plus qu'un art, c'est une science qui exige de longues et de patientes observations.

Le ver qui produit la meilleure qualité de soie est celui qui n'a que trois mues; après la troisième, il atteint environ deux pouces de longueur, et devient d'un

blanc légèrement grisâtre... C'est principalement à cette époque que s'élabore en lui le suc destiné à fournir la soie; son avidité est alors presque incroyable; le bruit de ces milliers de petites mâchoires broyant les feuilles du mûrier ressemble assez au bruit d'une forte pluie battante accompagnée de grêle.

Lorsque le ver commence à devenir luisant et comme transparent, il cesse de manger; on dispose alors de petites branches de genêt ou de bruyère, sur lesquelles le ver grimpe et commence à filer son cocon.

Chez quelques cultivateurs, la chenille était un commensal, vivant dans la pièce commune, profitant de la chaleur du foyer, et grimpant le long des murs.

Aujourd'hui l'éducation du ver à soie est un art où tout est prévu, depuis l'éclosion jusqu'aux dernières métamorphoses; on a de vastes établissements qui s'appellent des *magnaneries;* le ver lui-même est un *magnan*.

Là tout est soumis à des lois fixes, à des conditions prévues et déterminées; la qualité de l'air, le degré de température, la ventilation, le choix et la qualité des aliments, les dimensions des claies et les distances qui les séparent.

Le travail du ver dure ordinairement de sept à huit jours; alors le cocon est terminé. Le ver subit une métamorphose et passe à l'état de chrysalide.

Au bout de quelques jours, on voit le cocon se per-

cer, et la chrysalide se transformer en un papillon aux ailes blanches, très-courtes et d'un aspect assez peu gracieux : c'est la dernière métamorphose.

Ce papillon ne vole pas, il n'est utile qu'à pondre des œufs, que l'on fera couver au printemps prochain pour une nouvelle récolte de soie.

Maintenant commence une nouvelle série d'opérations qui rentrent dans le domaine de l'industrie; quelques mots à ce sujet.

IV

PRÉPARATION DES COCONS.

Dans les manufactures, on ne donne point aux chrysalides le temps de percer leur enveloppe et de se transformer en papillons; quand le cocon est à point, le triage des cocons commence; on sépare les bons des mauvais, les cocons satinés de ceux qui ne le sont pas, ceux dont le ver est mort, et ceux qui, formés de deux vers réunis, ne produisent qu'une soie grossière; alors on les étouffe au moyen de la vapeur, et on les jette dans une bassine pleine d'eau bouillante. On agite l'eau, les bouts du cocon se détachent et viennent s'accrocher aux brindilles d'une branche de bouleau.

Dans quelques ateliers, l'eau bouillante est remplacée par la vapeur, le balai par un sac en filet contenant les cocons, les bouts s'y rattachent d'eux-mêmes, de telle façon que l'ouvrière n'a plus qu'à les réunir.

Alors commence une nouvelle série d'opérations, dont le détail pourrait paraître ennuyeux et dépasserait dans tous les cas les bornes que nous nous sommes imposées.

L'insecte ne livre pas son produit dans les conditions qu'exige l'emploi industriel de la soie ; le fil, tel qu'il le pelotonne, est trop fin : il faut rassembler les brins, les réunir au nombre de quatre à quinze, corriger le vrillement et les ondulations, éviter dans le rattachage les boules et les bouchons qui altéreraient le brillant et la netteté de la trame, les porter sur l'asple du tour, et commencer le devidage.

Après la filature commence l'*ouvraison* ou *moulinage*. Le moulinage consiste à réunir plusieurs fils de soie grége, c'est-à-dire devidée du cocon même, en un seul fil plus fort, plus uni et plus continu.

Des règlements fixent la valeur et les titres des soies suivant les degrés de l'ouvraison et la quantité des tours que les fils ont subis.

V

CONDITION DE LA SOIE.

A Lyon même, le ballot de soie ne va pas directement à la manufacture, il faut auparavant qu'il soit essayé et classé dans un établissement public nommé Condition des soies.

Des appareils ingénieux reçoivent des échantillons extraits des ballots, et déterminent d'une manière précise la quantité d'eau absorbée par la soie, qui nécessairement en augmente le poids.

Cette opération fixe le poids réel et vénal de la marchandise, et sert d'arbitre sans appel entre le vendeur et l'acheteur.

Nous devons signaler ici une fraude industrielle tentée timidement d'abord, et plus tard pratiquée largement dans plusieurs manufactures : on a commencé par introduire dans la teinture, et pendant l'opération du retordage des fils, un mélange de gomme, de sucre ou de mélasse : — c'était un moyen ingénieux de vendre 60 fr. la livre un produit inutile qui avait coûté 1 franc.

C'était trop peu : un fabricant remplaça le sucre et la gomme par des sels de plomb... quelques-uns ont introduit jusqu'à 25 0/0 de ce sel dans leurs produits.

La fraude fut découverte par suite de coliques de plomb éprouvées par les ouvrières qui employaient ces fils.

La condition des soies une fois déterminée, la soie appartient au fabricant, qui la livre au décreusage, où elle se dépouille de sa partie gommeuse, et enfin à la teinture.

Alors, le chef d'atelier prend livraison de la soie

teinte, devide la trame sur une mécanique, la donne à ourdir, puis à plier : dès lors, la soie a subi toutes les opérations préliminaires; il n'y a plus qu'à la tisser.

Plus tard, en parlant des mécaniques, nous aurons à suivre les perfectionnements apportés dans la fabrication par les appareils de Vaucanson, de Dutilleul, de Maisiat, Jacquard, et enfin du tissage électrique du chevalier Bonelli.

Avant de passer à l'examen des produits exposés par les différents pays, arrêtons-nous un instant devant la petite collection de modèles historiques qu'a exécutée M. Morin, un des plus habiles contre-maîtres d'une importante manufacture de Lyon.

Le premier métier à la grande tire, pour étoffes façonnées, qui ait fonctionné à Lyon, fut inventé par Claude Duyon en 1606. Il subit différentes modifications successives, et fut remplacé, en 1746, par le métier Vaucanson.

Dans ce système, le cylindre, percé de trous, servait à repousser au moyen d'aiguilles horizontales les crochets qui ne devaient pas être relevés, et avec eux les fils correspondants de la chaîne, avant chaque coup de la navette.

Vers 1801, Jacquard vint à Paris pour exploiter un système tout différent dont il était inventeur. Il voit le métier de Vaucanson qu'il ne connaissait pas,

le complète par l'application du carton sans-fin, et constitue de cette manière le métier qui porte son nom et que nous voyons fonctionner aujourd'hui.

Assez récemment, le métier Jacquard a été perfectionné par la substitution du papier au carton. Outre l'avantage du prix, le papier a sur le carton l'avantage de s'enrouler facilement sur un cylindre. Le carton avait, pour les grands dessins surtout, l'inconvénient du volume : il est tel châle, par exemple, qui exige jusqu'à 12 et 20,000 cartons.

Les dernières modifications ont été apportées par deux industriels parisiens : le premier a réduit la dimension des cylindres et par conséquent du papier ; le second emploie un papier fort assez semblable au papier-goudron.

Généralement le métier Jacquard est manœuvré par la force de l'homme. Dans la galerie des machines, les Anglais nous ont prouvé qu'il pouvait être mis en œuvre par la vapeur.

Un métier autrichien à trois navettes a été très-remarqué par sa belle exécution.

VI

SOIERIES.

Quel luxe ! quel éclat ! quelle fraîcheur ! Comment faire pour apprécier convenablement ces richesses moi-

rées, brodées, tissées et brochées? Quelle plume pourra jamais donner l'idée la plus simple, la plus incomplète, la plus fugitive, de ces vitrines éblouissantes? Comment rappeler au souvenir des yeux ces nuances délicates, capricieuses et changeantes? ces mille dessins, ces fleurs, ces arabesques de velours, de soie, d'or et d'argent, variées à l'infini? C'est une tâche impossible... même pour une femme, — même pour un commis de nouveautés...

Si je pouvais rappeler seulement le coup d'œil, l'ensemble harmonieux de tous ces tissus somptueux et élégants. Mais, nous devons le dire encore une fois, si, dans ce classement malheureux, la Commission impériale avait cherché la confusion, elle n'aurait pas mieux réussi.

Au lieu de rapprocher les produits analogues et similaires, elle a, on ne comprend pas pourquoi, placé la France au sud, — l'Angleterre à l'ouest, l'Algérie dans les galeries de l'annexe qui longe la Seine, — les Indes au sud-est, la Suisse à l'ouest, le Piémont, l'Espagne et l'Autriche on ne sait où...

Si, dit un écrivain très-compétent, on avait voulu soustraire cette exposition universelle à une appréciation raisonnée et à un examen réfléchi, je doute qu'on s'y fût pris autrement. Comparez donc, je vous prie, les soies du Piémont avec les soies de la Lombardie, lorsque ces deux États, dont les frontières se touchent, sont

séparés, au Palais de l'Industrie, par des masses de produits dissemblables, et qu'on ne peut aller de l'un à l'autre qu'en traversant l'Inde et la Chine.

Essayons pourtant de débrouiller cet écheveau de soie et de jeter quelque clarté au milieu de cette inextricable confusion.

VII

ANGLETERRE.

Nous commencerons par l'Angleterre, parce qu'en matière de manufacture le premier rang lui appartient sans contredit; et puis, nous devons le dire, l'Angleterre, avec ce génie du commerce qui lui a soumis les deux hémisphères, ce besoin de dominer qui dans les Indes a conquis à ses fabriques une clientèle de cent vingt millions de consommateurs; son activité, ses ressources, ses établissements immenses, dans lesquels les frais généraux disparaissent pour ainsi dire dans la quantité prodigieuse des produits; l'Angleterre, disons-nous, est pour la France une rivale redoutable.

Avant la révocation de l'édit de Nantes, il ne semble pas que la fabrication des soies ait eu quelque importance en Angleterre. Cette industrie ne prit quelque développement que lorsqu'elle eut donné asile aux

cinquante mille ouvriers, contre-maîtres et fabricants proscrits par les scrupules religieux du père Letellier, de madame de Maintenon et du roi Louis XIV, qui avait tant et de si vilains péchés à se faire pardonner.

L'Angleterre s'enrichit rapidement de nos désastres et de nos persécutions : avec la fortune vinrent les idées de monopole, de privilége et d'exclusion, si familières aux industriels de tous les pays. Par une patente de 1695, Spitalfields obtint le privilége des taffetas lustrés et des articles de mode alors fort recherchés. Deux ans plus tard, l'interdiction s'étendait aux soieries de France et d'Europe, et en 1701 à toutes les soieries provenant de l'Inde et de la Chine.

Alors, comme toujours, grâce aux prétentions exorbitantes des privilégiés, les consommateurs se restreignirent ou appelèrent la contrebande en aide... De là, plaintes incessantes des fabricants et actes nombreux du parlement qui multiplie contre la fraude des peines impuissantes. De leur côté, les ouvriers s'assemblent, se coalisent et réclament l'établissement d'un tarif contre l'abaissement inévitable des salaires.

Pendant ce temps-là, les discussions sans fin, les grèves menaçantes dans lesquelles la force armée dut intervenir, le renchérissement des produits, et par suite les vides dans la consommation, amenèrent une détresse telle, que sept mille métiers chômèrent, laissant autant de familles dans une misère affreuse...

Que faire? On s'empressa de céder à toutes les exigences du privilége, et l'acte de Spitalfields livra le taux des salaires à l'appréciation des magistrats.

Après le privilége, la ruine, la détresse de l'industrie; — après la ruine, les violences de l'arbitraire... Quelle leçon! et quelle leçon perdue pour nos fabricants de draps!

Cependant, de 1798 à 1816, — grâce au blocus continental et à la police rigoureuse exercée par la marine de l'État, l'industrie des soies reprit quelque activité en Angleterre; mais, avec la paix, la misère reparut et avec une intensité telle, cette fois, que, bon gré mal gré, les fabricants durent consentir à la réduction de leurs priviléges.

Un ministre éminent, Huskisson, entreprit cette réforme: rompant avec les traditions fâcheuses d'un passé déplorable, il demanda à la liberté ce que le privilége n'avait pu fournir; l'acte de Spitalfields fut aboli, et la prohibition remplacée par des droits modérés.

Bientôt et comme par enchantement, l'industrie prit un développement rapide: concentrée jusque-là dans une ou deux villes, elle se répandit dans vingt ou trente localités. Tous les environs de Londres, tout le Lancashire, eurent leurs ateliers; on tissa la soie partout où l'on tissait le coton et la laine: Coventry, Macclesfield, Manchester, Paisley, Leek, Derby, Nor-

wich, devinrent des centres importants de fabrication.

En 1824, au moment où Huskisson fit prévaloir ses idées, on ne comptait que 24,000 métiers battants dans la Grande-Bretagne ; cinq ans après, en 1829, on en comptait 50,000; aujourd'hui l'Angleterre a 100,000 métiers occupés.

Sous l'empire de la prohibition, ses fabriques employaient à peine un million de kilogrammes de soie; le chiffre aujourd'hui s'élève à plus de trois millions, entrant en pleine franchise. Il est difficile, selon nous, de trouver un argument plus concluant en faveur de la liberté des échanges et de la solidarité des nations.

Voyons maintenant quelle figure fait l'Angleterre à l'exposition des Champs-Élysées.

Des trois royaumes, deux, l'Écosse et l'Irlande, ont fait défaut; l'Angleterre seule a envoyé ses produits : comme noms isolés, nous ne trouvons que vingt-cinq exposants, mais le district de Manchester et de Salford représente soixante fabricants anonymes.

A vrai dire, cette exposition ne manque ni d'éclat ni de variété; on sent là un travail puissant, une force de production étonnante. L'Angleterre a résolûment abordé tous les genres de fabrication; on voit une lutte énergique, persistante, contre la France : Coventry essaye de rivaliser avec Saint-Étienne pour les rubans; Winck-Worth et Procter, de Manchester, affichent contre Lyon une concurrence malheureuse.

Toutes les personnes qui ont parcouru l'exposition des soieries comprendront cette infériorité infiniment mieux que nous ne saurions l'indiquer. Les velours sont incontestablement très-beaux, les damas bien fabriqués, les brocatelles traitées avec soin. Il y a des tissus pour robes, pour meubles, pour fichus et cravates, des étoffes façonnées et brochées d'une fabrication irréprochable. Il y a surtout des pyramides de foulards, les uns tissés et fabriqués en Angleterre, les autres venant de l'Inde et dont l'impression seule est anglaise : mais ce qui manque à tout cela, c'est ce que la France possède à un si haut degré, c'est le goût, l'harmonie de la couleur avec le dessin, l'ensemble des dispositions générales, enfin ce je ne sais quoi qui sollicite l'acheteur, séduit l'acheteuse, et donne à tous nos produits un cachet particulier que les autres nations pourront bien contrefaire, mais ne sauront jamais parfaitement imiter : comme le langage, l'industrie a, pour ainsi dire, un accent qui ne se perd ni ne s'acquiert jamais bien complétement.

VIII

INDES ANGLAISES.

L'Inde anglaise n'a que deux exposants : le premier est le roi de Burma, qui nous envoie les riches produits de ses manufactures royales, à peu près comme la

France expose ses tapisseries des Gobelins, et la compagnie des Indes, qui, dans sa clientèle de cent vingt millions de sujets, compte un nombre considérable de rois indiens qu'elle couronne et dépose selon sa fantaisie.

Nous l'avons déjà dit en parlant de l'orfévrerie, quelques heures passées au milieu de l'exposition des Indes en apprennent plus sur l'histoire, les mœurs et la civilisation de ces contrées, que tous les récits des voyageurs, et même qu'un séjour de plusieurs années passés sur les bords du Gange.

Où verrez-vous ailleurs ces écharpes de bayadères, brouillards de soie tissés par les doigts des fées? ces fichus d'un rouge tendre, à petits carreaux quadrillés d'argent? L'Inde est aujourd'hui ce qu'elle a toujours été, le rêve des femmes, le pays privilégié des châles et des écharpes. Nulle part la soie et l'or n'ont été plus heureusement mariés; nulle part aussi on n'a poussé si loin la délicatesse des broderies, l'harmonie savante des couleurs et les fantaisies charmantes du dessin.

IX

SUISSE. — ZOLLVEREIN. — AUTRICHE.

La Suisse est un petit pays, en apparence bien déshérité. Il n'a ni le fer ni la houille; il ne produit

ni la soie, ni le coton, ni même assez de blé pour se nourrir. Il n'a point de marine et point de port de mer ; il n'a rien de ce qui fait la gloire et le souci des États plus puissants ; ni monopoles, ni croix, ni distinctions publiques ; ni traités de commerce, ni douaniers pour protéger son industrie ; et pourtant la fabrication suisse a pris en Europe et en Amérique un rang que les puissances de premier ordre lui envient, et que personne ne pourrait lui contester. Ses métiers ne tissent que des étoffes unies ou à carreaux, toujours les mêmes, mais assurées, à l'avance, d'un placement certain.

Zurich a les étoffes, et Bâle les rubans ; les métiers sont disséminés dans les villages environnants. Zurich compte 20,000 métiers, Bâle 10,000, et l'ensemble de la production est évaluée de 50 à 60 millions de francs. Le groupe d'États désignés sous le nom de Zollverein est presque au niveau de la Suisse ; on y fabrique les velours et les rubans de velours sur une échelle considérable et à des prix qui semblent défier la concurrence. Il y a quelques noms à citer parmi les exposants : MM. Baumann, Bischoff.

Le Zollverein occupe 30,000 métiers pour les tissus de soie, unis ou rayés : Antoine Bory et Richter pour les rubans. Il lutte avec la Suisse pour les étoffes unies et avec Lyon pour les soies façonnées. Son exposition compte cinquante-deux noms, dont quelques-uns ont

une grande réputation industrielle, comme M. Diergardt pour les velours, M. Scheibler pour les étoffes.

Soit méfiance, timidité ou indifférence, la plupart des exposants ont jugé prudent de s'abstenir ; mais l'Autriche a donné avec toutes ses forces. Vienne seule a quarante exposants, et offre un assortiment complet dans tous les genres : velours, rubans, fichus, de chenilles, pluche, tissus brochés, façonnés, quadrillés, unis, damas, ornements d'église, étoffes pour ameublements, pour robes, foulards ; en un mot, tout ce que la France fabrique, l'Autriche le reproduit avec une fidélité que lui envieraient les Chinois. Cette imitation est poussée à un tel point, que des fabricants, comme M. Moring pour les rubans et M. Rechert pour les tissus, peuvent se présenter sur les marchés de l'étranger, dans les conditions d'une rivalité sérieuse et qui pourrait peut-être devenir dangereuse pour nous, si Lyon n'apportait autant de fécondité dans ses créations que ses rivaux emploient d'adresse à les copier.

L'Italie, l'Espagne et le Portugal occupent le dernier degré de l'échelle industrielle. Au reste, ces heureuses contrées, aimées du ciel et de notre saint-père le pape, se consoleront en pensant que leur royaume n'est pas de ce monde.

X

LYON.

Lyon, qui, à Londres, obtint un triomphe si éclatant avec trente et un exposants seulement, en compte aujourd'hui cent vingt-sept.

La Chambre de commerce a réuni dans une vitrine collective la collection complète de tous les tissus qui constituent la précieuse et brillante industrie lyonnaise. L'œil se trouble devant la gamme éblouissante de ces moires, de ces soieries unies et façonnées; il ne sait qu'admirer le plus, ou la richesse, la variété et la perfection des tissus, ou l'imagination qui crée les dessins, le goût qui a harmonisé les couleurs et les nuances si variées, et transformé en œuvre d'art une pièce d'étoffe livrée à l'industrie.

Tout d'abord on se sent rassuré contre les tentatives de la concurrence étrangère. Il n'y a point, croyons-nous, de peuple au monde capable de réunir à un degré aussi éminent la perfection du travail à la richesse de la matière première, et, qualité plus rare encore, le goût dans la création.

Maintenant nous allons passer sommairement en revue les produits qui nous ont le plus frappé.

Nous citerons tout d'abord, dans la vitrine de la maison Schultz et Beraud, le manteau de cour, tissé

d'or, avec application de soie blanche et velours rouge ; — des robes de soie avec bandes de velours tissées dans l'étoffe et formant au bas de la jupe un riche effilé.

Chez MM. Savoie, Ravier et Cham, des droguets nouveaux d'un joli effet : le droguet est un tissu de laine ou de soie avec un semis de pois brochés de couleur tranchée ; puis, comme autre nouveauté, une application de velours noir imitant la guipure.

Nous citerons les moires antiques de MM. Croizat et Million, les pluches de MM. Martin et Casimir, dont la finesse rivalise avec l'éclat des plus beaux satins. Les étoffes pour robes de la maison Tholozan, et les velours à deux couleurs de M. Blache et comp.; — les robes de soie, avec grappes de velours, de M. Fontaine ; — les étoffes pour meubles et tentures de MM. Bouvard et Lançon.

La vitrine de la maison Mathevon et Bouvard suffirait seule pour représenter dignement et d'une façon supérieure les soieries françaises ; les femmes ne passaient jamais sans admirer une robe de moire antique, grise, à reflet d'or, qui a laissé bien des désirs et bien de regrets.

Comme tout le monde, vous avez sans doute remarqué un très-beau portrait de Washington ; à deux pas, c'est une très-belle gravure en taille douce : — touchez-le, c'est un tissu de soie.

Comparez-lui les sujets analogues exposés par l'Allemagne et l'Angleterre, et vous comprendrez, au premier coup d'œil, la distance qui sépare le maître de l'élève, l'artiste qui invente de l'ouvrier qui copie.

Est-ce à dire, après cela, que notre industrie des soieries ait atteint le dernier degré de la perfection, et qu'il ne lui reste plus qu'à se croiser les bras et à s'endormir sur ses médailles et ses décorations, au doux bruit des fanfares de la renommée?

Ce serait une grave et dangereuse erreur : le premier travail qu'elle ait à faire, c'est de modifier la constitution intérieure de sa fabrication, son organisation rudimentaire; c'est de substituer à l'atelier domestique, à l'atelier de famille, l'emploi des métiers mécaniques, l'exploitation sur une grande échelle, éléments indispensables de la production à bon marché. Nous avons pour nous le goût, la richesse et l'élégance; cela nous paraît incontestable, mais l'Angleterre et l'Allemagne ont pour elles de prix inférieurs. C'est un avantage précieux, qu'il serait dangereux de leur laisser plus longtemps.

LE COTON.

I

Le coton est la laine ou le duvet dont les capsules du cotonnier sont remplies à l'époque de la maturité.

La fructification des diverses espèces de cotonnier offre une grande analogie avec celle des mauves, et constitue un des genres de la famille des *malvacées*.

On connaît plusieurs espèces de cotonnier :

Le « cotonnier herbacé » est originaire de la Perse, d'où il a passé en Syrie, dans l'Asie-Mineure et dans plusieurs contrées de l'Europe méridionale.

Quoique classée parmi les herbes, cette plante est dure et ligneuse : sa culture est annuelle : cette espèce est la plus répandue, et c'est celle qui fournit le plus d'aliment aux fabriques.

« Le cotonnier en arbre » est un arbuste dont la hauteur dépasse rarement celle des lilas de nos contrées. On le soumet à la taille, pour faciliter la récolte et augmenter la production.

On trouve cette espèce dans l'ancien et le nouveau continent ; on est fondé à le regarder comme indigène du nouveau monde, parce que cette espèce de cotonnier était connue en Amérique avant l'arrivée des Européens.

« Le cotonnier arbrisseau » est originaire des Indes ou de la Chine. Cette espèce est un peu moins haute que la précédente ; on distingue deux variétés : l'une fournit le coton blanc ; l'autre, le duvet jaune qui sert à la fabrication du *nankin*.

Cette variété précieuse abonde surtout en Chine, d'où elle a été transportée aux îles de France et de Bourbon.

Jusqu'à présent, c'est le cotonnier semé tous les ans qui fournit à l'industrie la plus grande quantité de produits. Le coton que les Anglais préfèrent et payent un prix double vient de la Géorgie, l'un des États de l'Union américaine.

Toutes les espèces de coton se reproduisent par des semis : sept à huit mois s'écoulent entre les semailles et la récolte. La cueillette commence aussitôt que les capsules, en s'ouvrant, laissent échapper les flocons de leur laine blanche : elle ne doit pas durer plus longtemps que le crépuscule du matin, les premiers rayons du soleil altérant la couleur du coton.

Après la récolte, on épluche le coton pour en séparer la graine ; l'adhérence du duvet aux semences qu'il renferme rend cette opération longue et minutieuse.

L'Indien, réduit à ses deux mains, passe toute une journée à éplucher une livre de coton.

Le premier instrument employé pour obtenir cette séparation a été un moulinet composé de deux, puis

de trois cylindres cannelés mis en mouvement comme le rouet de la fileuse.

On peut ainsi éplucher facilement soixante-cinq livres de coton dans un jour.

Aujourd'hui, dans les États-Unis, cette opération se fait au moyen de machines mues par la vapeur. Après cette première opération vient le vannage, qui consiste à débarrasser le duvet de ses dernières parcelles d'enveloppes.

Après le vannage, le coton est pressé et mis en balles.

Chaque balle pèse environ trois quintaux. Les navires les transportent sur tous les marchés du globe.

Alors l'industrie s'en empare, le carde, le file, le tisse, le façonne et le transforme dans cette variété infinie de produits que nous allons incessamment passer en revue au Palais de l'Industrie.

II

Pour mieux faire comprendre l'importance de la question que nous examinons, commençons par dire que la consommation du coton en laine et la valeur créée annuellement par la mise en œuvre sont évaluées à quatre milliards de francs.

Ce chiffre même paraît devoir être très-prochainement dépassé.

La production du coton en laine atteint environ quatre millions de balles par an, soit huit cents millions de kilogrammes, dont la valeur dépasse un milliard de francs.

La plus-value donnée à la matière première, par les diverses manutentions de la filature, du tissage, de la teinture et de l'impression, est estimée trois milliards de francs.

La production de quatre millions de balles se divise ainsi :

États-Unis, trois millions de balles; — Brésil, 125,000 ; — Égypte, 150,000 ; — Indes orientales, 400,000.

Le reste est récolté dans l'Asie-Mineure, le Pérou et les Indes occidentales.

L'Algérie, la Guyane anglaise et l'Australie n'ont envoyé que de faibles échantillons de coton brut, mais qui donnent pour l'avenir de belles espérances.

Des huit cent mille kilogrammes de matière première, l'Angleterre absorbe seule plus de la moitié : elle possède aujourd'hui en pleine activité plus de vingt millions de broches ; la France en a cinq millions.

En France, la consommation du coton en laine était, en 1852, de 72 millions de kilogrammes ; en Angleterre, elle était cette année-là même de 421 millions de kilogrammes.

A la fin du dernier siècle, la consommation du coton ne dépassait pas 125,000 balles, c'est-à-dire trente-deux fois moins qu'elle n'en absorbe aujourd'hui. A cette époque, on payait trois francs le mètre les indiennes qui se vendent aujourd'hui soixante centimes.

La multiplication des produits a amené la baisse du prix et augmenté les bénéfices des fabricants.

Voyons maintenant à quelle cause ces résultats doivent être attribués.

III

C'est de l'Inde encore que nous est venue l'industrie du coton : dès la plus haute antiquité, à une époque que nos historiens regardent comme fabuleuse, les Égyptiens et les Indiens connaissaient l'art de tisser les étoffes de coton.

Nous ne connaissons pas de documents bien certains sur l'introduction du coton en Europe : ce furent, selon toute apparence, les Hollandais et les Italiens qui, faisant avec l'Orient un commerce très-étendu, eurent les premiers l'idée de fabriquer les cotons en laine qu'ils obtenaient en échange d'autres produits.

Venus d'Afrique en Espagne, les Maures y importèrent les premières notions industrielles.

Mais la religion et l'industrie n'ont jamais pu s'entendre : l'une prêche la pauvreté, la mendicité, l'hébétement de l'esprit, la macération du corps, le détachement des biens de la terre ;

L'autre, au contraire : — l'abondance, les prodigalités du luxe, l'ample satisfaction de tous les besoins, de tous les appétits, — marchant sans cesse vers le progrès, car pour elle le repos c'est la mort, elle s'ingénie à créer les séductions les plus entraînantes, les tentations les plus irrésistibles.

Pour elle, pour l'industrie, les vertus sont des vices, et réciproquement les vices deviennent autant de vertus qu'elle s'empresse de servir.

Les plus gros péchés, les péchés capitaux, la gourmandise, l'avarice, la luxure, l'envie, la colère et la paresse, sont autant de ressorts puissants qu'elle emploie, des mines fécondes qu'elle exploite... et qui tous se résument dans un seul mot : — le travail.

Aussi l'industrie se garde-t-elle bien d'approcher jamais des pays les plus aimés du ciel et de notre saint-père le pape : l'Italie et l'Espagne.

L'Espagne chassa les Maures et s'éteignit lentement dans son agonie catholique.

IV

FILATURE.

L'industrie du coton en Europe ne date réellement que de l'année 1569, où la première balle de coton fut importée en Angleterre.

En 1641, Manchester fondait ses premières fabriques, et en 1678, trente-sept ans plus tard, elles produisaient 900,000 kilogrammes filés et tissés à la main.

On commença par prohiber les cotons fabriqués dans l'Inde, et, grâce au génie mécanique de Richard Arkwright et de James Hargreawes, les premières machines à filer le coton étaient inventées en 1767.

Ces premières machines ne dépassaient pas vingt broches; mais, grâce au *mull-jenny*, inventé huit ans après par Samuel Crompton, qui combina dans une seule les inventions d'Arkwright et Hargreawes, les *self-acting* font aujourd'hui, servies par trois personnes seulement, le travail de quatre à cinq cents fileuses à la main.

Jaloux de cette découverte, les Anglais menacèrent de la peine de mort ceux qui tenteraient d'exporter à l'étranger ces nouvelles machines.

Mais le secret ne pouvait être éternellement gardé :

une première machine à filer fut établie à Gand par Bawens.

La France, pendant ce temps-là, voyait se gaspiller le génie de ses mécaniciens dans l'invention d'automates, joueurs de flûte, de canards, et de poupées parlantes qui faisaient les délices de la société du dix-huitième siècle. Mais quand la chimie vint à sortir de ses langes, la mécanique marcha d'un mouvement parallèle et grandit sous l'influence de l'enseignement des sciences exactes organisé par l'Empire dans d'autres intentions.

Voici un fait qui vient encore à l'appui de ce que nous avons dit relativement au développement de la civilisation dans les grands centres de population : les premiers chemins de fer furent fondés à Londres et à Paris; ce fut encore à Paris que fut monté le premier métier à filer le coton; comme les premières tentatives pour la filature de la laine peignée se feront à Paris.

Échappés de la grande ruche où ils ont pris naissance, les essaims industriels vont se fixer partout où ils trouvent des conditions plus favorables; mais il n'en est pas moins vrai qu'ils sont partis d'abord de ce grand foyer d'où s'échappent les rayons de la philosophie, de la science et des arts.

En Alsace, le premier métier à filer le coton remonte à 1803, il est dû à une maison de Wesserling : ceux de Rouen ne furent créés qu'un peu plus tard.

A l'exposition nationale de 1806, nos filateurs ne pouvaient guère tirer d'un demi-kilogramme de coton que 60,000 mètres de fil, et encore était-ce une très-rare exception. Ce point de départ est curieux à observer : en 1819, on le voit atteindre 100,000 mètres.

A l'exposition de 1823, la filature était arrivée à 290,000 mètres, ou autrement dit au n° 290.

Aujourd'hui on obtient assez facilement le n° 480.

En 1813, on comptait environ quarante filatures dans l'intérieur de Paris; l'honneur de leur fondation revient en grande partie à Richard Lenoir.

Une longue paix, en permettant à la France de se livrer aux arts industriels, multiplia les relations de peuple à peuple; on visita l'Angleterre, sol classique du mécanisme industriel; des ateliers se montèrent, imitant d'abord servilement les machines anglaises; quelques essais parurent à l'exposition de 1834, d'autres plus hardis en 1839. Depuis, les progrès ont continué mais avec une grande lenteur; il n'y a pas plus de vingt ans que la vapeur est employée d'une manière générale dans les filatures.

Avant cette époque, quand la fabrique n'était pas établie sur un cours d'eau, les *mull-jennys* étaient mis en mouvement par les bras, ou au moyen d'un manége auquel on attelait des chevaux.

Après l'emploi de la vapeur comme force motrice,

le perfectionnement le plus important a été le renvidage mécanique découvert par les mécaniciens anglais.

Non-seulement le métier renvideur permet dans la filature une économie de main-d'œuvre, mais il facilite encore la marche des métiers à tisser.

Ce métier est encore fort rare en France, et son prix est très-élevé; chaque broche coûte à nos fabricants à peu près le double de ce qu'elle coûte aux fabricants anglais; cependant la propagation, si lente qu'elle soit, des renvideurs mécaniques est un des signes les plus caractéristiques des progrès de nos filatures.

Un coup d'œil dans l'exposition des machines va nous montrer les perfectionnements apportés dans la filature du coton.

Parmi les constructeurs de l'Alsace, MM. Schlumberger et compagnie exposent trois appareils complets destinés à la filature des matières courtes, moyennes et longues; l'épurateur de M. Rister, qui lui a valu la grande médaille à l'Exposition de Londres; cinq machines diverses, de M. Grün, pour la filature du coton; un tour à brocher, de M. Muller, dans lequel la commande des broches est remplacée par deux engrenages coniques.

Mais, à quoi bon nous le dissimuler, la plus grande partie de nos filateurs achète encore ses machines en Angleterre. Est-ce, comme on essaye de nous le per-

suader, par anglomanie, ou simplement parce que les mécaniciens anglais travaillent mieux que nous et à meilleur marché?

Dans tous les cas, soyons bien assuré que cette préférence incontestée ne se maintient pas sans une sérieuse raison d'être.

L'exposition de MM. Platt frères, de Londres, se compose de douze machines qui permettent à l'œil le moins attentif de suivre les opérations successives de la filature : — batteur étaleur, carde en gros, en moyen, en fin, *self-acting*, métier à filer, métier continu, continu doubleur, métier à retordre *self-acting*.

Toutes ces machines sont d'une exécution admirable et remarquable surtout par la douceur des mouvements.

Un peu plus loin, l'exposition de MM. Élie et compagnie, de Manchester, se compose de huit machines, de deux métiers *mull-jenny* automates de trois cent quarante broches, d'un travail très-remarquable et fonctionnant parfaitement.

MM. Mason présentent une carde à coton, un métier continu et trois bancs à brocher, qui se font remarquer par quelques perfectionnements de détail.

Citons, pour terminer, les rubans de carde de M. Hoyfol, de Manchester, et de M. Risler, d'Aix-la-Chapelle.

Cette supériorité mécanique produit :

Une meilleure fabrication, des prix plus avantageux pour le producteur et le consommateur et des débouchés immenses sur tous les points du globe.

On nous pardonnera d'avoir insisté sur les perfectionnements de la filature à cause de sa grande importance dans cette industrie.

Les filés fins dans les numéros élevés constituent la matière première d'industries très-importantes : les broderies, les mousselines et les tulles.

Plus tard, nous parlerons des broderies de la France et de la Suisse. L'industrie des tulles, que nous commençons à disputer à l'Angleterre, a son siége principal à Calais.

Prohibés jusqu'en 1834, comme les autres marchandises de coton, les filés fins sont depuis cette époque admis à l'entrée moyennant un droit de 30 pour 100. Ces dernières années, l'importation n'a pas dépassé 30,000 kilogrammes, ce qui constitue à peine la production de 30,000 broches.

Comme il arrive toujours quand on supprime un privilége, les filateurs publièrent que la libre entrée des fils prohibés était pour eux une ruine certaine ; il n'en fut rien : l'expérience a démontré que le seul effet de la mesure fut de ralentir en France, pendant deux ans, la production des filés fins.

Aujourd'hui les filateurs anglais avouent que les

numéros, même les plus élevés, se filent en France aussi bien qu'en Angleterre.

En parlant des tulles, nous ne pouvons nous dispenser de rappeler le très-remarquable métier exposé par la Société des tullistes de Saint-Pierre-lez-Calais, qui produit automatiquement les tulles les plus façonnés. Cette belle machine, qui fait à la fois trente-six bandes de tulle brodé, étonne par la délicatesse et la précision du travail.

Nous citerons, parmi les principaux fabricants qui figurent à l'Exposition, MM. J. Brook et frères, de Huddersfield ; M. Pottendorf, pour l'Autriche.

Les frères Mallet, Delabarre et Lardemer, de Lille. MM. Wieland Smith et Holderegger et Zellweger, en Suisse ; Holdsworth et compagnie, à Manchester (Royaume-Uni.)

Fauquet-Lemaître, Delamarre-Deboutteville, dont on cite les établissements.

M. Ch. Levavasseur, qui fut l'un des premiers à introduire en Normandie le métier *self-acting*. M. Ed. Cox, qui se montre à la hauteur de sa vieille réputation.

M. Motte Bossot, de Roubaix, dont les filatures renferment environ soixante mille broches ; M. Arpin, de Saint-Quentin.

En Alsace, MM. Dolfus et frères, Dolfus Mieg, Stein-

bach et Kœclin, Schlumberger, Costeiner, Gros, Odier, Roman et compagnie, à Wesserling ; et l'établissement de M. Hartmann, à Munster.

MM. Burckardt et fils, de Guebwiller ; Ernest Seillière, à Sénones, qui, en 1849, obtint la médaille d'or ; puis M. Feray, d'Essonne, dont le nom est célèbre dans les fastes de nos expositions nationales.

V

TISSAGE. — IMPRESSION SUR ÉTOFFES.

Vers 1760, des marchands anglais eurent l'idée de vendre aux colonies de l'Amérique des étoffes mélangées appelées *futaines*. Bientôt le manque de fils fit sentir la nécessité de produire plus vite, et de donner à un seul ouvrier la possibilité d'obtenir plusieurs fils à la fois.

Ce fut l'origine du métier appelé **Jenny**, dont les perfectionnements successifs ont produit le métier Mull-Jenny, d'un usage universel aujourd'hui.

Les machines à filer produisirent à leur tour les machines à tisser les étoffes unies, et ce fut encore en Angleterre que cette industrie prit naissance.

Les noms de Vaucanson et de Jacquard réclament pour la France l'invention du tissage façonné.

L'exposition des machines nous montre plusieurs applications du métier Jacquard ; nous citerons ceux

de MM. Junot et Blanchet, Bertrand Espory, Acklin qui remplacent les cartons par le papier continu, et celui de M. Lacroix, qui est mû par la vapeur.

Aujourd'hui les étoffes les plus légères sont tissées mécaniquement : on a vu à l'Exposition de cette année des mousselines faites avec des filés d'une finesse telle, que deux millions de mètres ne pèsent qu'un kilogramme.

Dernièrement, lorsque la ville de Nancy voulut faire hommage à l'Impératrice d'une robe en broderies, elle fit tisser à Tarare une mousseline pour laquelle on avait employé du n° 480, c'est-à-dire du fil dont 480,000 mètres pesaient un demi-kilogramme. Ce fil déroulé formerait une longueur de 480 kilomètres ou 120 lieues.

Comme le tissage, l'impression des étoffes de coton est originaire de l'Inde. Vers 1700, quelques établissements furent fondés dans les environs de Londres, mais cette industrie ne prit quelque importance qu'en 1764, lorsque Clayton s'établit dans le Lancashire, où presque toute cette fabrication se trouve aujourd'hui concentrée.

Les premiers établissements furent créés en Alsace en 1746 par Kœclin et Dolfus. Vers la même époque, Oberkampf fabriquait à Jouy ce même genre de produits ; mais le travail fait à la main les tenait à des prix très-élevés. Et enfin, vers 1785, on inventa les pre-

miers cylindres gravés pour l'impression; mais ils ne permettaient d'appliquer qu'une couleur à la fois. Cette machine fait aujourd'hui en un jour le travail que faisaient dans le même temps cinq cents ouvriers imprimeurs à la main.

Avant de passer à l'examen très-sommaire des produits qui figurent à l'Exposition, constatons la solidarité que cette importante industrie contribue à établir entre l'ancien et le nouveau monde : entre les cultivateurs de l'Inde, de l'Union américaine, et les filateurs de Rouen, de Mulhouse et de Manchester.

Toutes les nations sont tributaires les unes envers les autres, non plus en vertu de la loi du plus fort, de par le sabre ou le canon, mais au nom de l'industrie, au nom du bien-être général, devant lequel tombent les barrières des douanes et les préventions nationales.

VI

ANGLETERRE.

Nous retrouvons le coton mis en œuvre chez presque tous les peuples dont les produits figurent à notre exposition ; et, chose digne d'être remarquée ! l'industrie générale de chaque peuple peut être appréciée par la fabrication du coton. Pour l'importance de la fabrication et le bas prix des produits, l'Angleterre se maintient toujours à une grande distance.

Les États-Unis viennent au second rang, la Suisse au troisième, la France au quatrième, la Prusse et l'Autriche ensuite; puis enfin, au dernier rang, parmi les plus infimes, la malheureuse Espagne.

Les fabricants de Manchester et de l'Écosse ont exposé un très-grand nombre d'impressions et de dessins qui nous étaient jusqu'ici tout à fait inconnus, puisque nous n'admettons pas en France les cotons étrangers manufacturés.

Les dessins de vente courante sont fabriqués avec une perfection bien supérieure aux produits de nos manufactures.

La gravure du dessin est plus variée en Angleterre, elle est même, dans certains cas, bien supérieure à la nôtre.

Voilà pour la qualité.

Tandis que la Grande-Bretagne met en œuvre quatre mille balles de coton par semaine, la France en consomme huit cents à peine.

Voilà pour la quantité.

Les fabriques anglaises, c'est-à-dire de Glassgow, mais surtout de Manchester, offrent la réunion des types variés à l'infini de leur immense production, qui, manutentionnée avec une intelligence merveilleuse, atteint les extrêmes limites du bon marché et sert également aux besoins du pauvre et du riche.

Il faut avoir vu le prix de chaque article pour y

ajouter foi. Par exemple, du calicot de 80 centimètres à 17 centimes le mètre; des tissus brillantés, même largeur, à 29 centimes, et des couvertures à 1 fr. 60 centimes! Des *futaines* en coton croisé, imitant nos bonjeans à s'y méprendre et ne coûtant que 85 centimes le mètre ou à environ 2 francs le pantalon. Des guingamps à rayures à 37 centimes le mètre, et des croisés mi-fil pour pantalons ou jaquettes d'été à 52 centimes le mètre.

Il est inutile d'énumérer ici les conséquences de cette grande supériorité et l'influence qu'elle exerce sur tous les marchés du monde par rapport à la France.

Ces grands avantages sont obtenus par la perfection des procédés mécaniques, l'habileté et l'économie dans la fabrication, l'application de la chimie à l'industrie des tissus, et surtout par l'immense consommation répandue dans le monde entier.

VII

ÉTATS-UNIS.

L'industrie du coton dans les Etats-Unis est représentée d'une manière très-incomplète à notre Exposition; cependant M. Meriam Brewer, de Manchester,

dans l'État de New-Hampshire, a envoyé des tissus d'un prix qui paraît encore inférieur aux produits exposés par les fabricants de Manchester et du comté de Lancastre.

Voici, par exemple, des étoffes à fond grisâtre rayées de bleu, pour vêtements de nègres, à 52 centimes le mètre : leur destination répond de leur solidité. Des tissus blancs, dont l'une des faces ressemble au molleton, et l'autre est formée de fils croisés, ne coûtent que 52 centimes le mètre. On voit des cotons lisses à 38 centimes.

Les États-Unis n'exportent que les qualités les plus ordinaires, les sortes qui consomment le plus de matière, et jusqu'ici leur exportation s'est presque exclusivement bornée à la Chine; mais le temps n'est pas loin, peut-être, où ils pourront faire aux fabriques anglaises une concurrence sérieuse.

VIII

SUISSE.

La Suisse, outre ses broderies merveilleuses dont nous parlerons plus tard, expose dans deux vitrines qui se touchent les produits du canton de Saint-Gall et de celui d'Appenzell extérieur qui s'y trouve enclavé.

Ces deux petits cantons, dont la population réunie ne dépasse guère le chiffre de 100,000 habitants, sont les plus industrieux de toute la Confédération helvétique. L'exportation des tissus de coton est évaluée à 40 millions de francs.

Outre les guingamps, dont l'exportation en Angleterre est estimée à 40,000 pièces, ces deux cantons fabriquent des articles à pantalons et de grosses cotonnades que l'Angleterre expédie ensuite en Amérique, en Turquie, aux Grandes-Indes, sur les côtes de Guinée, en Polynésie.

Une maison de Glaris a exposé des mouchoirs imprimés de couleurs variées dont la Turquie et l'Inde font une grande consommation.

Ce genre de tissus a pris naissance en France, où il est aujourd'hui complétement abandonné : les droits payés à l'entrée des diverses matières qui servent à la fabrication, le haut prix des filés, n'ont pas permis à nos fabricants de soutenir la concurrence avec la Suisse.

Puis, à côté, toute une vitrine de bonnets turcs imprimés, dont elle fabrique des millions, au prix de 7 à 11 francs la douzaine. La plus grande partie des tissus de coton sont fabriqués sur des métiers à la main et à très-bas prix, pendant les longues soirées d'hiver.

IX

FRANCE.

L'industrie du coton, en France, peut se diviser en quatre groupes principaux : Le groupe de la Vendée et de la Bretagne, en comprenant les fabriques de Cholet, de Laval et les filatures de Nantes ; le groupe du Nord, qui se compose des districts de Lille, Roubaix, Tourcoing, Saint-Quentin, Calais et Tarare ; le groupe de la Normandie, avec Rouen, Flers, Bolbec, Yvetot, Condé-sur-Noireau ; enfin le groupe de l'Alsace, qui renferme Mulhouse, les départements du Haut-Rhin et du Bas-Rhin, Bar-le-Duc et une partie de l'ancienne Lorraine. Sous le rapport de la quantité des produits, la Normandie se place en première ligne ; le cercle industriel de la Seine-Inférieure, de l'Eure et de l'Orne fabrique environ la moitié des 75 millions de kilogrammes de coton manufacturés annuellement par la France ; sur cinq millions de broches en activité, il en compte à peu près deux millions. Rouen, que l'on a appelée la fabrique du pauvre, représente en France la production à bon marché.

La rouennerie, comme chacun sait, comprend tous les produits de coton teint avant le tissage.

Ni l'Angleterre ni la Suisse ne peuvent disputer à Rouen les avantages du prix et de la qualité pour ses

tissus de coton bleu et blanc à petits carreaux, pour chemises de matelots, qui se livrent à 30, 35 et 40 centimes le mètre, suivant la largeur.

Rouen a excellé encore dans la fabrique des piqués brochés riches, des valencias, des madras, des viennoises, des indiennes et surtout des calicots ordinaires, qui sont destinés partie à l'impression et partie expédiés au Sénégal et en Algérie, qui absorbe environ pour trois millions de kilogrammes de tissus chaque année. Nous citerons, parmi les principaux fabricants qui ont figuré avec honneur à l'Exposition, MM. N. Barbet, Hazard, Rhens aîné, Girard et Cie, Henri Pimont, Hackler et Lamy-Godard frères.

A l'Alsace appartient la fabrication spéciale des jaconas, organdis, indiennes et toiles peintes. Nous devons citer avec éloges les produits exposés par MM. Dolfus-Meig et Cie, Kœclin, Schwartz et Huguenin, Eck et Cie, Thierry et les frères Thierry.

Le groupe du Nord, Lille, Roubaix, et toute l'industrie du département, ne produisent que des étoffes mélangées de coton et d'autres matières. La ville de Lille doit être regardée moins comme le siége d'une fabrication importante de tissus de coton, que comme un grand centre de filature des numéros élevés que consomment Saint-Quentin, Calais et Tarare.

Saint-Quentin a considérablement augmenté sa fa-

brication en y faisant entrer la laine; cependant le coton y occupe toujours la plus large part.

Soixante-dix-huit fabricants ont pris part à l'exposition de Tarare. On trouve dans la galerie qui lui est affectée toutes les variétés des tissus les plus fins, les plus légers, les plus vaporeux : des tarlatanes, des mousselines unies et brodées, des imitations de plumetis, et une variété infinie d'articles brodés pour ameublement. A Tarare, tous les articles sont fabriqués à la main; mais la matière première revient à nos fabricants à un prix plus élevé, la main-d'œuvre est aussi plus chère dans les montagnes du Lyonnais que dans les vallées de la Suisse; aussi, malgré des progrès visibles, des efforts constants et une grande expérience industrielle, l'avantage des prix reste généralement à la Suisse.

Pendant longtemps nos fabricants ont été bien inférieurs aux fabricants anglais; mais aujourd'hui il est reconnu que la France, l'Allemagne et la Suisse se rapprochent de l'Angleterre pour les articles de grande consommation; les jaconas, les mousselines, les percales, les calicots, sont presque aussi bien fabriqués à Rouen, à Saint-Quentin et à Mulhouse qu'à Manchester. Les tulles et les broderies de France peuvent à peu près soutenir la comparaison avec les tulles anglais et les broderies suisses.

Seulement le goût et l'entente de l'harmonie des

couleurs donnent à nos étoffes teintes et imprimées un cachet que les pays étrangers s'efforcent d'imiter : Londres vient chercher à Paris la nouveauté en jaconas.

Mais une preuve bien évidente de l'infériorité de la France dans l'industrie du coton, c'est que nos fabricants, par leurs prix élevés, sont impuissants à lutter, sur les marchés étrangers, contre les fabricants anglais, américains et suisses; c'est que, sans la concurrence que lui font les États-Unis, l'Angleterre aurait aujourd'hui à peu près le monopole de l'exportation des tissus de coton.

Nos fabricants cherchent à se consoler en s'attribuant le privilége du goût et de l'élégance. Dans les articles de luxe, dans les soieries, par exemple, cette considération peut avoir quelque importance; mais dans les objets de première nécessité et de consommation générale, elle disparaît complétement.

Plus tard, en parlant de la fabrication des draps, nous aurons à constater notre infériorité beaucoup plus grande encore; nous apprécierons les sacrifices considérables imposés aux consommateurs par les droits qui protégent MM. les fabricants; et nous vous soumettrons les réflexions économiques que ces examens nous auront suggérées.

Disons quelques mots de l'exposition de l'Autriche, de la Prusse et de la Belgique.

X

AUTRICHE. — PRUSSE. — BELGIQUE.

L'Autriche a exposé une grande quantité de filés teints en couleur rouge Andrinople ou de Turquie. Cette fabrication spéciale, qui trouve dans l'Inde un immense débouché, a pour siége principal la ville de Reichenberg (Bohême).

La France et l'Angleterre ne sont pas les seuls pays où se fabriquent les toiles peintes, l'Autriche a exposé des jaconas et des indiennes très-bien fabriquées.

Le grand-duché de Bade, la Prusse et l'Autriche fabriquent des velours de coton teints d'un très-beau brillant et à des prix infiniment plus avantageux que la ville d'Amiens.

La Prusse expose un genre particulier d'étoffes de coton d'un bon marché vraiment fabuleux, qui sont encore inconnues en Angleterre et en France; ces tissus, très-épais et très-chauds pour vêtements d'hiver d'hommes et de femmes, proviennent des manufactures de Gladbach. On les nomme, satins topp, mneskins, lamas et kalmouks.

Les uns sont tissés croisés, fort écrus, teints ou imprimés; les autres, extrêmement épais et soyeux, sont tirés à poil des deux côtés. Les prix varient de

40 centimes à 70 centimes le mètre, et le bon marché paraît tellement incroyable, que l'on se demande si ce prix représente seulement la valeur intrinsèque de la matière première.

L'entrée en franchise de ces étoffes serait un véritable bienfait pour les classes nécessiteuses de la France et de l'Angleterre.

Les villes de Sternberg (Moravie) et de Rumbourg (Bohême) exposent des cotonnades légères, de couleurs solides, remarquables à la fois par leur bas prix et leur excellente fabrication.

Pour ces genres de tissus, l'Autriche, supérieure à la France, marche de front avec la Suisse et l'Angleterre.

L'exposition de la Belgique se compose d'une collection très-variée d'étoffes à pantalons, à gilets, de siamoises, de mouchoirs et d'une foule de tissus de coton teints, qui témoignent des progrès obtenus depuis quelques années surtout par ses fabricants.

Trois industries, avons-nous dit, se rattachent aux filés fins, fabriqués plus spécialement à Lille et à Calais, — les mousselines, les tulles et les broderies; nous avons parlé des deux premières, nous allons maintenant examiner la troisième.

Mais ici nous cédons la place à une plume beaucoup plus compétente dans ces questions importantes.

XI

BRODERIES FRANÇAISES.

La broderie résume à elle seule à peu près les trois quarts de la vie des jeunes filles dans les villes, c'est à la fois le gagne-pain des plus pauvres et l'occupation préférée des plus riches.

Pendant que l'aiguille trace sur le canevas ces dessins dont la patience nous étonne, l'imagination brode sur le canevas de l'avenir les arabesques folles du caprice et de la fantaisie.

Que de romans à deux, tendres ou passionnés, ardents ou désespérés! que de rêves charmants et de regrets amers, de sourires gracieux et de larmes brûlantes! que de vies de jeunes filles, en un mot, cachées sous les feuilles et sous les fleurs de ces broderies!

C'est à Nancy que s'exécute la plus grande partie des magnifiques broderies fournies par la France; c'est de cette ruche laborieuse et féconde que sort chaque année la foule d'objets de toilette qui composent les magnifiques trousseaux que Paris confectionne pour le monde entier. Si la Suisse l'emporte de beaucoup sur les autres nations par l'envoi de sa belle collection de stores, de rideaux et de couvre-lits, la France lutte avantageusement avec elle et se réserve, comme toujours, le soin d'embellir la toilette des femmes.

Mais, hélas! comment faire pour rappeler à vos souvenirs ces robes, ces volants, ces écharpes, ces coussins, ces mouchoirs, ces cols délicieux faits de tous les points connus en broderie : au plumetis, au point d'armes, au point de plume et au point de sable! La mémoire la plus heureuse, l'attention la plus patiente ne pourraient jamais y suffire.

Nous citerons donc, en glissant le plus légèrement possible, deux robes à trois volants entièrement brodées, l'une de quatre mille, l'autre de deux mille cinq cents francs exposées par M. Draps.

Un écran, aux armes de la ville de Paris, exposé par M. Duperly, de Metz, la spécialité des mouchoirs de M. Chapron, le gracieux peignoir de M. Auget Chedeaux, une robe de neuf mille francs, chez M. l'Allemant.

La spécialité des chemises brodées pour hommes est représentée par MM. Bertheville, Durousseau, Moreau frères, Longueville, Darnet et Chanet.

Chez MM. Berr père et fils, toutes les femmes ont remarqué sur un coussin de batiste l'écusson de l'Empire sur un fond semé d'abeilles, dont les broderies sont rehaussées de jours, de points d'Alençon, en fil de dentelle, d'une légèreté surprenante.

Vous nous reprocheriez assurément de ne pas vous parler des belles broderies au métier exécutées par les

jeunes filles recueillies dans la maison des apprenties de Nancy.

Nous avons compté, sur les volants d'une robe estimée sept mille cinq cents francs, quarante-huit bouquets de fleurs variées, dessinées par M. Nallet.

Parmi les plus habiles, nous citerons MM. Horrer, Syndicat, et les sœurs Vernier, à Épinal (Vosges).

XII

BRODERIES SUISSES.

Les premiers stores pour rideaux se sont confectionnés en France. Il y a quelques années à peine, on ne connaissait point les rideaux d'une seule pièce; on cousait ensemble des bandes de mousseline brodée.

Aujourd'hui la Suisse s'est appropriée tous les marchés du dehors pour ces sortes de produits.

Comme le travail de la dentelle, la broderie peut s'allier aux travaux de la campagne, à toutes les nombreuses exigences de la vie domestique.

L'outillage de la brodeuse est de la plus grande simplicité : il se compose uniquement d'un crochet et d'un petit cerceau sur lequel est attachée la pièce d'étoffe à broder. Rien de moins embarrassant; à la première occasion, le cerceau est accroché aux branches ou jeté dans un coin.

Outre l'avantage du prix, qui est très-considérable, les broderies de Saint-Gall offrent, sur celles de Tarare, le mérite de dessins plus riches et plus chargés d'ornements.

Je vivrais cent ans, que je n'oublierais jamais les cris d'admiration poussés par les femmes qui parcouraient les galeries de la Suisse!

Ici, c'est le store représentant Napoléon Ier couronné par la Gloire; plus loin, sur le fond d'un rideau, un berceau dont les branches et les feuilles dessinent le profil de Napoléon III, exposés tous deux par M. Schlappfer, à Saint-Gall.

A côté, chez M. Benzeger, à Tchal, des rideaux brodés au long point, d'un travail merveilleux; les dessins sont formés de huit applications sur tulle.

Mais la pièce la plus étonnante de toute l'exposition suisse est sans contredit un lit en mousseline brodée au plumetis à l'aiguille, représentant l'apothéose de l'empereur Napoléon recevant son fils dans l'Élysée. Les trophées d'armes et insignes militaires, les guirlandes de fleurs et les noms des batailles qui entourent les médaillons en batiste sont brodés au plumetis, au crochet, au passé, aux points d'armes et à plus de soixante points de jours différents. Les abeilles sont en or fin, et les tours de crochet en argent sont calculés pour être vus aux lumières; huit des meilleures ouvrières ont travaillé pendant dix mois à l'exécution

de cette pièce admirable ; elle est cotée dix mille francs. Ce chef-d'œuvre de patience et de bon goût est de MM. B. et H. *Tanner* et *Koller*, fabrique de Hérisau.

Au reste, ces broderies sont si communes en Suisse, que vous trouverez dans les plus pauvres chalets un luxe de rideaux inconnu en France, même dans les appartements les plus élégants.

Est-il bien vrai, monsieur, que l'entrée de ces admirables broderies soit prohibée en France ? Alors, à quoi bon, je vous le demande, nous exposer à la tentation ? à quoi bon renouveler pour nous le supplice de Tantale ?

La douane est bien peu galante dans tous les cas, et vous m'avouerez, monsieur, que l'on a fait des révolutions pour des questions beaucoup moins sérieuses.

LAINES.

I

DRAPS.

En parlant des tapis, dans notre deuxième volume, nous croyons avoir assez longuement tracé l'histoire de la laine chez les peuples de l'antiquité, pour n'avoir plus à nous en occuper ici.

Seulement, comme cette industrie représente le travail de deux millions d'hommes, un nombre prodigieux de machines mettant en œuvre environ cinq cents millions de kilogrammes de laines, et produisant une immense quantité de tissus variés à l'infini, qui s'élèvent au chiffre respectable de trois milliards cinq cents millions de francs; on nous pardonnera j'espère, d'esquisser en quelques mots les progrès de la fabrication des draps pendant les premiers siècles de la monarchie française.

Au reste, ce que nous avons dit déjà du lin, de la soie et du coton rendra ce travail beaucoup plus court et plus facile.

Déjà, sous la domination romaine, les draps des Gaules étaient très-estimés : saint Jérôme cite les

draps d'Arras comme les meilleures de l'empire. Avec l'invasion des barbares dans les provinces de l'Occident disparurent complétement les arts et les manufactures; on ne les retrouve qu'au dixième siècle, dans le midi de l'Europe; puis, peu à peu, l'industrie des tissus reparaît presque simultanément en Bretagne, en Normandie, en Picardie, dans les Flandres et en Allemagne.

Au treizième siècle, on citait les draps de Provins, d'Arras et de Gonesse.

La halle aux drapiers de la ville de Gonesse était située à l'angle de la rue de la Tonnellerie, que l'on démolit en ce moment.

Vers cette époque, en 1320, une aune de bon drap coûtait, en France, une centaine de francs; la panne de laine se vendait 150 francs l'aune. En 1372, le roi Charles V payait une aune de velours noir rayé 70 francs. En 1463, l'aune de fin drap tanné brun, pour la robe du roi Louis XI, coûtait 110 francs, et souvent l'aune de fine écarlate violette se payait 130 francs.

Les grands seigneurs ne payaient pas moins de 130 à 140 francs l'aune de drap noir fin, dans lequel ils taillaient le haut-de-chausse et le pourpoint. Le menu peuple s'habillait de tiretaines, de rayés ou de droguets, étoffes communes et à bas prix, dont la chaîne est en fil et la trame en laine.

Le paysan qui possédait quelques moutons ou cul-

tivait quelques arpents de terre faisait tondre et filer sa laine, rouir, teiller ou broyer et filer son chanvre ou son lin, et tisser sa toile ou son étoffe chez le tisserand du village. Cela se pratique encore, en grande partie du moins, en Bretagne et dans la Normandie. Au quinzième siècle, la France retirait de l'Italie et surtout de Florence les riches draps d'or et d'argent, les toiles d'or, les velours et les satins ; mais elle produisait les laines. En 1565, Charles IX défendit, sous les peines les plus sévères, l'exportation des moutons vivants. Après une année de prison, le coupable avait la main gauche coupée par le bourreau, puis cette main demeurait clouée sur un marché public.

Aux états-généraux de Blois, un député, que je soupçonne fort d'avoir été fabricant de draps, proposait de défendre l'entrée des draps et des serges de Florence.

« Les matières pour faire les susdites étoffes, disait-il au roi, sont en France, et n'y restent ailleurs que leurs ouvriers ; or, si vous retenez les matières, faudra que les ouvriers vous viennent chercher. » Ce n'est pas depuis 1822 seulement, comme on le voit, que MM. les fabricants de drap réclament la protection du gouvernement contre la concurrence étrangère.

L'argument du fabricant député parut sans réplique ; Charles IX et plus tard François Ier défendirent l'importation en France des draps et des étoffes de

laine de fabrication étrangère. Henri IV, en 1599, rendit de nouvelles ordonnances en faveur de la prohibition.

Mais, bravant tous les édits et les ordonnances, la contrebande introduisit en France les fines draperies qu'elle tirait de la Hollande, de l'Espagne et de l'Italie.

Sous Louis XIV, on commence à construire des routes et à creuser des canaux; en 1646, Nicolas Cadeau fonde à Sedan la première fabrique de draps; un fabricant hollandais, Van-Robais, attiré en France par Colbert, vient établir à Abbeville une manufacture de draps fins. Puis paraît un édit qui permet à la noblesse de fabriquer du drap sans déroger.

Vers la même époque, la France s'assure, par un traité avec l'Espagne, la possession de la plus belle laine de l'Europe, et Carcassonne fabrique ses draps légers, qu'elle expédie dans tout le Levant.

Puis vient, en 1685, la funeste révocation de l'édit de Nantes.

Comme les fabricants de soie et de coton, les fabricants de draps et d'étoffes de laine, traqués comme des bêtes fauves, menacés des galères et poursuivis même au delà de la mort par le fanatisme catholique, portèrent en Angleterre et en Allemagne leurs procédés de fabrication, leurs machines, leurs capitaux et leur habileté commerciale.

Le roi Jacques II accueillit avec bienveillance les

malheureux proscrits; et c'est de cette époque que date pour l'Angleterre cette grande puissance commerciale sans rivale encore aujourd'hui.

L'acclimatation des moutons espagnols *mérinos* dans le parc de Chambord fut tentée deux fois : la première, par le duc de Choiseul en 1752, la seconde, par Napoléon.

En France, la fabrication mécanique ne remonte pas au delà de Louis XVI. La laine jusque-là était cardée à la main et filée au rouet. La chaîne était ourdie à la main et disposée sur la navette du tisserand ; et c'était encore à la main que les draps étaient tissés, apprêtés et tondus.

Cependant déjà n 1738, un ouvrier horloger anglais, nommé John Kay, avait inventé pour lancer la navette un appareil très-simple et très-ingénieux, que l'on appelle encore la navette volante. Vingt-deux ans plus tard, en 1760, Robert Kay, son fils, ajouta à cette invention la boîte à coulisse, avec laquelle un seul tisserand pouvait se servir de trois navettes à la fois et tisser par conséquent une étoffe mélangée aussi facilement qu'une étoffe ordinaire.

Puis, comme nous l'avons vu dans l'histoire de la fabrication de la soie et du coton, vient la fileuse mécanique de James Hargreawes, perfectionnée par Arkwright. Les premières fabriques étaient mues par

des chevaux d'abord, par des cours d'eau un peu plus tard.

Mais l'industrie n'avait pas dit son dernier mot. James Watt, en perfectionnant la machine de Newcoman, rêvée par Salomon de Caus, dota le monde entier d'un moteur universel : la vapeur.

Des quatre hommes de génie auxquels l'industrie des tissus doit ses plus précieuses découvertes, le premier — Salomon de Caus, fut jeté comme fou dans un cabanon de Bicêtre ; — Hargreawes et Arkwright moururent pauvres et persécutés, — et les ministres du roi Louis-Philippe refusèrent un morceau de pain à Richard Lenoir !

Ce fut en 1769 que Watt prit sa première patente. Ce que nous avons dit des développements successifs de la fabrication de la soie et du coton s'appliquant également à l'industrie des laines, nous n'avons plus à nous en occuper.

Aujourd'hui les mêmes machines sont employées par tous les peuples dont les produits figurent à l'Exposition des Champs-Élysées ; aussi, à de légers détails près, la fabrication est la même partout, les prix seuls diffèrent.

Cette différence tient à des considérations que nous allons examiner ; mais, auparavant, disons quelques mots des opérations successives que subit la laine avant d'être transformée en drap.

II

FABRICATION.

On commence d'abord par dégraisser la laine, c'est-à-dire par la débarrasser d'une certaine quantité de suint inhérent à sa nature. Cette opération se fait à chaud, au moyen d'un mélange d'eau, d'urine et de sous-carbonate de soude.

Puis, vient le lavage de la laine, en la soumettant à l'action d'une eau courante, pendant qu'on l'agite au moyen de bâtons dans une caisse percée de trous.

M. Marsal, de Carcassonne, a exposé une machine à laver la laine, qui se recommande par une grande simplicité.

Le séchage se fait ensuite dans des séchoirs, tantôt à air libre, tantôt chauffés par la vapeur.

Nous citerons l'appareil à force centrifuge de M. Tulpin comme un excellent mode de séchage mécanique.

Puis vient l'opération du battage, qui travaille la laine entre les dents d'un tambour cylindrique, tournant dans une enveloppe également garnie de dents qui la déchirent et la débarrassent des corps étrangers.

Le louvetage a pour effet de compléter le travail du

battage; seulement les dents du loup sont beaucoup plus serrées et le cylindre tourne avec une plus grande vitesse.

Afin de faciliter le glissement des fibres dans le cardage et le filage, la laine est graissée au moyen d'huile d'olive, d'œillette ou de colza, suivant la finesse et la qualité des draps.

Aujourd'hui les huiles végétales sont remplacées par l'acide oléique, qui est un résidu de la fabrication des bougies stéariques.

Ces opérations enfin terminées, on procède au cardage de la laine.

En général, la laine est déchirée trois fois entre les dents des cardes.

Les trois machines se nomment: carde briseuse, carde repasseuse et carde boudineuse.

En sortant de la dernière carde, la laine, disposée en loquettes continues, s'enroule sur une longue bobine.

Ces bobines servent à l'alimentation du métier en gros; le fil dévidé est livré au métier en fin qui achève le filage.

Les fileuses mécaniques ont aujourd'hui atteint la plus grande perfection, et l'on peut, par exemple, pour les étoffes façonnées que l'on désigne sous le nom de nouveautés d'été, obtenir un fil de 50 à 60,000 mètres de longueur d'un kilogramme de laine; mais,

en général, on se contente de 10,000 à 20,000 mètres par kilogramme pour la fabrication des draps ordinaires.

Quand la laine est filée, on la tisse exactement comme la toile.

La qualité du drap dépend en grande partie de la qualité de la matière première. Pour les draps ordinaires, chaque fabricant emploie la laine qu'il trouve aux meilleures conditions. Les manufactures de l'ouest et du nord de la France tirent leurs laines de la Beauce, de la Brie et du Vexin, dont la qualité diminue chaque année; les fabriques du centre emploient les laines du Poitou ou du Berri mélangées. Les belles laines se tirent de l'Allemagne et principalement de la Silésie, de la Hongrie et de la Moravie.

Les laines d'Espagne, autrefois les premières du monde, sont aujourd'hui trop dures et trop communes pour être employées à la fabrication des draps de quelque prix.

« Ainsi, dit M. Guillaume Petit, ancien fabricant de draps et maire de Louviers, pour toutes nos manufactures, et elles sont nombreuses, les relations avec l'Allemagne sont d'une absolue nécessité; à ce point que, si, par une cause quelconque, la laine d'Allemagne cessait de venir en France, nos manufactures seraient dans l'obligation absolue de suspendre leurs travaux ou de leur donner une autre direction, ce qui

ne se fait jamais ni facilement, ni promptement, ni sans grand dommage pour les ouvriers. »

La Prusse, la Belgique, la Suisse, l'Angleterre, la Saxe, le Wurtemberg, ont compris qu'il était de leur intérêt de laisser entrer en franchise la matière première nécessaire à l'alimentation de leurs manufactures; mais les hommes d'État de la Restauration jugèrent la question tout différemment.

En 1822, grâce à l'influence de M. le comte Héracle de Polignac, ministre du commerce et riche propriétaire du Calvados, le gouvernement établit sur les laines de provenance étrangère un droit protecteur de 33 pour 100, avec un minimum de valeur d'un franc, plus les gentillesses et les agréments de la préemption, ce qui, pour les petites laines du nord de l'Allemagne, équivalait à une taxe de 50 pour 100, ou, pour tout dire, à une prohibition absolue. Depuis 1835, le droit protecteur a été réduit à 24 pour 100 de la valeur.

Lorsque le drap est tissé, il est mou, sans consistance et semblable à de la flanelle; on parvient à lui donner du corps, de la fermeté par le foulage.

Le foulage des étoffes était connu et pratiqué de toute antiquité. Dans le moyen âge, le drap se foulait avec les pieds. Dans les villes de fabrique, la corporation des fouleurs jouissait de très-grands priviléges.

En 1380, le seigneur Guillaume de Begars eut

l'idée d'employer au foulage des draps un moulin qui, auparavant, servait à moudre du blé : grande rumeur parmi les fouleurs, on se rassemble, on délibère et l'on va porter plainte devant l'archevêque de Rouen, seigneur de Louviers; après une longue procédure, intervient un arrêt qui décide que l'usage de fouler les draps avec les pieds est chose d'intérêt public, et ordonne au sieur de Begars de détruire son moulin sans délai.

Par bonheur, cet arrêt ridicule n'empêcha nullement l'établissement en Bretagne et en Normandie des moulins à fouler les draps.

Quand elle est foulée, la toile de laine n'est encore qu'un feutre plus ou moins épais, n'ayant ni envers ni endroit : il est donc nécessaire que, du côté qui doit être l'endroit, la laine soit couchée dans un sens déterminé. Pour cela, on commence par mouiller l'étoffe et l'on expose sa surface à l'action progressive de chardons naturels, ou de pointes métalliques convenablement disposées.

Mais le drap est encore couvert d'un duvet plus ou moins long qui le fait ressembler aux couvertures; on commence alors par le faire sécher; ensuite on lui donne une surface unie et brillante au moyen d'une dernière opération que l'on appelle le tondage.

Il y a peu d'années encore, le drap se tondait à la main, au moyen de longs et de lourds ciseaux, que les

tondeurs faisaient jouer pendant des journées entières. C'était un métier extrêmement pénible ; aussi la corporation des tondeurs formait-elle une classe privilégiée, remarquable par sa taille et sa force colossales.

Les premières machines à tondre parurent pour la première fois, en Angleterre et en Belgique, vers 1815. On ne commença guère à les employer en France que vers 1830.

Les deux opérations du lainage et du tondage s'appellent les apprêts.

Deux contre-maîtres de Lodève, MM. Peyret et Dolques, ont exposé dans la galerie des annexes une machine nommée *apprêteuse*, qui opère en même temps le lainage et le tondage de l'étoffe.

C'est avec cette machine qu'ont été apprêtés tous les draps exposés par M. Biolley, un des fabricants les plus importants de la Belgique et du monde entier.

Maintenant, en visitant les draps exposés par les différentes nations, nous allons voir les conséquences du droit protecteur établi pendant la Restauration en faveur de nos fabricants.

L'étranger nous offre de très-beaux draps et à bon marché.

En France, nos draps sont un peu moins beaux ; mais, par compensation, ils sont beaucoup plus chers.

III

LES DRAPS A L'EXPOSITION.

Nous devons dire toute notre pensée, toute la vérité, quelque peu flatteuse qu'elle puisse être pour notre amour-propre national.

MM. les fabricants de draps français ont fait une piteuse contenance à l'exposition des Champs-Élysées. Les cases étaient obscures, les couloirs déserts, peu ou point de visiteurs, et personne pour répondre aux questions que l'on était en droit d'adresser aux exposants.

Le public a remarqué, du reste, avec quelle unanimité nos fabricants ont cru devoir se refuser aux invitations nombreuses de la commission qui les pressait d'afficher leur prix, tandis qu'on pouvait lire en gros chiffres les prix sur tous les draps de la Belgique, de la Prusse, de la Silésie, de la Moravie, de la Saxe et de l'Angleterre; ce n'était pas sans de graves motifs, croyons-le bien..

Jamais infériorité plus grande ne fut plus nettement accusée, plus hautement proclamée.

Sans violer la consigne du « N'y touchez pas » officiel, la différence était sensible, palpable, même pour l'œil le moins exercé; au reste, à l'appui de

notre conviction bien arrêtée, nous citerons les appréciations indulgentes et bien au-dessous de la réalité, selon nous, d'un juge dont personne ne récusera la compétence sur cette matière. Nous suivrons les évaluations fixées par M. Guillaume Petit, dans des articles publiés par le journal des *Débats*, les mois de septembre et octobre derniers.

« Pour vendre beaucoup, dit-il, il faut produire bien et à bon marché ; malheureusement, en France, nous ne remplissons pas également ces deux conditions : nos draps sont bons, mais ils sont chers.

« Comparons, par exemple, les draps fins de la France et de l'étranger.

« A Elbeuf, une de nos villes manufacturières les plus importantes, MM. Dumor-Masson, Chary et Lafendel exposent de beaux praps fins, valant 15 à 20 francs le mètre.

« A Louviers, M. Charles Daunet expose des draps bleus et noirs en laine de Hongrie et de Moravie, à 16 fr. 50 c. le mètre.

« Prononcer le nom de Sedan, c'est rappeler le souvenir des excellents draps fins de cette ville et les titres éclatants des Bacot, des Bertèche, des Cunin-Gridaine, qui trouvent à peine des rivaux à Elbeuf et à Louviers.

« Mais voyez immédiatement les draps fins exposés par la Saxe : ces draps ne se vendent que 12 ou 13 fr.

le mètre; il y a entre ces draps et les nôtres une différence de 25 pour 100 tout au moins. »

Ajoutez à cela le droit protecteur payé par le consommateur français, et vous verrez que nous payons le drap environ 50 pour 100 plus cher en France qu'à l'étranger. Et encore, soyons bien persuadés que l'ancien fabricant ménage ses collègues et ne nous dit pas toute la vérité. — Poursuivons.

« Voyez ensuite l'exposition de l'Autriche, qui mérite au plus haut degré d'attirer l'attention. Divers fabricants de Reichenberg, en Bohême, nous présentent d'excellents draps de 12 à 14 francs le mètre, qui sans doute nous coûteraient en France 2 ou 3 francs de plus. »

Dans la Belgique, M. Biolley expose, à 19 fr. et à 13 fr. 50 le mètre, des draps noirs que Sedan, Louviers ou Elbeuf ne pourraient fabriquer aux mêmes prix.

La Prusse a envoyé des qualités extrêmement remarquables, sous le double rapport des prix et de la fabrication. Nous citerons, parmi les exposants d'Aix-la-Chapelle, M. Bischoff, dont l'exposition est irréprochable; MM. Meyer, Kegtgen, Hensch, Nellesen, Lockner, Wagner, Thewissen, dont les draps sont de toute beauté.

Dans la Prusse rhénane, nous rappellerons les fabriques de MM. Erckens et Laas, qui ont exposé des

draps blancs et des draps de couleur, d'une excellente fabrication.

Il a été généralement reconnu que la draperie anglaise n'était pas convenablement représentée à l'Exposition. Cependant nous avons vu, dans la case de M. Cooper, un drap noir fin, coté 10 francs le mètre, qui se vendrait le double en France.

MM. Irwing Edwards et Lupton William ont exposé de beaux draps noirs et bleus, à 10 et à 12 francs, que personne en France ne pourrait fabriquer à ce prix.

Maintenant que nous sommes suffisamment édifiés sur le mérite respectif des fabricants étrangers et français, poursuivons la revue sommaire des produits admis à notre Exposition.

Commençons par la France.

IV

SEDAN, LOUVIERS, ELBEUF, VIRE, ABBEVILLE, BASSES-ALPES, BAS-RHIN.

Les plus belles étoffes façonnées à Sedan ont été, ce nous semble, exposées par M. de Montagnac; nous avons particulièrement remarqué ses draps imitant le velours, que déjà l'Autriche commence à imiter; et ses étoffes d'été, laine et soie mélangées.

Sauf les prix, qui nous ont paru très-élevés, même

pour la France, nous citerons les draps noirs et les étoffes façonnées, remarquables par la finesse et le bon goût, de MM. Labrosse frères, Cunin-Gridaine, Baudoux-Chasnon.

Dans l'exposition de Louviers, nous avons particulièrement remarqué un drap à carreaux, noir, vert et bleu, désigné dans le commerce sous le nom de 42e, parce qu'il est d'uniforme dans le régiment écossais qui porte ce numéro. Nous accorderons la pureté des nuances ; seulement M. Dannot le vend 12 francs le mètre, et nous trouvons le même, ou à bien peu près, coté 6 francs par plusieurs fabricants anglais.

Nous citerons du même fabricant des étoffes pour pantalons d'hiver, remarquables par la souplesse et l'élasticité.

MM. Legris et Bruyant et Laurent-Demar et compagnie occupent un rang très-distingué parmi les plus habiles manufacturiers d'Elbeuf.

M. Chennevière-Delphir a exposé des étoffes façonnées à un bon marché relatif ; puisque nous sommes condamnés à payer nos draps très-cher, il faut se résigner en attendant mieux, et citer, parmi les principaux fabricants de cette ville, MM. Lefort et Vauquelin, Cope et Morel-Beer, Flavigny, Fraenkel, qui tous se font remarquer par une bonne fabrication.

Enfin, l'exposition de la ville d'Elbeuf est très-dignement représentée par MM. Poitevin et fils, Stanislas

Talbot, et la maison Marul et Arnault : on trouvera peu d'étoffes mieux façonnées en Angleterre, en Prusse et en Belgique; seulement elles coûteront 25, 30 ou 40 pour 100 moins cher.

Les laines de la Normandie sont généralement estimées dans le commerce. Avec ces lainages, l'on produit des qualités communes avec lesquelles s'endimanche l'aristocratie bas-normande. De tous les draps marqués en chiffres connus, peu nombreux, il est vrai, les draps étiquetés 7 fr. le mètre par MM. Juhel-Desmares et Chatel-Queillé, sont les moins chers; mais ils sont grossiers, secs, durs. Pour se faire une idée du développement de notre industrie drapière, je conseillerais la comparaison des draps de M. Juhel-Desmares, par exemple, avec les mêmes draps bleus offerts à 7 fr. 15 cent. le mètre par MM. Lechner et Morgenstern, de Silésie, ou avec ceux de M. Jules Bensem de Prusse, marqués 6 fr. le mètre.

Nous ne pouvons pas parler des draps français sans citer M. Randoin et compagnie d'Abbeville. Cette maison continue la première fabrique fondée, comme nous l'avons dit, par Van-Robais en 1665.

Toutes les opérations de la draperie, depuis le triage et le lavage de la laine jusqu'au pliage et à l'emballage des tissus, sont centralisés et accomplis dans la manufacture même.

Aux expositions précédentes, M. Randoin avait ob-

tenu les plus hautes distinctions; ses castors et ses amelinnes, fort remarquables, du reste, sont hors du concours.

Nous retrouvons dans la plupart de nos villes manufacturières du Midi, toutes les étoffes façonnées qui se fabriquent à Sedan, Louviers ou Elbeuf; les prix varient de 6 à 10 fr. le mètre.

MM. Terrasson père et fils et Banon frères, fabricants à Digne; Ravel frères, à Barrême; Brieux et Trotabas frères, de Beauvezet, donnent une excellente opinion de la fabrication des draps façonnés dans le département des Basses-Alpes.

Dans le département du Tarn, nous citerons particulièrement MM. Alquier père et fils, Barbe et compagnie, Berthier et Bertié, Bonafous et Olombel frères. Tous ces fabricants exposent des draps façonnés dans les prix de 8 à 12 fr. le mètre, qui ne dépareraient pas les cases d'Elbeuf.

Nous avons remarqué, dans l'exposition de MM. Olombel frères, des castors articulés, satin, draps à côtes matelassés pour pantalon d'hiver, et des draps pour paletot d'hiver, au prix de 5 fr. 50 c. à 9 fr. 50 c. le mètre. Les draps et édredons groënlandais de M. Venéhoulès, depuis 9 fr. jusqu'à 10 fr. 50 c., et les draps articulés de MM. Terson, Ganie, Beneruh et fils, méritent une citation honorable.

Les manufactures du Bas-Rhin fabriquent princi-

palement des draps légers ou zéphirs, les casimirs ou les castors que l'on retrouve en Prusse et en Autriche.

La proximité de la frontière allemande permet aux fabricants un approvisionnement facile de laines de belles sortes, et le jour où les droits d'importation sur les laines étrangères seront enfin abolis, les manufactures du Bas-Rhin pourront soutenir la comparaison avec les fabricants étrangers.

Nous citerons, pour la douceur de l'étoffe et la beauté des couleurs, M. Dietsch, de Strasbourg; MM. Bertrand, Bloc, Blin père et fils, de Bitschwilliers, et de la même ville, M. Kunzer, qui a obtenu une médaille d'or à l'Exposition de 1849.

V

AUTRICHE, BELGIQUE, ANGLETERRE, PRUSSE RHÉNANE, SAXE, ETC.

C'est ici surtout qu'il faut mettre de côté toute vanité nationale, et confesser humblement notre infériorité: elle est tellement grande, tellement évidente aux yeux de tout le monde, que nous ne craignons pas d'être accusés de prévention.

C'est à l'Autriche surtout qu'il convient d'accorder l'avantage des prix, à fabrication égale d'ailleurs. Dans la Bohême, M. Siegmund, à Reichenberg, a exposé une pièce de fort belle qualité, désignée sous le

nom d'élascotine grain de poudre, à 16 francs le mètre, que nous payerions au moins 20 francs en France. M. Redlich, à Brünn, en Moravie, a exposé également des élascotines à côtes, à 6 fr. 70 c. le mètre ; un écossais d'hiver au même prix, et un articulé noir, d'hiver, à 7 fr. 20 c., qui ont attiré l'attention de tous les fabricants.

M. Scholl, de la même ville, a exposé une étoffe reps pour pantalons, à 4 fr. 70 c. le mètre, que personne en France ne fabriquerait à moins de 7 francs, et que les tailleurs ne vendraient pas moins de 16 ou 18 francs.

L'exposition de M. Mayer-Carl, de Brünn, est peut-être ce qu'il y a de plus remarquable en France et à l'étranger. Ses étoffes à petits carreaux, pour pantalons d'été, de fort belle laine et d'une fabrication irréprochable, sont marqués 4 fr. 80 c. le mètre ; elles coûteraient au moins le double en France.

Si les draps de la BELGIQUE sont un peu plus chers que les draps allemands, il faut convenir qu'ils sont plus forts, ce qui justifie parfaitement la différence apparente des prix. On a pu remarquer dans l'exposition des fabricants de Verviers, qui ont réuni leurs produits sous le nom de M. Weber et compagnie, des draps velours d'été à 9 fr. 80 c. le mètre ; cette année, en France, les mêmes étoffes se vendaient régulièrement 15 francs, ce qui constitue une différence de

40 pour 100. Nous citerons, parmi les principaux fabricants de la Belgique, MM. Sauvage, de Liége; Michel Keiser, de Bruxelles; d'Eeloo, Goethals, Laferu.

Nous avons dit déjà que la draperie de l'ANGLETERRE n'était pas complétement représentée à l'Exposition des Champs-Élysées; cependant, nous trouvons dans la case de MM. Dicksons et Loings un châle de voyage, grande largeur, long de 3 mètres, coté 32 et 38 francs, et à 6 fr. 50 c. le même écossais 42e que M. Dannot, de Louviers, affiche à 12 francs.

La PRUSSE, du moins si l'on en juge d'après les produits exposés, nous paraît dans des conditions meilleures que l'Angleterre. Tous les envois de la Prusse rhénane, particulièrement, sont aussi remarquables sous le rapport de la fabrication que du bon marché.

On pourrait, sans crainte de se tromper, citer indifféremment tous les fabricants : cependant, nous avons particulièrement remarqué les draps de MM. Jules Deussen; ses belles qualités sont marquées 7 fr. 70 c., et les supérieures 14 et 15 francs le mètre; — Paunott et compagnie; leurs satins-laines, appelés cachemires en France, sont de 12 fr. 75 c.; — Gessler, de Silésie; — Tobias; — Rufer et fils; — Hilger frères, Stercken, d'Aix-la-Chapelle; Haas et fils, de Borcette. — M. Hammacher et compagnie, de Lennep, ont exposé deux pièces de retors pour pantalons d'été, grande largeur, à

7 fr. 50 c. le mètre. Les mêmes étoffes coûteraient au moins 12 francs à Sedan ou à Louviers.

Si de la Prusse nous passons, pour terminer, à l'exposition de la Saxe, nous serons également frappés de la grande différence de prix de ses produits avec les nôtres.

Nous citerons les tissus en laine et soie pour pantalons, à 4 fr. 70 c. le mètre, envoyés par MM. Kuengel et Birkner, de Crimmitschau, et ceux de MM. Zchille et compagnie, de Grossenhagen, dont les qualités varient de 4 à 6 francs le mètre.

Il est facile de comprendre, après cette indication très-sommaire des prix, que tous les produits envoyés par l'Autriche, la Belgique, la Prusse et la Saxe ont été vendus en France, dès les premiers jours de l'Exposition, malgré les droits énormes de douanes qui s'opposaient à leur introduction en France.

Pour consoler leur amour-propre humilié, MM. les fabricants français s'attribuent le privilége du bon goût. C'est là une prétention fausse et exagérée, sur laquelle, pourtant, nous ne voulons pas les chicaner; mais on nous accordera du moins que les consommateurs la payent un peu trop cher.

A quoi tient cette infériorité de nos manufactures?
C'est ce que nous allons maintenant examiner.

VI

CONCLUSION.

Aujourd'hui il est d'assez bon goût de se moquer de l'industrie et de l'économie politique ; les plus spirituels se vantent de n'y rien comprendre. Et pourtant l'économie politique est la science des faits, des besoins, des intérêts de l'humanité ; plus souvent qu'on ne le pense, elle livre le secret des mouvements de l'humanité. — Dites-moi ce que fit César, je vous dirai ce qu'étaient les Romains de son siècle.

L'économie politique se lie intimement aux grandes questions sociales et politiques proprement dites. Le travailleur ne sera réellement indépendant, ne comprendra la liberté, et n'aura la pleine conscience de sa dignité, que le jour où il saura que la société est basée sur un échange constant de produits ou de services, et que l'homme le plus utile, le plus nécessaire, est celui qui apporte la plus grosse somme de bien-être à la masse commune.

D'où vient donc l'ignorance profonde où nous sommes de ces grandes questions qui intéressent si profondément la société tout entière ? Aux écrivains peut-être, qui ont emprisonné la science économique dans de gros volumes que peu de personnes ont le temps

d'étudier, et qui l'ont entourée de formules arides que bien peu de gens sont en état de comprendre.

Combien, parmi nous, ont lu J.-B. Say, Ricardo, Smith, Hume, Vauban, Quesnay, Boisguilbert, Malthus, Michel Chevalier, Proudhon et tant d'autres?

L'Exposition universelle a plus fait pour vulgariser la science économique que tous les livres de ces grands écrivains. Tout le monde, plus ou moins, a fait de l'économie politique, à peu près comme M. Jourdain faisait de la prose, sans s'en douter.

En voyant les produits rassemblés de tous les points du globe, on a voulu les juger, les comparer; puis, les différences une fois constatées, on en a cherché les motifs.

Ce jour-là, la loi des douanes a été condamnée, et la cause du libre échange gagnée dans l'opinion générale. Tout le monde a compris qu'avec les chemins de fer, le rapprochement et la fusion des peuples, les questions économiques ne pouvaient rester plus longtemps au point où elles étaient il y a trente ans.

En voyant les broderies de la Suisse, les belles étoffes de la Prusse, de l'Autriche et de l'Angleterre exposés à des prix inconnus en France, les femmes elles-mêmes ont demandé de quel droit on les empêchait d'acheter ces produits si ardemment convoités!

— On leur a répondu : C'est la loi.

Et cette loi, qui l'a faite?

C'est d'abord M. le comte Héracle de Polignac, ministre du commerce et propriétaire du Calvados, ensuite M. Cunin-Gridaine, à la fois ministre du commerce à Paris et fabricant de draps à Sedan.

Si ces messieurs avaient dit tout simplement : Nous sommes de riches propriétaires, maîtres de forges ou fabricants de draps, et nous voulons prélever sur le consommateur des bénéfices considérables, la loi eût peut-être passé difficilement; mais on employa les finesses du langage parlementaire, et l'on dit : — Nous voulons défendre les intérêts de l'agriculteur et protéger le travail national.

Mais si, nous dit-on, vous abolissez les droits de douane, les laines étrangères, qui sont infiniment supérieures aux nôtres sous le rapport du prix et de la qualité, vont envahir nos marchés; que deviendront les cultivateurs? Comment vendront-ils leurs laines? Si, disent nos fabricants de draps, vous permettez l'introduction en France des tissus anglais, suisses, prussiens et autrichiens, nous serons ruinés par la concurrence, il ne nous restera plus qu'à fermer nos fabriques, à renvoyer nos ouvriers. — Vous tuez le travail national.

Examinons ces trois points.

Ces jours derniers, je lisais dans le *Moniteur* un travail extrêmement remarquable sur les denrées alimentaires.

« Toute prime donnée à l'importation d'une marchandise, disait l'auteur de l'article, a pour conséquence immédiate et nécessaire de faire hausser le prix de cette marchandise à l'étranger. »

Or, sans aucun doute, l'abolition du droit sur l'entrée de la laine équivaudrait à une prime donnée à l'importation, et ferait par cela même hausser le prix des laines à l'étranger; l'équilibre des prix s'établirait rapidement sur le marché européen, et la laine française serait utilisée dans la fabrication des draps de qualité secondaire.

« Le moment où le régime protectioniste sera publiquement et définitivement abandonné, devra être salué par l'agriculteur comme l'aurore d'un beau jour, » dit M. Michel Chevalier.

En effet, cela se comprend : toutes les industries, tous les intérêts sont nécessairement solidaires ; admettez que l'agriculteur vende aujourd'hui ses laines un peu plus cher, il paye également un prix beaucoup plus élevé ses vêtements et les fers qui servent à ses instruments aratoires.

Les fabricants de draps disent que la concurrence extérieure avilirait les prix par l'accroissement de l'offre.

C'est possible, mais la quantité du drap employé n'est pas fixée à un chiffre invariable et déterminé. L'activité des fabricants dépend de la facilité de la vente ; on vend difficilement ce qui coûte cher.

Si les draps sont à meilleur marché, tout le monde voudra se mieux vêtir; le fabricant gagnera moins sur chaque pièce, mais il en fabriquera de plus grandes quantités : c'est l'histoire des journaux à quarante francs; la demande du fabricant augmentera la production de la laine, par suite l'accroissement de la race ovine, l'abondance de la viande, les engrais, la création des prairies artificielles et le développement de notre agriculture.

Et d'ailleurs, stimulés par la concurrence, combattant à armes égales, nos fabricants, nous n'en doutons pas, arriveraient promptement à pouvoir soutenir la lutte avec le fabricant étranger.

Reste donc en dernier lieu la question du travail national.

Il nous est permis de penser que cette considération a préoccupé faiblement le législateur ; — car, en même temps qu'il frappait d'un droit considérable le fer, la houille, le drap, les tissus venant de l'étranger, il laissait entrer librement le travail venant de l'étranger. Puisqu'on prohibait le drap de l'Allemagne, pourquoi laissait-on s'établir en France cent mille Allemands qui font la concurrence à nos ouvriers tailleurs?

Puisqu'on repoussait les fers anglais, pourquoi faisait-on venir en France les ouvriers anglais?

Parce que le drap se fait dans de grandes manufac-

tures appartenant à des fabricants législateurs, et que les habits se font par des ouvriers en chambre.

Parce que les rails anglais faisaient concurrence à nos riches maîtres de forges, et que les bras anglais ne faisaient concurrence qu'à nos travailleurs.

— Mais, dit-on, si nous achetons nos draps en Allemagne, notre fer en Suède, nos couteaux en Angleterre, notre linge en Belgique ou en Suisse, que deviendra le travail national? Nous serons les tributaires de l'étranger...

Il serait temps, en vérité, d'en finir avec cette vieille et absurde rengaine qui forme le fond de la doctrine protectioniste.

Nous ne payons de tribut à personne; nous achetons et l'on nous vend, voilà tout. Qu'est-ce que le commerce? Un échange de travail et de capital; — Eh bien, nous donnons du capital et du travail pour du travail et du capital; et si nous consentons à l'opération, c'est qu'apparemment nous la croyons utile à nos intérêts, à moins que nous ne soyons, tous tant que nous sommes, aveuglés par la plus profonde stupidité.

Nous croyons, jusqu'à un certain point, à la contagion du ridicule de peuple à peuple.

Mais, dans les questions industrielles, c'est une autre affaire : l'instinct du consommateur peut être considéré comme un indice certain de la supériorité des

produits. Ce n'est pas, par exemple, pour un caprice de la mode que les Anglais, inventeurs du stof, viennent acheter des montagnes de stof à Roubaix.

Qu'importe donc que nous achetions nos fers en Suède, nos broderies en Suisse, nos étoffes en Allemagne ou en Angleterre, si nous donnons en échange nos soies, nos modes et nos vins?

Qu'à Boulogne un marchand quelconque troque un panier de champagne contre quelques douzaines de paires de chaussures anglaises, notre travail national en sera-t-il affecté?

Pas le moins du monde. Et il ne le serait pas davantage quand des millions de marchands feraient des millions d'échanges.

Mais nous forcer à accepter les produits défectueux des maîtres de forges, les prix exagérés de nos fabricants d'étoffes; nous forcer, sous prétexte de patriotisme, à subir les exigences de gros capitalistes qui s'enrichissent à nos dépens : voilà, par exemple, ce que j'appelle un tribut odieux et vexatoire.

On aura beau faire, le bon sens le plus humble se révoltera toujours à cette pensée, que, par patriotisme, par intérêt de production nationale, il faut payer très-cher de très-méchants produits, parce qu'ils sont de provenance française.

Mon Dieu! les Anglais aussi mettent du patriotisme

à s'empoisonner avec du jus de groseille, qui s'appelle du vin dans ce pays-là.

Que nos fabricants nous donnent de bons produits et à des prix acceptables, et nous leur accorderons la préférence ; sinon, qu'on nous rende la liberté de disposer de notre argent et d'acheter où bon nous semblera.

Mais où sera le bénéfice ? direz-vous.

Je le vois pour tout le monde : d'abord, dégrèvement du consommateur, abolition du privilége odieux du droit protecteur, de la prime, et, enfin, l'immense avantage de demander à chaque pays ce qu'il produit le plus et le mieux, afin qu'une même somme de travail, représentée par une même somme d'argent, donne partout, à tout le monde, une plus grande somme de bien-être et de satisfactions.

Depuis que ces lignes ont été écrites, un décret du mois de janvier 1856 a réduit de 22 à 10 p. 100 le droit d'importation sur les laines de provenance étrangère.

C'est toujours autant de gagné.

CACHEMIRES.

Nous ne prétendons nullement vous contester, messieurs, la supériorité en mécanique, en statistique et en politique ; mais au moins accordez-nous aussi le goût, l'instinct, le sentiment du chiffon, de la dentelle et du cachemire.

Quand vous prétendez, messieurs les fabricants, nous faire passer pour des cachemires venus des Indes les châles sortis de vos fabriques, c'est une méchante plaisanterie dont personne n'est la dupe. Vous copiez, soit, mais vous n'imitez pas ; vous volez la marque indienne, mais vous respectez son cachet.

Vous vous dites supérieurs aux Indiens pour les prix, les couleurs, les tissus, la finesse du dessin et la qualité : c'est possible ; mais d'où vient donc que personne ne vous croit? D'où vient donc que toute femme préférera, sans balancer, à vos châles les plus riches, le plus modeste des tissus indiens? Expliquez-moi cela, s'il vous plaît.

Vous avez fait de grands progrès depuis quelques années, et vous demandez à être encouragés. Eh bien, continuez encore ainsi pendant quelques années, et nous verrons ensuite.

Un cachemire! messieurs, savez-vous ce qu'est un cachemire pour une femme? C'est l'orgueil et la coquetterie satisfaits. On se sent heureuse de l'admiration des hommes, de la jalousie des femmes, qui, fascinées, vous suivent d'un œil envieux.

Montre-moi ce que tu portes, je te dirai ce que tu es.

L'argent est brutal et laisse toujours après lui la pensée d'un contrat, d'un marché. Mais le cachemire est si engageant! il y a tant de séductions cachées sous ses palmettes aux tons si doux à l'œil et si richement variés !

Une femme donnera, sans balancer, toute sa fortune, ses parures, ses bijoux, ses diamants, pour sauver son mari. Consentira-t-elle jamais à vendre son cachemire?

Si la jeune fille ne trouve pas un cachemire au fond de sa corbeille de mariage, la voilà malheureuse et désespérée pour le restant de ses jours. Entre le mariage et le cachemire, le choix serait bientôt fait.

Le fond du châle, tissé d'abord d'une laine unique par sa souplesse, est mis ensuite entre les mains de l'habile ouvrier sous les doigts duquel naissent ces palmes gracieuses et ces dessins fantastiques dont les mille couleurs se fondent et s'harmonisent avec un goût infini. Quand on considère ces chefs-d'œuvre de patience, ces fleurs travaillées avec tant d'art et de

recherche, ces nuances si délicates et si variées, dont l'éclat ne blesse jamais l'œil; quand on songe à la valeur que la main-d'œuvre ajoute à tant de qualités si rares, il est impossible de n'en pas sentir tout le prix, et l'on doit bien excuser et comprendre toute la joie qu'éprouve une femme en se drapant dans ce vêtement si souple, si fin et si moelleux, qui, tout en lui communiquant une bonne et douce chaleur, lui laisse en même temps tous les avantages de sa taille.

Voilà, messieurs, les réflexions pleines de sagesse et de bon sens que n'ont pas manqué de faire toutes les femmes devant les vitrines de la compagnie des Indes.

Ses tissus or et cachemire surpassent tout ce que nous avons vu jusqu'ici. Les châles, les écharpes d'une seule couleur, à rayons d'or, sont surtout d'un effet délicieux. D'autres plus riches, à fond de cachemire uni, bleu, rouge ou vert, sont rehaussés de dessins d'or brodés à la main avec une perfection inouïe; on est surpris qu'un travail exécuté avec d'aussi riches matières attire et charme l'œil par son ensemble harmonieux, au lieu de le blesser par un éclat trop chatoyant.

Nous citerons, en première ligne, l'envoi de l'Indien Lalla-Loll-Chund; puis MM. Alsème frères, de Paris, Martin, Chevreux, Aubertot et Herbet-Lorcau, qui tous ont exposé des châles d'un goût extrêmement distingué.

CACHEMIRES FRANÇAIS.

Le premier cachemire fut apporté en France par le général Bonaparte au retour de la campagne d'Égypte. Ce fut, de toutes parts, pour le précieux tissus une admiration indescriptible, un enthousiasme sans bornes. Toutes les femmes voulaient des écharpes, tous les hommes des gilets de cachemire.

J'ai ouï raconter par ma mère qu'un jour l'impératrice Joséphine détacha avec des ciseaux la jupe du tour de sa taille et la donna en partage aux dames d'atours les plus passionnément éprises du cachemire.

De ce jour-là la mode du cachemire fut inaugurée en France.

Désespoir des fabricants français, qui poussèrent des cris de détresse. L'industrie des châles était ruinée, perdue sans ressources, si l'on ne prohibait l'entrée des tissus indiens. On donna, comme toujours, raison au fabricant qui vend, contre le consommateur qui paye. L'entrée du cachemire fut défendue. La fabrique française fut encouragée, protégée; l'Empereur paya dix mille francs à M. Ternaux le premier châle que porta Marie-Louise.

Mais, malgré les ordres les plus sévères, malgré la surveillance de la douane, le cachemire pénétra en France sous la forme d'écharpes et de turbans apportés par les Turcs et par les juifs.

Des progrès réels et importants ont été, sans contredit, obtenus depuis quelques années, surtout dans la fabrication des châles, par la France, l'Angleterre, l'Autriche et la Saxe; nous citerons même parmi les exposants français, MM. Biétry, Albert Jourdan, Chinard, Nourtier, Dénairousse, Boisglavy, Geraid et Cautigny, Ridern, Boas, Fortier et Maillard. Mais leurs produits n'ont modifié en rien notre conviction bien sincère : pour une femme élégante, le cachemire français n'est rien ; le cachemire indien est tout.

MODES.

I

Après avoir parlé successivement de l'industrie du lin, du coton, de la soie et de la laine, il nous reste à dire deux mots de la dernière transformation que ces diverses étoffes subissent entre les mains des modistes et des tailleurs ; nous allons passer en revue les modes, non seulement de la France, mais de tous les pays qui ont figuré à notre Exposition.

Mais, auparavant, qu'on nous permette de compléter l'aperçu sommaire que nous avons donné des costumes en France, par quelques mots rapides sur les modes si originales des femmes et des hommes pendant la Révolution.

II

MODES DES FEMMES PENDANT LA RÉVOLUTION.

L'imagerie coloriée pourrait seule donner une idée des modes des femmes ; nous nous bornerons à rappeler les robes à la *circassienne*, à la *pierrette*, à l'*arménienne*, ou bien à la *turque*, dont les manches et

les parements étaient de couleur différente et tranchaient sur le fond de la robe. Dès l'année 1729, les dames portaient des corsages de drap avec de larges boutons comme ceux des habits d'homme.

La robe à l'anglaise était garnie de boutons depuis la naissance de la gorge jusqu'au bas de la jupe.

Plus tard on porta des robes *polonaises*, puis des *lévites* ; la mode prit une intention politique : on eut des robes à l'*esclavage* et une coiffure à la *victime* ; puis, enfin, comme tout tend à se perfectionner, on supprima la robe et l'on sortit en *chemise*, cela s'appelait chemise à la *Mesmer*.

L'électricité venait d'être découverte par Mesmer. Les femmes couraient se faire électriser ; ce mot servait à tout et se disait à tout propos : une femme ne se montrait pas dans le monde sans être coiffée d'un bonnet à l'*électricité*.

En 1781, la caisse d'escomptes payait fort mal : les chapeaux de femmes s'appelèrent *à la caisse d'escompte* : — c'étaient des chapeaux sans fond.

Puis on vit successivement paraître les chapeaux à la *Marengo*, à la *Tilsitt* et au *bonheur du monde* ; — des châles à la *polonaise*, qui se portaient en écharpe, et des ceintures à la *paix générale*.

— Quand je quittai Paris, dit l'*Enfant du carnaval*, les femmes trouvaient très-joli de ressembler à une guêpe ; en conséquence, elles se serraient le bas

de la taille jusqu'à en perdre la respiration, et se chargeaient les hanches de paniers d'une dimension telle, qu'on fut obligé d'élargir les portes des maisons pour leur livrer passage.

Quand je rentrai à Paris, sous le Directoire, les femmes étaient longues et plates comme l'épée de Charlemagne.

Les hommes avaient quitté la perruque, les femmes la prirent : j'ai vu des brunes en perruque blonde, ce qui allait singulièrement à l'air de leur visage.

III

MODES DES HOMMES.

L'habit des hommes, au commencement de la Révolution, était ample de forme et d'une coupe sévère, et l'ensemble du costume avait un grand caractère de distinction et de dignité.

Trois ans plus tard, vers 1792, les modes des hommes ne jouissaient plus de la même liberté ou de la tolérance qu'on accordait aux modes des femmes.

Il serait bien convenable, disait un journaliste de l'époque, que l'on nommât une commission pour rédiger un règlement sur les modes des hommes, déterminer d'une manière précise le diamètre des cocardes et surtout la manière de les porter.

Si vous avez l'habit carré, vous êtes un chouan. Si la taille est étroite, — un muscadin. Si vous mettez de la poudre, — royaliste. Vos cheveux sont-ils gras et plats, vous êtes un sale jacobin.

Si votre cocarde est trop grande, c'est un signe de ralliement; si elle est trop petite, c'est un signe de mépris; si vous la portez à gauche, vous avez tort; — devant, c'est de la provocation; — derrière, c'est signe de mépris, le crime est impardonnable.

Que pensera l'étranger, lisait-on dans un autre journal, lorsque, arrivé à Paris, on lui dira :

— Citoyen, vous êtes ici dans un pays libre; vous observerez seulement de ne point porter de souliers à bout carré, car il y a une loi (1793) qui condamne à mort tout homme qui en portera?

Du reste, vous pouvez vous mettre comme il vous plaira, pourvu que vous ne portiez point d'habit à boutons sur les épaules, point de collet vert ou noir, point de cheveux retroussés, point de cadenettes; vous ne ferez point couper les cheveux des faces, vous ne les porterez point longs en oreilles de chien... car tout cela est considéré comme signe de ralliement et de conspiration.

Plus tard, à l'époque du Directoire, la mode atteint les dernières limites du grotesque. Jamais Iroquois sous sa tente n'a imaginé un travestissement aussi carnavalesque.

Voyez-vous un beau de ce temps-là, un *incoyable* coiffé de son immense chapeau à la claque, échancré en demi-lune, les cheveux effilochés sur le front, les favoris taillés en côtelettes ; promenant un de ces grands habits de drap ou de soie rayée, à collet droit, à revers étroits, terminés par une queue sans fin battant les talons de leurs bottes à retroussis jaunes, et constellés de boutons de métal larges comme des écus de six livres.

Les jeunes gens trouvaient très-ingénieux de se planter sur le nez des besicles énormes. La mode s'étendit jusqu'au langage : il était de mauvais ton d'être intelligible et de parler comme tout le monde. On supprimait les *r* ; on avait sa paole d'honneu, sa paole supèbe, sa paole panachée.

On trouvait du dernier commun de s'appeler comme son père, Guillaume, Jacques ou Antoine ; — on s'intitulait le citoyen Aïstide, le citoyen Décius, le citoyen Caton, le citoyen Butus.

Des boudoirs le *tu* passa à la tribune, dans les administrations et dans les tribunaux. On lisait sur la porte des bureaux : — Ici on se tutoie ; — fermez la porte, s'il vous plaît.

La mode veut, dit le *Journal de Paris*, que les petits-maîtres de l'an XII auront le pied long, les bras courts, la tête penchée en avant ; — ne mettront qu'un gant, porteront des bottes dans les temps secs,

et des bas de soie blancs par la crotte et par la pluie.

Il est de mode qu'un jeune homme ne se présentera plus nulle part sans avoir une main dans la poche de sa culotte, sans relever de l'autre la mèche de ses cheveux qui lui retombe sur le front, avant d'entrer dans un salon, — sans saluer en inclinant la tête comme un bonhomme de plâtre.

Un habit neuf est un contre-sens, les bas ne sont point tirés sur la jambe, le gilet seul est boutonné, le bout du mouchoir sort de la poche, le costume noir est le plus gai, le chapeau a un plumet noir, la chemise de percale un jabot de dentelle.

Enfin les hommes ne doivent plus prendre du tabac ; mais il est du meilleur ton de fumer des cigares et de boire de l'eau-de-vie.

Aujourd'hui nous avons perdu le jabot de dentelle et la plume noire au chapeau, mais nous avons conservé les besicles, le cigare et l'eau-de-vie.

Nous ne suivrons pas la mode pendant ces cinquante-cinq années du dix-neuvième siècle ; assez d'ouvrages spéciaux ont traité ces questions importantes. Nous allons maintenant essayer de vous donner une idée générale des modes et des vêtements de tous les peuples exposés au Palais de l'Industrie.

IV

COUP D'ŒIL GÉNÉRAL SUR LES MODES DE TOUS LES PEUPLES ENVOYÉS A L'EXPOSITION.

Le procédé de commissaire-priseur que nous avons employé jusqu'ici devient tout à fait impossible; il faut renoncer à la description patiente et minutieuse de chaque objet pris isolément. — Il faut se recueillir, fermer les yeux, et faire danser dans la chambre obscure de la mémoire les silhouettes des chiffons, des défroques, des costumes de peaux, de plumes, d'étoffes de laine et de soie, brodés, brochés, pailletés et lamés d'or et d'argent, accrochés dans les vitrines ou appliqués sur le dos des mannequins dociles.

Quelle étonnante variété!

Ce n'est pas une petite besogne que nous entreprenons là. Essayons cependant.

C'est d'abord Ceylan, l'Australie et Van-Diémen avec ses coiffures de plumes de perroquet jaunes, vertes et rouges, ses ceintures d'écorce de guyama, ses fichus de verroterie bleus et blancs, et ses bonnets de femme faits avec la spathe qui renferme les fleurs du palmier troolie. — Plongé dans l'eau, cette spathe se moule sur la tête comme une gourde de caoutchouc; cette coiffure est originale et peu coûteuse, mais elle manque de grâce.

La Compagnie des Indes anglaises étale avec ostentation, sur des tapis de velours vert frangés d'or et lamés de palmes d'argent contournées, des tuniques de gaze, étoilées de paillettes d'or et d'argent ; — des écharpes et des ceintures de soie brochées d'or, aux couleurs éclatantes ; — des babouches et des sandales couvertes de filigrane ; — des coiffures et des bonnets enrichis de broderies d'or, de pierres précieuses, et surmontées d'aigrettes blanches et soyeuses ; — des dolmans, des pelisses et des tuniques roides et chargées de broderies d'or et d'argent.

Le Canada nous offre ses vêtements de fourure constellés de coquillages, des ceintures de combat parées de plumes, de dents d'animaux et d'agréments qui font souvenir des *Mohicans* de Cooper.

Pour la magnificence, la richesse, la profusion des passementeries et des broderies d'or et d'argent, la ville de Tunis rappelle la prodigalité splendide des sultans et des nababs de l'Inde.

L'or que les Européens placent à la caisse d'épargne, en coupons de rente ou en actions de chemins de fer, les Orientaux le prodiguent sur leurs habits.

En voilà pour tous les goûts : des gilets passementés, des cafetans brodés et soutachés, des haïcks en laine fine, des burnous blancs et des bonnets rouges à larges glands de soie bleue.

Par le costume des hommes, vous pouvez juger

celui des femmes. Le vêtement complet se compose d'une chemise en soie de couleurs rayée, d'un large pantalon de mousseline, appelé *saroual*, aux plis bouffants, attaché au-dessus de la cheville par un large anneau d'or, et serré à la taille par une écharpe à franges brodée de fleurs d'argent.

Les femmes de l'Orient remplacent le corset par un gilet à épaulettes de satin broché. La *jouba*, robe lamée d'or, recouvre à demi le pantalon et s'arrête à la hauteur du jarret; leurs pieds nus sont à l'aise dans des pantoufles de satin ou de maroquin rouge rehaussé de paillons. Le cache-nez en crêpe et la coiffe brodée nous cachent les paupières noircies de koheul, et les lèvres teintes de henné et parfumées de souak ; mais à travers les longs plis du sefsari, nous pouvons voir les torsades de leurs cheveux noirs enroulées de fils d'or.

Voilà les pièces principales du vêtement ; nous ne parlons pas des mille caprices de la coquetterie, des bijoux d'or et d'argent, des étuis, des chaînes, des bracelets, des anneaux, des colliers, des flacons d'essences et des cassolettes de parfums.

Tout le monde a remarqué le costume complet d'Albanais soutaché de broderies d'or. Moins élégants, les Grecs de Paris portent l'or dans les poches des autres.

Aujourd'hui, le costume national tend chaque jour

à disparaître chez tous les peuples de l'Europe. La crinoline et le paletot gouvernent le monde. Le temps n'est pas éloigné peut-être où un chef indien commandera pour sa tribu des vêtements confectionnés à une maison de Paris, de Londres ou de New-York.

Déjà, si mes renseignements sont exacts, l'empereur d'Haïti, le valeureux Faustin Ier, a demandé à la *Belle Jardinière* les uniformes galonnés d'or des maréchaux de sa cour impériale.

Parmi les maisons de confection qui ont envoyé leurs produits à l'Exposition, nous ne voyons aucune raison de recommander celle-ci plutôt que celle-là, fût-elle d'Autriche, de France, d'Angleterre ou d'Amérique ; seulement personne ne conteste à la France le privilége de payer ses vêtements environ 40 pour 100 plus cher que les autres nations.

En 1850, le chiffre d'exportation de l'Angleterre s'élevait à plus de 22 millions de francs. Celui de la France est de beaucoup inférieur. En parlant des laines, nous croyons avoir surabondamment démontré que cette infériorité est due aux droits établis sur les laines et à la protection accordée à nos fabricants de draps.

V

LES MODES DE PARIS A L'EXPOSITION.

Ici, mesdames, nous entrons dans le temple de la mode; faisons donc, je vous en prie, les trois grandes révérences exigées par l'étiquette et le code de la cérémonie : nous sommes en présence de la reine.

Mais, reines à notre tour, tâchons de ne nous laisser ni séduire ni entraîner; ne perdons pas la tête et conservons le coup d'œil et le sang-froid si nécessaires dans les grandes circonstances.

Nous n'avons pas la prétention, mesdames, de chercher à vous imposer nos goûts et nos préférences, nous voulons seulement rafraîchir vos souvenirs les plus gracieux : nous rappellerons, par exemple, la délicieuse robe de gaze blanche brochée de soie mélangée d'or, exposée par MM. Rouleau et Pethoton.

— La toilette de cour de la maison Cremière-Large : la robe, qui ne peut guère être portée que par une reine, est de tulle blanc, à trois volants brodés d'or : le manteau de moire antique blanche est également rehaussé de broderies semées d'or.

A côté, une robe dite *ionique*, composée de larges bandes posées verticalement, l'une de moire antique, l'autre de soie grise brodée de fleurs de couleurs variées. Pour la ville, cette robe a trop d'éclat; pour

toilettes habillées, elle aurait besoin d'être relevée à la grecque par un nœud de rubans, une fleur ou un bijou quelconque.

La maison Gagelin a un cachet incontestable de bon goût et de rare élégance. Dans l'impossibilité où nous sommes de parler de toute son exposition, nous nous bornerons à citer un riche mantelet de soie bleu-ciel, avec broderies de soie blanche au plumetis, et garni de deux hauts volants de belle dentelle.

Nous citerons, pour son excentricité, une robe confectionnée en soie gros bleu, à trois volants brodés de soie noire. Le corsage est entièrement plat, avec basques de dentelles noires. Trois bouffants forment les manches; nous doutons que cette robe se hasarde sur les promenades, mais nous ne désespérons pas de la voir sur un théâtre.

Les confections de la Compagnie lyonnaise méritent une attention particulière. Nous citerons une robe de moire antique blanche, entièrement couverte de broderies de soie blanche et de fils d'or. Une autre, d'un goût parfait, en moire bleue, à dispositions de broderies de soie noire, imitant la guipure.

La vitrine Leclerc et Collot renferme de bien jolies robes, l'une en tulle blanc à trois volants brodés de soie blanche, l'autre en moire antique grise avec broderies de soie blanche; puis une troisième plus belle que les deux premières. La robe est en gaze blanche,

à trois volants festonnés garnis de branches de lilas, enroulées au milieu de feuilles de soie vertes brodées sur la jupe : cette toilette est d'un ravissant effet, mais à la condition de ne jamais s'asseoir.

La maison Véron nous montre une délicieuse toilette de bal de soie blanche et verte, avec broderies imitant un gracieux feuillage. Quant à la robe en verre filé, brodée d'or et de soie de couleur, nous doutons que, malgré ses essais souvent répétés, l'industrie puisse jamais faire adopter par la mode ce genre de parure.

Les robes de la maison Fauvet sont de très-bon goût; l'une est en taffetas fond uni, à trois volants, avec dispositions de velours couleur bois terminées par un effilé de même nuance; l'autre est parsemée de grosses mouches de velours noir sur un fond vert.

La maison Delisle nous montre de merveilleux manteaux, mantelets, coins du feu, vestes turques et moldaves; ces dernières cependant nous rappellent peut-être un peu trop le travestissement. Quant aux robes, nous serions embarrassées de faire un choix. Voici la robe *Melpomène*, dont le nom tragique nous semble peu en rapport avec la charmante étoffe fond lilas, dont les dispositions qui ornent la jupe simulent les plus belles dentelles. Ces toilettes ne peuvent manquer de séduire toutes les femmes belles et jeunes; elles les embelliraient encore, si toutefois la femme ne rend pas

à sa toilette le charme et la grâce qu'elle a su lui emprunter.

Nous apercevons dans l'exposition de MM. Gay et compagnie une robe en soie blanche brodée de soie pareille et de perles de corail, commandée par la marquise d'Ély, pour la reine d'Angleterre. Deux autres robes de moire antique, l'une blanche, brodée de soie de couleurs ; l'autre bleue, à broderies de soie jaune, forment trois volants. A côté, un riche mantelet de blonde garni de marabouts, rehaussé d'agréments de velours rouge, puis une sortie de bal de couleur cerise, avec broderies de soie blanche ; la reine d'Angleterre a commandé à M. Gay une sortie de bal semblable, seulement le fond est bleu au lieu d'être rouge ; ce goût nous semble préférable.

Mais j'y songe, monsieur, vous faites un livre et même un bien gros livre ; et quand vous lirez ces lignes, les merveilles que nous avons tant admirées seront déjà de l'histoire ancienne ; cependant chaque chose a sa place et son importance dans une exposition ; et vous n'auriez pas raison, ce me semble, de dédaigner une industrie élégante qui s'efforce de nous rendre plus belles, à nos yeux d'abord, aux vôtres ensuite.

Ainsi donc, si vous voulez bien le permettre, nous terminerons notre revue des modes par quelques mots sur les dentelles que nous avons le plus admirées à l'Exposition.

DENTELLES.

I

Sully traitait de « babioles » la fabrication de la soie, et pourtant aujourd'hui l'industrie de la soie occupe, seulement en France, cent soixante mille métiers, et produit annuellement au moins 500 millions de francs... en Europe 728 millions, et dans l'Inde, le Tonquin, la Perse, la Chine et le Japon, 670 millions.

Ne craignez-vous pas, monsieur, que les hommes sérieux ne sourient dédaigneusement et ne traitent aussi « de babioles » nos observations sur les dentelles et sur les broderies, qui cependant occupent une place si honorable à notre Exposition des Champs-Élysées ?

Le chiffre des produits annuels de la broderie et des dentelles est sans contredit beaucoup moins important que celui de la soie : mais dans les villes d'Anvers, de Bruxelles, Lille, Valenciennes, Alençon, le Puy, Caen et cent autres, combien de milliers de pauvres ouvrières, vivant, ou plutôt ne pouvant vivre en produisant ces merveilleux travaux que tout le

monde admire, que tout le monde se dispute à tout prix!...

Et puis, il faut bien le dire, le nombre des femmes égalait, s'il ne le surpassait, le nombre des hommes à l'Exposition. D'ailleurs, messieurs, vous l'avouerez, — les femmes ont une certaine importance dans la société; permettez-nous donc de rappeler à leurs souvenirs des choses que vous n'avez pas vues, que vous ne soupçonnez pas, mais qu'assurément ces dames n'ont point oubliées.

Que de merveilles rares, précieuses, incroyables, entassées, amoncelées dans cet écrin splendide qui s'appelle une vitrine! on a toutes les peines du monde à contenir ses cris d'admiration... mais enfin, il faut se taire et passer bien vite en regardant toutes ces jolies choses comme notre mère Ève aurait dû regarder le fruit défendu.

M. Seguin est cité à juste titre parmi les plus habiles fabricants de dentelles.

La finesse du réseau, la perfection du travail, l'élégance et la richesse du dessin, lui ont mérité la première place dans la vitrine d'honneur.

Point n'est besoin de le dire ici, je pense, toute description est impossible, nous voulons seulement, mesdames, nous borner à réveiller vos souvenirs.

Nous rappellerons d'abord le couvre-pieds en gui-

pure, d'une fantaisie si charmante, destiné sans nul doute à couvrir de royales amours.

Puis trois pointes ou châles d'un travail exquis, dont les fleurs touffues se détachent sur un réseau de mailles très-espacées, et puis encore deux volants de dentelles, complètent l'ensemble des deux fabriques du Puy et de Chantilly, dirigées par M. Seguin.

Ce qui tout d'abord attire nos regards dans le pavillon de M. Lefébure, c'est le beau châle de dentelle choisi par S. M. l'Impératrice, au concours de l'an passé; puis, des pointes, des cols, des barbes et des voilettes d'un goût extrêmement distingué.

A côté, une aube d'une grande richesse, une toilette psyché et deux mouchoirs d'un point pareil, fabriqués l'un à Bayeux, l'autre à Alençon, entourant une robe tunique en point d'Alençon, dont le travail est un précieux chef-d'œuvre de patience et d'habileté.

Chez M. Delcambre, nous citerons des velours de blonde et de dentelle de Caen, d'un très-joli dessin.

Chez M. Loiseau, deux mantelets de guipure, noir et blanc, des voilettes et des fanchons d'un goût très-varié.

Le châle en dentelle de Caen exposé par madame Désorable mérite d'être particulièrement remarqué; mais ses dentelles de blonde à fleurs en soie de couleurs tranchantes ne nous ont pas paru d'un heureux effet.

11.

Le manteau de cour, les volants de dentelles, et surtout les mouchoirs de MM. Aubry, de Mirecourt (Vosges), représentent très-dignement l'*application* faite en France.

Puis sur la même ligne, nous placerons MM. Hurt, Lecyre et Robert Fauve; son châle en dentelle de Caen, ses volants en guipure et en point de Venise fabriqués au Puy, ses mouchoirs aux coins brodés, sont d'une richesse extrême.

La Compagnie lyonnaise nous offre le châle et les volants de dentelle du Puy qui ont été commandés par l'Impératrice.

Je vous en prie, mesdames, faisons un grand effort de courage et de résignation, sans quoi nous ne sortirions jamais des voilettes, des châles, des mouchoirs, des robes et des volants.

Citons bien vite, dans la vitrine de MM. Videcoq et Simon, — la robe en point d'Angleterre, choisie par la reine Victoria, et la toilette en point d'Alençon, commandée par l'Impératrice.

M. Viollard, dont la réputation est universelle, a fait faire à l'industrie des dentelles des progrès très-remarquables pour lesquels les Expositions antérieures de 1834-39-44 et 1849 lui ont décerné des médailles d'encouragement.

Sa vitrine est sans contredit l'une des plus remarquables du Palais de l'Industrie.

Vous y avez sans doute admiré comme nous un châle de dentelle noire, coté 5,000 fr., des volants de point d'Alençon, de 12,000 fr., et une robe en point d'Angleterre de 15,000 fr.

Le manteau de cour de M. Robillard attire l'attention par la distinction et l'élégance de ses dessins faits et appliqués à Paris sur un fond de Bruxelles.

Tout à côté, la Compagnie des Indes expose une robe en point d'Alençon, dont les volants gradués sont d'un goût irréprochable.

Citons, pour terminer cette revue, la splendide vitrine de MM. Pigache et Mollot. Il est bien difficile de rester indifférente devant la toilette de Chantilly, choisie par l'Impératrice.

Les envois faits par la Belgique sont sans exception d'une beauté très-remarquable. Nous citerons, parmi ses plus habiles fabricants, MM. Duhayon, Brunfont et compagnie, François et Cramagnac, Vander Kelen Bresson, Washer Clippèle, Grégoire Gelvon, Stocquart frères, madame Sophie Defrenne, et chez Julie Éveraert la belle robe de dentelle noire achetée par madame la baronne de Rothschild. Madame Flora Polak, M. Van Ecckhout et M. Haeck, dont la somptueuse vitrine offre à notre admiration un très-bel échantillon de volants, un mouchoir et une robe en application, dont les dessins, à la fois riches et gracieux, surpassent tout ce que l'imagination a pu créer jusqu'à ce jour.

II

Il nous reste à parler des dentelles à la mécanique, autrement dites, *imitations*.

Ce mot, que l'on emploie avec un certain dédain pour indiquer le peu de cas que l'on fait d'une fausse dentelle, est pourtant le plus bel éloge que l'on puisse adresser à cette industrie qui cherche à mettre à la portée de toutes les classes de la société cet ornement si envié, dont le prix exorbitant reste inaccessible aux trois quarts des femmes : apprécions donc à leur valeur les merveilleux résultats auxquels sont arrivés les fabriques de Nottingham et de Calais. C'est à la France et à l'Angleterre qu'est réservé le monopole de la dentelle à la mécanique; il serait difficile d'accorder une supériorité quelconque à celle-ci plutôt qu'à celle-là. La concurrence s'est jusqu'à présent maintenue dans un équilibre parfait, et nous avons été étonné d'être souvent trompé nous-même devant les heureuses imitations de Chantilly, de blondes, de malines et surtout de valenciennes qui ont été envoyées cette année au palais des Champs-Élysées.

Nous distinguons parmi les exposants anglais les noms de MM. H. Malett, Barnett et Maltby Thomas Herbert, Reckless et Hickling, R. Birkin et Wickers,

dont les envois sont d'une variété et d'une perfection très-grandes.

Parmi les fabricants calaisiens, nous citerons MM. Herbelot fils et Genet Dafay, dont les charmantes dentelles noires et les petites blondes nous surprennent par leur bon marché. MM. Mullié, Bénard et Hermand, Neuville, Dubout et Champollier fils, dont les produits résument tous les progrès de la fabrication calaisienne.

La ville de Calais ne fournit pas seule toutes les imitations qui se fabriquent en France; Cambrai, Paris, Lyon et Lille réclament une bonne part dans le développement que cette industrie prend tous les jours. Chacune de ces villes envoie à l'Exposition des échantillons remarquables, surtout dans l'imitation de la dentelle de Chantilly. Nous citerons à Paris M. Malaper; A Lyon, MM. Drognin fils et Isaac; A Lille, MM. Monard et Black; A Cambrai, MM. Fergusson et compagnie.

CERAMIQUE.

I

Céramique, du grec *kéramos*, tuile, vase de terre. La ville d'Athènes avait deux endroits célèbres de ce nom : le premier, le *céramique du dedans*, était orné de portiques et servait de promenade ; le second, le *céramique du dehors*, était un faubourg où l'on faisait des tuiles, et dans lequel Platon avait son académie.

C'est de là, selon toute apparence, que l'industrie de la céramique a tiré son nom.

Voilà, n'en déplaise à messieurs les savants, une origine bien moderne pour un art qui peut être considéré comme un des plus anciens qui aient été pratiqués par les hommes.

« Il n'est pas une peuplade, même à l'état sauvage, dit M. Texier, qui n'ait remarqué la propriété inhérente à l'argile de se durcir au feu ; et dès les temps les plus reculés, le hasard seul a dû mettre sur la voie des vernis et des couvertes appliqués sur la poterie. La terre de la Babylonie et de la Chaldée, étant presque partout imprégnée de sels de potasse et de soude,

donne par la cuisson une terre naturellement vernie. Les débris de l'incendie du palais de Bélus, à Babylone, m'ont fourni de nombreux échantillons de terre naturellement vernie, qui sont déposés aux musées de Sèvres et de Paris. »

L'art du potier, qui se développa et grandit avec la civilisation, ne se prêta pas seulement aux exigences de la vie domestique : en Orient, chez les Chaldéens, chez les Égyptiens, et plus tard en Grèce et à Rome, il servait à l'ornementation des édifices publics, aux sacrifices religieux, et l'urne de terre cuite, qui, à défaut de bronze, de marbre ou de porphyre, contenait les cendres des aïeux, était à la fois un objet d'art et un vase sacré.

Les vases, les coupes, les amphores, furent longtemps le seul luxe des anciens; nous pouvons en juger à la fois comme objets d'art ou comme produits de l'industrie, par les rares échantillons qui sont venus jusqu'à nous, et par les descriptions charmantes que nous en ont laissées les poëtes. Homère a décrit avec le plus grand soin le bouclier d'Achille, la coupe aux larges flancs donnée à Nestor par Vulcain, et vingt autres; Athénée et Anacréon ont ciselé dans leurs vers harmonieux ces coupes où les artistes du temps gravaient toutes les fantaisies de leur imagination; Virgile nous peint les coupes en bois de hêtre, merveilleux ouvrages du célèbre Alcimédon.

C'est à la nature même que les Grecs empruntent leurs formes charmantes; le galbe élégant de l'œuf, le calice des fleurs, leur indiquent la forme des vases; une feuille d'acanthe croît autour d'une corbeille, voilà le chapiteau trouvé.

Les formes ont une grâce, une simplicité élégante que l'art moderne imite et copie sans les surpasser; mais la fabrication est loin d'être irréprochable.

Les poteries de la Campanie, aujourd'hui Terre de Labour, improprement désignées sous le nom de poteries étrusques, étaient cuites à une très-basse température.

La pâte des échantillons conservés au Louvre et dans la collection de Sèvres est fine, bien homogène, opaque, à cassure mate, et recouverte à la surface d'un enduit vitreux particulier.

Les tons bruns, noirs ou rougeâtres, sont d'une tristesse et d'une monotonie peu agréable à l'œil. Les anciens ne connaissaient ni la transparence de nos porcelaines, ni l'éclatante variété de nos couleurs.

Cette longue stagnation de l'art céramique est d'autant plus difficile à comprendre au milieu des progrès des autres arts, que la fabrication de la porcelaine, connue en Chine dès la plus haute antiquité, aurait pu parvenir en Grèce par les marchands de l'Inde et de la Perse.

On trouve dans l'ouvrage de Murphy, *the Arabian*

antiquities of Spain, des détails très curieux sur les vases de l'Alhambra et sur les faïences que les Maures de Grenade enjolivaient de fleurs, d'oiseaux et d'entrelacs en couleur jaune d'or.

Les Arabes fabriquaient des majoliques dans l'île Majorque, qu'ils possédèrent jusqu'en 1230.

De là cette industrie passe en Italie, et nous trouvons au quinzième siècle les célèbres faïenciers de Florence, de Gubbio, de Faenza, de Pezaro, à la tête desquels il convient de placer le sculpteur Lucca della Robia, né à Florence en 1388.

A la fin du quatorzième siècle, un vase de porcelaine était plus rare et aussi précieux qu'un vase d'or ou d'argent à la cour de France. Les inventaires du duc d'Anjou en 1360, de Charles V en 1375, de Charles VI en 1399, citent parmi les objets les plus précieux : « une escuelle d'une *pierre* appelée pourcelaine ; un tableau de pourcelaine carré, où d'un côté est l'hymaige de Nostre-Dame en esmail d'azur ; une petite pierre de pourcelaine entaillée. »

Ces émaux, si rares en France, se tiraient de l'Italie.

L'*émail*, comme nous l'avons dit en parlant de l'orfévrerie, est un verre coloré par des oxydes métalliques, et rendu opaque par un mélange d'oxyde d'étain. Dès la plus haute antiquité, les Égyptiens savaient émailler la terre cuite. Les Grecs et les Romains taillaient dans

le métal des incrustations dans lesquelles ils infusaient les émaux.

Cette méthode d'infusion dans les creux dura jusqu'au milieu du quatorzième siècle. Vers cette époque, on commença à recouvrir le métal d'un émail blanc sur lequel on appliquait des couleurs vitrifiables, que l'action du feu faisait pénétrer dans la première couverte.

Les procédés de fabrication étaient complétement inconnus en France, l'art était à refaire, lorsque, après des recherches patientes, nombreuses et longtemps infructueuses, Bernard de Palissy, retiré à Saintes, parvint, au milieu du seizième siècle, à faire des plats de faïence émaillés, au fond desquels il jeta à profusion des poissons, des coquilles, des fruits, moulés sur nature, qui sont encore aujourd'hui extrêmement recherchés pour le brillant et la vivacité de l'émail qui les recouvre.

Très en vogue pendant la dernière moitié du seizième siècle, et abandonnée pendant tout le dix-huitième, la fabrication des émaux vient d'être reprise à la manufacture de Sèvres. Nous trouvons à l'Exposition des coupes émaillées sur cuivre d'une perfection de forme et d'un éclat qu'on n'a jamais surpassés.

On a certainement fabriqué en France de la faïence fine vers le milieu du seizième siècle, et il reste encore de cette époque des vases d'une beauté remarquable;

mais on ignore le lieu de cette fabrication, qui ne dura pas au delà de quelques années, et fut complétement éclipsée par le développement que prit à cette époque la faïence émaillée entre les mains de Bernard de Palissy. Ce ne fut qu'en 1709 que Bœttiger parvint à fabriquer en Europe la première porcelaine dure et fonda en Saxe la manufacture de Meissen.

Malgré tous les soins pris par le gouvernement saxon pour empêcher la divulgation des procédés de fabrication, des ouvriers de cette manufacture fondèrent celle de Vienne en 1720 ; celle de Berlin ne date que de 1751, et celle de Sèvres de 1765, époque de la découverte du kaolin de Saint-Yrieix.

II

FABRICATION.

L'élément constitutif des pâtes céramiques est une matière essentiellement composée de silicates terreux à base d'alumine, dont la plasticité permet de mouler et de façonner la pâte : la pâte est longue ou courte, selon son degré de plasticité.

La FAÏENCE fine est caractérisée par une pâte blanche, opaque, à grains serrés, sonore, recouverte d'un vernis vitro-plombifère. On juge de la qualité de la

faïence fine par celle de son vernis. Il est de mauvaise qualité quand il se laisse rayer ou entamer par la pointe du couteau.

Les procédés de fabrication et de décoration sont à peu près les mêmes que ceux de la porcelaine, dont nous allons nous occuper dans un instant.

La pâte de la PORCELAINE dure est fine, dure, translucide; sa couverte est une glaçure dure et terreuse.

La porcelaine dure se compose de feldspath, que l'on tire d'une roche de quartz et de mica nommée pegmatite, de craie, d'argile plastique, auxquels on ajoute une matière argileuse appelée kaolin, pour leur donner de la consistance et les empêcher de prendre un aspect vitreux.

Le mélange de ces matières se fait à l'état de barbotine ou de bouillie assez épaisse; on le termine en faisant passer le tout à travers un tamis. Le raffermissement de la pâte se fait par l'action du feu; on la pétrit ensuite mécaniquement dans des tines, et on la laisse pourrir quelques mois dans des caves humides avant de l'employer.

Cette pâte est en général fine, longue, et se façonne aisément au moyen du tour, avec des moules ou avec le scalpel du potier.

Les pièces finies et séchées subissent une première cuisson; elles forment alors ce qu'on appelle *biscuit*.

Pour les couvrir du vernis qui doit leur donner leur

perméabilité, on les plonge dans un bain liquide tenant en suspension du feldspath broyé très-finement.

On les couvre ensuite de matières colorantes qui peuvent s'y fixer sans s'altérer.

L'or, le platine et l'argent se placent généralement avant les autres couleurs.

Ces opérations terminées, les pièces placées dans des étuis de terre, qui les isolent de la cendre et de la fumée, subissent une seconde et dernière cuisson, à une température presque égale à celle des hauts fourneaux.

La porcelaine dure est résistante, très-propre aux usages domestiques, mais l'infusibilité de sa glaçure se prête difficilement à la décoration : les couleurs se superposent sur la couverte sans la pénétrer.

La porcelaine tendre a pour bases : la craie, la marne, le silicate de soude incomplétement fondu qu'on nomme *fritte*, et qu'on recouvre d'une glaçure plombifère fusible. La porcelaine tendre se moule et se façonne sans difficultés; les couleurs pénètrent dans la pâte, se fondent avec la glaçure et font corps avec elle. On peut appliquer des fonds vifs de la nature des émaux, empâter avec des blancs sans craindre l'écaillage, et obtenir des tons éclatants sous un glacé lisse et uniforme.

Mais si la pâte tendre offre des facilités à l'artiste, en revanche elle présente de grands obstacles à l'ou-

vrier. Trop fondue, la fritte communique à la pâte des défauts qui entraînent un façonnage difficile; quand la fritte a subi un degré de fusion insuffisant, la pâte est molle et altérable. Si le feu qui cuit la porcelaine tendre n'est pas assez vif, la glaçure bouillonne, le biscuit est poreux, irrégulier. Si le feu est trop violent, il en résulte des cloques, des bulles, des déformations par affaissement ou par excès de transparence. C'est ce qui explique les prix fabuleux auxquels atteignent les vieilles porcelaines de Sèvres.

Ces inconvénients avaient fait abandonner depuis un demi-siècle la fabrication de la porcelaine tendre, et l'on doit savoir gré à la manufacture de Sèvres de l'avoir reprise.

III

SÈVRES.

Placée sous le patronage du gouvernement, la manufacture de Sèvres relève dignement le nom de la France dans cette industrie si éminemment artistique.

Elle a pour administrateur M. Regnault, membre de l'Institut. Grâce à l'heureuse impulsion donnée par M. Diéterle, chargé de la direction des travaux d'art, de dessiner des formes et des ornementations, les formes surannées ont été remplacées par des formes plus nouvelles, plus gracieuses et plus variées; au lieu

de s'appliquer à reproduire invariablement les tableaux des maîtres, les artistes qu'il dirige abordent hardiment tous les genres de décoration que comporte l'art céramique.

M. Vital-Roux dirige les ateliers de fabrication et et surveille le façonnage, l'émaillage et la cuisson des porcelaines. A ces noms il convient d'ajouter ceux de MM. Meyer, chef émailleur ; Robert, chef des ateliers de peinture, et de M. Rioneux, le savant conservateur du musée céramique.

Aucune description ne saurait donner une idée des merveilles créées par ce concours d'artistes intelligents.

L'exposition particulière de Sèvres attestait une supériorité incontestable, que les fabricants étrangers eux-mêmes ont honorablement reconnue.

Tout le monde se souvient du vase colossal en biscuit autour duquel M. Gérôme a fait défiler, en commémoration de l'Exposition de Londres, toutes les nations du monde avec les attributs de leurs industries. Les peintures de la frise, exécutées en mat par M. Brunel-Rocques, sont d'un effet délicieux qui rappelle les peintures à fresque.

Le baptistère, décoré en style byzantin, nous a semblé moins heureux ; l'exécution, quoique offrant de grandes difficultés vaincues, ne présente pas dans son ensemble une unité satisfaisante.

Tous les chefs-d'œuvre de Sèvres sont jetés çà et là, moins en vue de produire un effet d'ensemble que de servir à la décoration de la rotonde du Panorama.

C'est d'abord un grand vase forme Mansard, décoré en bleu sur fond blanc, dont les anses de bronze supportent de sveltes figurines d'argent ciselé;

Puis, quatre grands vases dits de Meudon, forme Diéterle, sur lesquels M. Barriot a jeté avec une grande liberté de pinceau, sur un fond blanc, des fleurs et les figures des quatre Saisons;

Puis encore, une potiche chinoise d'une très grande dimension, dont le fond est coloré en jaune avec de l'oxyde d'urane;

Plus loin, de grands vases, fond bleu uni, avec garnitures en bronze, à têtes de lions dorées enroulées de serpents, ou des pièces d'ornements réticulés, d'une légèreté surprenante, et surtout de grands vases en pâte céladon, sur lesquels, après une première cuisson et avant l'application de la couverte, on a tracé en pâte liquide ou barbotine des bas-reliefs ou des arabesques.

Parmi les pièces en pâte céladon avec ornementation modelée en relief avec la barbotine appliquée au pinceau, nous citerons le vase de l'Agriculture, composé et exécuté par M. Klagmann; une coupe de Pise, forme de M. Peyre; plusieurs vases imités des Chinois, d'un mètre de hauteur, ornés de groupes, d'oiseaux,

de poissons, de coquillages, de plantes et de fleurs, peints par M. Gely.

Nous rappellerons à vos souvenirs quatre beaux vases de forme imitée de l'antique, dite de Lesbos, sur lesquels M. Hamon a peint les figures des quatre Saisons; un vase forme ancienne, dite de Paris, fond bleu de roi, avec un beau portrait de Marie-Antoinette, par Fragonard.

La manufacture de Sèvres est revenue depuis quelques années seulement à la pâte tendre, à laquelle elle doit d'abord sa célébrité. Parmi les vases en pâte tendre nous citerons :

Deux vases fond violet, ornés de vues de Paris, Londres, Rome et Venise, par M. Van Marcke; des vases, forme de Paris, avec des peintures en camaïeu violet, sur fond blanc, représentant les quatre Saisons; un vase sur lequel M. Abel Schilt a reproduit le Lion amoureux, d'après Camille Roqueplan, et, du même artiste, la Brouille et le Raccommodement, dans le style de Watteau;

Puis, une foule d'œuvres diverses de formes et de dimensions variées à l'infini : des jardinières, des caisses à fleurs, des buires, des coupes, des coffrets, des médaillons, des tasses, des assiettes, des services à thé et à café, etc., etc.

Nous citerons, pour terminer, quelques bonnes co-

pies exécutées sur porcelaine, d'après des tableaux célèbres :

L'*Entrée d'Henri IV à Paris*, d'après le baron Gérard, par feu Constantin, 1827.

Le *Portrait de la Flora*, d'après Titien, par Béranger, 1834.

Un *Intérieur*, d'après Gérard Dow, par mademoiselle Trevaret.

La *Vierge Jardinière*, d'après Raphaël, par madame Pauline Laurent.

Maintenant, s'il faut vous dire toute notre pensée sur la manufacture de Sèvres, nous avouerons notre préférence pour ses petits vases si élégants de forme, coques diaphanes que l'on craint de pulvériser en les touchant du doigt, et sur lesquels la soie du pinceau n'a fait qu'effleurer des semis ou des guirlandes de fleurs. C'est là surtout, selon nous, ce qui donne aux produits de Sèvres un cachet de bon goût inimitable.

Mais pourquoi faut-il qu'ils soient hors de prix? Nous admettons parfaitement qu'une manufacture subventionnée par le gouvernement ne doive pas faire une concurrence déloyale à l'industrie privée; mais pour les pièces de manufacture courante, dans lesquelles la beauté de la pâte et du galbe n'est rehaussée que par une ornementation simple et qui n'a pas nécessité de grands frais, nous croyons que des prix moyens vulgariseraient le bon goût et mettraient entre

les mains des consommateurs des objets de comparaison, qui, nécessairement, stimuleraient avec une grande énergie l'activité de nos fabricants.

IV

MM. J. Vieillard (Bordeaux). — De Bettignies. — Ch. Pillivuyt et Dupuis. — Hache et Pepin-Lehalleur. — Jouhanneau et Dubois. — Gille jeune. — Honoré Lahoche. — Gallé-Reinamet. — Ravilland. — Paturet et Parvy. — Lesme. — Ziégler. — Avisseau. — Barbizet. — Ristori. — Macé. — Dutertre. — Ernie et Couderc. — Mayer — Duchemin. — Clauss. — Michel Aaron. — Gaillard, etc., etc.

Si nous avons reconnu avec satisfaction la haute supériorité de la manufacture de Sèvres dans l'art céramique, nous devons avouer que depuis fort longtemps en France les porcelaines anglaises sont généralement préférées aux nôtres.

Pendant les premières années de la Restauration, M. Boudon de Saint-Amans, qui, pendant un long séjour en Angleterre, avait étudié avec soin la fabrication des poteries, entreprit d'importer en France les perfectionnements réalisés par nos voisins. Il fit successivement, chez M. de Saint-Cricq, à Creil, et à la manufacture de Sèvres, des essais dont le succès complet prouvait jusqu'à l'évidence que les matières françaises étaient parfaitement propres à produire des poteries égales aux poteries anglaises.

Repoussé par les fabricants des environs de Paris, M. de Saint-Amans fut plus heureux auprès de M. Johnston, maire de Bordeaux, qui fonda une grande et belle fabrique, dont les produits furent très-appréciés à l'Exposition de 1839. Cette fabrique est aujourd'hui exploitée par M. J. Vieillard, dont l'exposition est sans contredit une des plus remarquables des Champs-Élysées.

Nous avons particulièrement remarqué un service en porcelaine bleue, imitation du Japon; des plateaux, des veilleuses et des soupières monumentales d'une grande pureté de forme; un service à médaillons d'enfants, et surtout de très-belles imitations en biscuit des statuettes de Pradier, couchées sur un nid d'herbes, de mousses, de fleurettes et de brindilles; — plusieurs bouquets de roses et de muguets; — de petits bouquets microscopiques pour broches de femmes; — puis encore un gros bouquet en biscuit de roses, dahlias, œillets, oranger, renoncules et marguerites plus légères, plus souples, plus molles, plus flexibles que la gaze; sauf la couleur, c'est la plus merveilleuse imitation de la nature que nous ayons rencontrée.

M. de Bettignies est un de nos premiers fabricants qui aient repris la fabrication des anciennes pièces en pâte tendre dite *vieux-sèvres*. Rejetant comme inutiles l'alun, le gypse et le sel marin que prescrivaient

es recettes primitives, il composa sa fritte de sable, de nitrate, de potasse et de carbonate de soude. Encouragé par une médaille de bronze en 1849, par une médaille de prix avec mention spéciale à l'Exposition de Londres de 1851, il a fait de nouvelles études pour retrouver les traditions oubliées.

Nous avons particulièrement remarqué à son exposition de beaux vases bleus pour candélabres avec montures en cuivre doré, et sujets représentant des danses villageoises par Schilt, d'après Watteau; — un petit cabaret bleu-turquoise avec petits sujets dans le goût rococo; — un beau médaillon de l'Impératrice, peint par Schilt, porté par des Amours avec gerbes et guirlandes de fleurs.

Mais le produit le plus remarquable est un vase de dimension colossale, qui suffit pour prouver tout le parti qu'un fabricant peut tirer de la porcelaine tendre. Une face de ce vase est enrichie de fleurs peintes par Schilt père; sur l'autre médaillon, M. Abel Schilt a reproduit la composition qu'Eustache Lesueur avait faite pour l'hôtel Lambert, et qu'on admire actuellement au musée du Louvre. On retrouve dans cette copie savante la noblesse de style, la pureté de lignes et l'harmonie de tons qui distinguent l'œuvre du maître.

MM. Charles Pillivuyt et Dupuis n'emploient pas moins de douze cents ouvriers dans leurs manufac-

tures de Mehun, Foëcy et Noirlac, à la fabrication de la porcelaine dure, qu'ils cuisent à la houille, d'après la méthode de M. Vital-Roux.

Les gisements de matières kaoliniques découverts dans les départements du Cher et de l'Allier donnent des pâtes égales à celles du Limousin pour les propriétés chimiques, la facilité de fabrication, la blancheur, la translucidité, la dureté et l'éclat de la glaçure.

Les couleurs de leurs vases pâte sur pâte, qui représentent des forêts tropicales, avec accompagnement obligé de tigres, caïmans et boas constrictors, sont voyantes et désagréables à l'œil.

Mais ce qui intéressait surtout les visiteurs et ce que ces messieurs ont constamment refusé de faire connaître, c'était le prix des produits. Nous croyons que ce n'est pas sans de sérieux motifs que ces messieurs se sont refusés aux nombreuses invitations de la Commission impériale.

MM. Hache et Pepin-Lehalleur cuisent également leurs porcelaines à la houille. En général, les formes de leurs services nous ont paru vulgaires et surannées; les ornements, de mauvais goût, dorés à profusion et surchargés de couleurs tapageuses.

Mais nous avons remarqué dans le trophée de la céramique quelques pièces qui font honneur à ces fabricants : un service à café avec personnages histo-

riques en médaillon, modèle de Sèvres, d'une belle fabrication ; et surtout une coupe en porcelaine assortie de couleur et ajustée sur un socle en métal de fabrication indienne. Les deux chimères qui forment l'anse de la coupe sont tourmentées avec une furie magistrale.

M. Gallé-Reinamet a généralement plus de goût que M. Pepin-Lehalleur. Nous avons remarqué à l'exposition de ce fabricant un service à dessert avec montures en bronze doré, dans le goût Louis XV, avec bouquets de fleurs douces à l'œil et très-agréablement nuancées.

MM. Jouhanneau et Dubois ont exposé deux beaux vases moresques en biscuit, d'une rare perfection.

M. Gille jeune, de Paris, produit à peu de frais et à profusion des statuettes et des objets d'ornements en biscuit, qui peuvent contribuer puissamment à propager dans la classe moyenne le goût des beaux-arts ; il demande à la forme, à l'élégance, ce que MM. Hache et Pepin-Lehalleur cherchent dans la dorure et l'enluminure. Nous citerons, de M. Gille, de charmants bouquets de roses et de violettes ; plusieurs figurines en biscuit, d'un goût délicieux : — la Quêteuse ; — Satyre et bacchante, de Pradier ; — l'Amour et la Folie ; — la Gourmandise ; — Bacchus et l'Ivresse ; — la Fontaine des Tritons ; — le Baiser à la religieuse ; — une corbeille de mariage en porcelaine, avec mé-

daillons enrichis d'oiseaux ; — un tête-à-tête, genre Palissy ; — un combat de cailles, que tout le monde peut voir exposé chez les marchands du boulevard. La jalousie rend les cailles furieuses ; dans la saison des amours, elles se livrent des combats terribles, dans lesquels souvent un des champions reste sur le champ de bataille.

Solon voulait que les enfants et les jeunes gens vissent ces sortes de combats pour y puiser des leçons de courage. Auguste punit de mort un préfet d'Égypte pour avoir acheté et fait servir sur sa table une caille qui s'était fait une grande réputation par ses nombreuses victoires.

La *Gourmandise* est une délicieuse scène jouée par de petits comédiens de porcelaine, en costume Louis XV ; une gracieuse fille d'Ève, au jupon court et le chignon poudré, grignote une pomme du bout de ses petites dents blanches et pointues comme des dents de souris, en provoquant de la mine et du regard un dragon débraillé, ivre et clignotant de l'œil, qui, assis sur le coin d'une table, lui offre son dernier verre de champagne.

Je ne sais si cette composition est ancienne ou nouvelle, j'ignore même le nom de l'artiste qui l'a créée, mais c'est bien certainement une des plus charmantes choses que nous ayons rencontrées.

Nous avons remarqué chez M. Édouard Honoré

deux beaux vases imitation de Sèvres; une jardinière enrichie de fleurs délicatement nuancées; de petites tasses à café, forme turque, dites *canards*, à fonds dorés et enjolivées de médaillons d'une légèreté surprenante : Sèvres n'a rien de plus diaphane.

M. Macé reproduit par la lithochromie les peintures et les dorures sur porcelaine, sans employer le pinceau d'un peintre pour les retoucher. Il a obtenu au moyen de ce procédé tous les sujets généralement connus dans la céramique, paysages, watteaux, fruits et bouquets de fleurs des couleurs les plus éclatantes, des nuances le plus délicatement ménagées.

Quoique la lithochromie n'ait pas encore atteint tout le perfectionnement dont nous la croyons susceptible, elle est déjà néanmoins une découverte de la plus grande importance, en ce qu'elle permet de réduire les porcelaines coloriées jusqu'aux plus extrêmes limites du bon marché.

Nous avons vu à l'exposition de M. Macé de fort belles assiettes à 60 fr. la douzaine, les mêmes que les autres fabricants vendent 60 francs la pièce; — des services armoriés à 4 fr. l'assiette, que nous avons vues cotées ailleurs 58 et 60 fr.

Cette grande différence dans les prix mérite, selon nous, d'être prise en sérieuse considération.

Nous citerons encore, parmi les nouveaux perfectionnements apportés dans cette industrie, la nouvelle

dorure dont M. Dutertre est l'inventeur. Tout en conservant l'éclat du bruni le plus brillant, la préparation et le brunissage se font d'un seul jet, ce qui permet une économie notable dans la fabrication.

L'Exposition de la céramique française est extrêmement nombreuse et brillante, et dans une revue, que nous voudrions faire aussi complète que possible, nous ne saurions passer sous silence une foule de fabricants qui se font remarquer par le bon goût de leurs produits. Nous rappellerons MM. Ernie et Couderc pour leurs heureuses imitations des émaux de Palissy, et autres choses charmantes; un tête-à-tête imitation de Sèvres, et une belle coupe de forme élégante dont le fond est enrichi de prunes, de pêches et de grappes de raisins d'une rare perfection;

Chez MM. Peltier et Mailly de Saint-Yrieix, une admirable coupe cuite d'une seule pièce;

La fabrique de Rubelles, qui a obtenu sept médailles d'argent à l'Exposition nationale de 1849, et une médaille de prix à l'Exposition universelle de Londres;

Chez M. Mayer, qui, à la même Exposition, obtint une médaille d'or, de très-jolis services à dessert enjolivés de médaillons de fruits et de fleurs d'une grande délicatesse de ton.

Nous avons trouvé sur les gradins de M. Duchemin un délicieux petit groupe en biscuit que nous signa-

lons comme un chef-d'œuvre d'art, de goût, d'esprit et d'observation.

Trois buveurs sont attablés: le premier, assis sur le bord d'une futaille, dort, le menton sur la poitrine et le poing dans le fond de son chapeau, appuyé sur les genoux ; — le second, la pipe à la bouche, tenant d'une main son verre plein, verse à boire à l'autre ivrogne renversé dans un fauteuil avec la désinvolture d'une ivresse à sa troisième période. Les poses sont admirablement réussies, la pantomime vraie, et les physionomies finement observées et très-habilement rendues.

Nous citerons du même fabricant de charmants petits groupes d'enfants, dans le goût de la porcelaine de Saxe; des bouquets de violettes, des jardinières ; — des chinois et des mandarins, imitation très-heureuse des modèles exposés par la manufacture de Sèvres.

M. Clauss a également fait preuve d'une grande habileté dans la fabrication du biscuit ; nous citerons avec éloges une charmante statuette de Lesbie; plusieurs petits groupes d'amour dans le goût Louis XV; et des petites scènes, l'*Avare*, le *Sommeil*, la *Surprise* et le *Raccommodement*, charmantes de poses, de naïveté et d'expression ;

Et surtout le jocrisse maigre et fluet, debout au pied d'un grand vase qu'il entoure de ses deux longs bras nerveux.

M. Michel Aaron a reproduit en biscuit la délicieuse collection des statuettes de Pradier : — *Médée, Sapho,* l'*Harmonie*, la *Danse*, le *Jour* et la *Nuit*, *Psyché*, *Hébé*, etc. — Les *Marquis*, par un élève de Pradier, *Marinette* et *Gros-René* ; un *Homme* et une *Femme* arabe, allant à la fontaine : les draperies ont de la souplesse et une grande richesse d'ornementation.

Les services de porcelaine nous ont paru d'un goût beaucoup moins heureux.

Chez M. Gaillard, nous avons admiré une délicieuse petite couronne de roses blanches ; la nature seule peut produire des feuilles et des pétales d'une légèreté aussi transparente.

Nous citerons en outre quelques fabricants dont les produits nous ont paru recommandables : MM. Henri-Véry, — J. Klotz, Weil et compagnie, — Julien et fils, à Saint-Léonard, dans la Haute-Vienne.

Nous citerons de M. Lahoche un petit cadre en porcelaine d'après Watteau, un déjeuner avec une guirlande de violettes, une des plus délicieuses choses qui se puissent voir ; — un service de dessert fleurs et fruits, à 15 fr. la pièce ; et un autre service avec médaillons de femmes célèbres, cotés 140 fr. la pièce. A mon avis, le premier est joli, le second très-laid ; même à prix égal, je n'hésiterais pas un seul instant entre les deux.

— Nous avons trouvé chez M. Royer les mêmes

sujets, mais d'un dessin plus correct, plus élégant, et, chose importante, ses prix, croyons-nous, sont bien inférieurs.

Nous avons remarqué des peintures de marine, des jardinières et de beaux vases d'un très-bon goût.

Les fabricants de Limoges occupent un rang honorable à notre Exposition. Nous ne parlerons pas des pyramides de plats, d'assiettes et de soupières blanches ou coloriées, amoncelées sur les gradins; la pâte est plus ou moins cuite, plus ou moins blanche, le vernis plus ou moins résistant; mais les formes sont vieilles, lourdes et disgracieuses; les prix n'étant pas indiqués, ces marchandises ne peuvent nous offrir aucun terme de comparaison avec les produits similaires exposés par les étrangers; nous chercherons seulement à constater quelques progrès dans de petits sujets de fantaisie, quelques rares échappées de ces fabricants cossus dans le domaine de l'art. Nous rappellerons, de M. Ravilland, la *Danse des Nymphes*, par Fortin; de beaux vases à grands ramages de fleurs, et un service à dessert à bouquets de fleurs d'une finesse et d'un goût extrêmement remarquables.

Chez MM. Paturet et Parvy, une corbeille de fleurs et de dentelles de biscuit. Des nids d'oiseaux faits de brindilles, de branches, de fleurettes, de clématites et de campanules d'une légèreté surprenante.

M. Lesne s'est attaché à reproduire le genre de Bernard Palissy. On trouve de tout dans le fond de ses plats, — des pommes, des fleurs, des coquillages, des écrevisses, des branches de réséda, des anguilles, des couleuvres avec des grenouilles surprises de se voir à pareille fête.

On sait que, il y a quelques années déjà, un de nos plus habiles artistes, M. Ziégler, établit avec son frère, dans le département de l'Oise, une fabrique de poterie émaillée qui obtint un grand succès. Nous croyons que M. Ziégler a précédé M. Avisseau, de Tours, qui, lui aussi, s'est attaché à reproduire les émaux de Palissy. Le potier de Tours marche dignement sur les traces du potier d'Agen; et si les plats modernes, où nagent des poissons, où rampent des lézards, où s'enroulent des vipères, n'ont pas l'harmonie de ton des plats anciens, c'est peut-être faute de cette patine inimitable que les siècles étendent sur les poteries comme sur les bronzes et sur les tableaux.

M. Avisseau a dans M. Barbizet un redoutable émule; les animaux, les fleurs, les fruits, les feuillages, groupés dans les plats, jardinières ou vases, de M. Barbizet, reproduisent la nature avec une merveilleuse fidélité. Faites d'une argile éminemment réfractaire et cuite à une haute température, ses poteries de formes variées unissent la solidité à l'élégance.

Jusqu'ici, cependant, la fabrication de ce genre de

poterie n'a encore produit que des vases de jardin, des corbeilles, des lampes et autres objets de luxe. Le fabricant qui pourra produire à bas prix des ustensiles de ménage aura rendu un service important à cette industrie.

On doit tendre par tous les moyens possibles à épurer le goût de l'ouvrier, non-seulement en lui ouvrant des musées, qu'il visite peu et dans lesquels il n'a pas, du reste, le temps d'aller étudier, mais en l'environnant d'objets dont la forme développe en lui le sentiment du beau.

L'Exposition française est moins riche en faïences qu'en porcelaines; cependant, sur les modestes gradins de M. Ristori, à demi cachés dans la pénombre d'un obscur couloir des bas-côtés, les amateurs et le jury ont su découvrir des potiches, des corbeilles à jour émaillées, des tasses persanes à fleurs blanches sur une couverte bleue; un vase forme Louis XV, orné d'arabesques bleues rehaussées de jaune, et plusieurs autres pièces d'une légèreté remarquable et d'une rare finesse d'exécution.

M. Ristori, qui, dans les expositions précédentes, a figuré avec honneur parmi nos statuaires, a renoncé à modeler la glaise, à tailler le marbre, pour s'adonner à l'art céramique, dont il a perfectionné les procédés. Ses terres à feu, à vernis brun-noir, plus résistantes que celles d'Orléans, ont toute la légèreté de la porcelaine.

Puisque nous parlons des faïences, il est de notre devoir de stigmatiser l'abominable usage des restaurateurs et des marchands de café, de servir des assiettes et surtout des tasses de formes disgracieuses, d'une pesanteur et d'une épaisseur rebutantes, sous le fallacieux prétexte d'en diminuer la fragilité. En tolérant une pareille barbarie, le consommateur français ne fait pas preuve de ce bon goût dont on lui fait honneur et qu'il paye si cher.

V

BOUTONS DE PORCELAINE.

Dernièrement, en parlant des boutons, nous avons oublié une des merveilles du genre : la fabrication des boutons de porcelaine.

Cette industrie est née en Angleterre ; M. Bapterosses, qui l'importa en France, trouva des pâtes nouvelles, inventa une presse qui frappait cinq cents boutons d'un seul coup de balancier, et des fours dans lesquels la cuisson s'opérait presque instantanément avec une très-grande économie.

La manufacture qu'il créa à Paris étant devenue insuffisante, il la transporta à Briare. Aujourd'hui, M. Bapterosses répand par millions sur tous les marchés du globe des boutons de porcelaine qu'il livre à 1 fr. 75 c.

ou 2 fr. les douze grosses, soit 1,728 boutons pour 1 fr. 75 c. Il en vend, dit-on, pour un million cinquante mille francs tous les ans.

M. Minton, de Londres, le grand Minton, dont nous parlerons tout à l'heure, expose des boutons qu'il achète de M. Bapterosses. Mais ce n'est pas tout encore : grâce à un admirable outillage, ce fabricant livre chaque jour au commerce près de quatre millions de boutons agate, de boutons strass, de boutons coloriés dans la pâte ou peints par impression, enfin de boutons d'un beau noir lustré destinés à remplacer les boutons de corne, d'os et de buffle. Il n'est guère de chemises, de cols ou de manchettes, en Europe et en Amérique, qui ne soient ornés des boutons de M. Bapterosses.

VI

PIPES.

Je crois me souvenir d'avoir lu dans les *Guêpes* un article dans lequel M. Alphonse Karr protestait contre la qualification d'écume de mer donnée à une certaine qualité de pipes, et demandait qu'elles fussent appelées *Kummer*, du nom allemand de l'inventeur.

Ce M. Kummer est tout simplement un être imaginaire : la substance improprement nommée écume de mer est la magnésite, silicate de magnésie hydraté,

qu'on trouve par masses informes, mêlé d'argile ou de silex, en Piémont, dans l'île de Négrepont, aux environs de Madrid, et même à Montmartre. Mais la seule magnésite homogène se tire de l'Asie Mineure, d'où les marchands turcs, grecs ou arméniens l'expédient à Vienne, seul dépôt européen.

Afin de s'en assurer le monopole, les Allemands, qui l'utilisèrent les premiers, la désignèrent sous le nom d'écume de mer, que les savants donnaient aux concrétions qui s'agglomèrent autour des plantes marines.

La France tirait de l'Allemagne toutes ses pipes d'écume, qui se fabriquaient à Vienne ou à Ruhla ; mais, depuis quatre ans, MM. Sejournant, Cardon et comp. ont importé chez nous cette industrie, à laquelle ils ont donné une très-grande importance.

Les pipes de MM. Sejournant et Cardon se distinguent des pipes de Vienne par le bon choix des modèles et la délicatesse de l'exécution. Les formes sont élégantes; les sujets, qui se détachent en ronde bosse sur la tête ou sur le tuyau, reproduisent des sujets de chasse, des scènes du moyen âge, des combats de Français et d'Arabes, ou les nymphes et les satyres de la mythologie.

Aujourd'hui tout le monde fume ; il n'est pas rare de rencontrer dans la rue des gamins de dix ou douze ans la pipe à la bouche; reléguée, il y a quelques années encore, dans le fond des campagnes, à l'écurie ou

à l'estaminet, la pipe de terre tend chaque jour à remplacer le cigare.

On fait des pipes en écume, en fausse écume, en buis, en bois, en porcelaine et en terre pour plusieurs millions par an. La simple pipe du prolétaire est devenue un article de commerce des plus importants : Allemands, Anglais et Hollandais ont conservé le calumet originel; mais les Français l'ont enjolivé d'émaux, orné de sculptures, et en ont fait des œuvres d'art.

Le plus fécond et le plus ingénieux des fabricants de pipes est M. Constant Duméril, qui n'expose pas moins de deux mille deux cents modèles. Sa collection est un véritable musée à l'usage des fumeurs, où défilent tour à tour Adam et Ève, Léda, Anacréon, Guttemberg, Latour-d'Auvergne, Henri IV et Jean Racine.

Parmi les principaux exposants, nous citerons MM. Giselon, de Lille; Dutel, de Montereau; L. Fiollet, de Saint-Omer, et Haslawer, de Givet.

Puisque nous parlons des pipes, disons quelques mots du tabac et de son action sur nos organes; nous terminerons par la céramique étrangère comparée à celle de la France.

TABAC.

I

Dans un volumineux in-folio imprimé en 1517, Thićvet réclame l'honneur d'avoir, le premier en France, importé la graine du tabac.

Pardonnez-lui, Seigneur, le malheureux ne soupçonnait pas le fatal présent qu'il faisait à l'Europe !

« Je me puis vanter, dit-il, avoir esté le premier en France qui a apporté la graine de cette plante, et pareillement semé et nommé ladite plante herbe angoumoise. Depuis, un quidam qui ne fit jamais le voyage, quelques dix ans après que je fus de retour, lui donna son nom. »

Cette plante, connue seulement de quelques tribus sauvages de l'Amérique, modifie profondément les mœurs de l'Occident, crée une jouissance nouvelle qui devient bientôt un besoin de première nécessité, et qui, par des dégénérescences successives des générations, est destinée fatalement à dépraver, à dégrader les races de l'Europe et à les plonger dans l'hébétement stupide des peuples de l'Orient.

Le tabac est l'opium de l'Occident.

Jacques I*er*, d'Angleterre, le pape Urbain VIII, le grand-duc de Moscovie, le sophi de Perse et Mahomet IV condamnèrent les priseurs à avoir le nez coupé, et les fumeurs le cou coupé.

Mieux avisé, Richelieu établit sur les tabacs un impôt de « quarante sous par cent pesant. » Vers 1700, la ferme des tabacs, distraite de la ferme générale, fut louée à un particulier 250,000 francs par an; en 1718, le prix du bail s'éleva jusqu'à 4 millions, il fut porté à 32 millions en 1790. En 1843, l'impôt sur le tabac produisait 75 millions; en 1847, le produit brut de la vente a été de 115,779,000 fr., le bénéfice net de 85,900,000 fr.; en 1854, la vente des tabacs a produit 145,164,000 fr.; et en 1855, 152,524,000, soit, sur l'année précédente, une augmentation de 7,360,000 fr.

En se faisant marchand de tabac, le gouvernement de la France a gagné, en cinquante ans, de 1811 à 1856, plus de 2 milliards 500 millions!

Jamais impôt ne fut mieux placé et plus généralement approuvé. Nous voudrions voir le tabac à dix francs la livre et le pain à dix centimes.

La culture du tabac exige des soins nombreux. Semé sur couches, il est ensuite transplanté; ses feuilles sont abritées des coups de vent ou des gelées tardives; on coupe les bourgeons pour l'empêcher de monter en graines et accroître le développement des

feuilles. Au moment de la maturité, quand les feuilles commencent à être trouées ou tachées de points jaunes, on coupe le tronc et on le laisse pendant environ quinze jours flétrir sur le sol.

Les feuilles détachées du tronc sont réunies en guirlandes et, pendant plusieurs mois, séchées lentement sous des hangars à air libre.

On forme alors des *manoques* de dix feuilles, qui, après avoir subi une légère pression, sont livrées à l'administration des tabacs.

Le tabac est alors trié et rangé dans diverses catégories, suivant la fabrication spéciale à laquelle il est destiné.

Nos tabacs à fumer et à priser sont toujours des mélanges d'espèces différentes; les cigares, au contraire, sont le plus souvent fabriqués d'une seule qualité.

On ne fabrique en France que des cigares inférieurs, de cinq et de dix centimes; tous les cigares plus chers sont fabriqués à l'étranger.

Pour fabriquer le tabac à fumer, les feuilles sont séchées sur des tables de tôle sous lesquelles circule la vapeur chauffée à 120 degrés; cette opération produit le frisé que ne donnerait pas la dessiccation à l'air libre; le tabac est ensuite séché dans des chambres où règne une température de 20 degrés.

Le tabac à priser se fabrique par grandes masses

de plusieurs milliers de kilogrammes de tabacs de France et de Virginie ; le premier produit le montant, le second donne l'arome.

Les feuilles de tabac, imbibées d'eau légèrement salée, sont hachées et réunies par masses de quatre mètres de hauteur sur cinq de largeur. On laisse fermenter pendant cinq ou six mois; la fermentation a pour but de dégager les sels ammoniacaux et de détruire une partie de la nicotine.

Les fabriques étrangères ajoutent de la civette, de la vanille et de l'ambre pour donner au tabac un parfum agréable.

II

ANALYSE CHIMIQUE DU TABAC.

Le tabac, *nicotiana tabacum*, appartient à la famille naturelle des solanées vireuses, et, à ce titre, il exerce, comme l'opium, la belladone, le datura stramonium, la mandragore et la jusquiame, une action évidemment toxique sur nos organes.

« Cette plante, dit M. Barral dans les *Annales de la chimie*, renferme plusieurs principes actifs qui sont loin d'être tous connus; le plus remarquable, mais non le plus dangereux peut-être, est la nicotine, que signala d'abord Vauquelin, mais dont la composition

n'a été trouvée que depuis quelques années. La nicotine est un poison d'une grande violence qui, très-concentré, et même administré à très-petite dose, tue avec une rapidité effrayante.

« Si on distille les feuilles du tabac, dit M. Barral, elles fournissent une eau qui surnage sur l'eau de distillation, et qui est d'une âcreté et d'une violence telles, qu'une seule goutte appliquée sur la langue d'un chien de moyenne taille produit des convulsions et une mort rapide. »

III

EFFETS TOXIQUES DU TABAC.

« Si le tabac est classé parmi les stupéfiants à côté de l'opium et de ses autres succédanés, dit M. le docteur Boussiron, il doit nécessairement imprimer aux centres ou aux conducteurs nerveux une modification en vertu de laquelle les fonctions du système nerveux sont abolies ou notablement diminuées. Or, quelles sont les fonctions explicites du système nerveux? N'est-ce pas l'intelligence, la sensibilité et le mouvement? Le tabac tendra donc à diminuer l'intelligence, la sensibilité et le mouvement! »

L'action des stupéfiants se manifeste d'abord par un léger trouble dans les idées, une diminution notable de la sensibilité et une certaine paresse à se

mouvoir. Puis, bientôt, les rapports des idées vous échappent ; les sens s'émoussent. En stupéfiant le cerveau, le tabac l'empêche de réagir sur l'estomac, l'appétit disparaît, une paresse insurmontable vous tient de sa main de plomb cloué sur le divan d'un estaminet ; la tête est lourde, pesante ; les yeux se ferment à moitié, et l'on tombe peu à peu dans une somnolence stupide, dans l'ennui, le dégoût et l'oubli de toutes choses.

Tous les médecins vous diront que l'absorption du tabac énerve et affaiblit tous les tissus, qu'il stupéfie surtout le cerveau et que de cette stupéfaction trop fréquemment répétée naissent des désordres très-graves, tels que la perte de la mémoire, la diminution des forces, l'amaigrissement, la consomption, et ce tremblement dans les membres qu'on observe chez tous les fumeurs qui font un abus du tabac.

Au point de vue social, les effets du tabac sont beaucoup plus pernicieux encore.

J'ai vu des pères, des époux s'esquiver en cachette à la fin d'un repas de famille pour aller seuls sucer à l'écart le manche d'un calumet infect.

Le fumeur, indifférent aux causeries de sa femme, aux caresses de ses enfants, court, aussitôt son travail fini, s'enfermer dans un estaminet borgne, s'empoisonner de tisanes frelatées, et dépenser dans une heure ce qui ferait vivre sa famille tout un jour.

On boit pour fumer, et l'on fume pour boire.

La pipe mène à l'estaminet, l'estaminet au jeu, à l'ivrognerie, à la paresse, au vol, et de là au bagne.

A quelque classe qu'il appartienne, qu'il soit vêtu de la blouse de toile blanche ou du paletot acheté dans les magasins de confection, l'habitué de l'estaminet se reconnaît à l'odeur et au premier coup d'œil. Plongé constamment dans une atmosphère infecte, qui l'enveloppe, le baigne, le pénètre, aspirant la fumée de tabac par tous les pores, ses muscles s'affaissent, son teint se plombe; la passion, l'intelligence, l'amour, la vie s'éteignent peu à peu; il est triste, lourd, ennuyé, taciturne, abattu, indifférent à tout... ce n'est plus un homme, c'est une brute.

De toutes les maisons de tolérance, la plus dangereuse, la plus infâme, sans contredit, c'est l'estaminet.

Qu'attendre de l'avenir d'une nation qui fume onze millions de kilogrammes de tabac par an?

Tous les peuples ont envoyé des collections de cigares et des échantillons de tabac à l'Exposition.

On a remarqué la vitrine de la manufacture impériale de Vienne. En 1841, l'Autriche produisait 28 millions de cigares; en 1853, la production était de 800 millions; depuis deux ans elle augmente encore.

Passons maintenant à l'examen de la céramique étrangère.

CÉRAMIQUE ÉTRANGÈRE.

I

ANGLETERRE.

MM. Minton. — Wedgwood. — Copeland. — Rose. — Baker. — Pratt. — Papper. — Walker. — Rouvie, etc.

Dans la céramique encore, comme toujours, comme partout, nous retrouvons l'Angleterre, avec son immense fabrication et son exportation colossale de vingt-cinq millions de francs par chaque année.

Rien de plus curieux et surtout de plus complet que cette immense exposition, comprenant à la fois les poteries les plus communes, les grès, les assiettes communes, ou ornées des plus fines peintures, les bas-reliefs en terre émaillée de Lucca della Robia, les rustiques figulines émaillées de Palissy, les carrelages incrustés du moyen âge, les majoliques italiennes, les porcelaines de Chine, de Saxe ou du Japon, des vases et des statuettes en biscuit d'une pâte délicieuse et d'une correction admirable, les tuiles peintes et unies, et les cailloutages des grandes fabriques du Staffordshire, du Shropshire et du Middlesex.

Il faudra bien pourtant que messieurs nos fabricants finissent par renoncer à cette prétention exorbitante

d'un bon goût exclusif ; les fabricants anglais sont toujours égaux aux nôtres, et très-supérieurs dans plusieurs cas.

On chercherait vainement dans les poteries des peuples primitifs des formes plus lourdes, plus grossières, plus désagréables que celles de nos poteries communes.

Les poteries des Gaulois nos ancêtres, dont on peut voir quelques échantillons dans la riche collection de la manufacture de Sèvres, les vases de terre rouge cuite au soleil que nous avons retrouvés sous les huttes des sauvages de l'Inde, sont des chefs-d'œuvre de grâce et d'élégance, comparés aux infâmes poteries qu'on voit rissoler sur les fourneaux du pauvre et même de la petite bourgeoisie française.

On a fait grand bruit, ces dernières années, pour quelques méchantes assiettes de terre de pipe qui, par l'addition d'un petit mélange de feldspath, ont pris les noms pompeux de demi-porcelaine, de porcelaine opaque ; les fabricants, MM. Milliet et Lebœuf, ont même obtenu, si notre mémoire ne nous trompe pas, des médailles d'or aux expositions de 1839 et de 1849 ; mais, avec tout cela, si nous avons de belles porcelaines, nous manquons de faïences pour les classes intermédiaires.

Voyez les fabricants anglais : tous les genres sont également représentés et marchent simultanément vers un progrès général. Les poteries les plus com-

munes sont solides et légères, les formes ont de l'élégance et sont ingénieusement adaptées aux exigences de la vie domestique.

Nous retrouvons encore dans cette industrie les conséquences déplorables de la protection.

Combien faut-il donc de siècles, en France, pour apprendre à fabriquer des poteries !

Supprimez les droits protecteurs qui pèsent si lourdement sur la consommation, et bientôt vous verrez nos fabricants, endormis dans une douce sécurité, déployer l'activité nécessaire et perfectionner leurs produits, afin de pouvoir soutenir avantageusement la concurrence étrangère.

Les députés fabricants de draps ont fait pour les fabricants de poteries ce que ceux-ci ont fait pour ceux-là : protége-moi, je te protégerai, et payera qui pourra!

Si l'Angleterre n'a pas notre manufacture de Sèvres, en revanche aussi, nous n'avons pas de fabricant que nous puissions opposer à M. Minton.

La spécialité de M. Minton est de tout fabriquer, depuis les briques unies jusqu'aux plus délicieuses imitations de Sèvres ou de la Chine.

Nous citerons dans son exposition le service en porcelaine, offert par la reine d'Angleterre à l'Empereur des Français.

Pour candélabres, deux chasseurs écossais portant des trophées d'armes ; les cornes de chasse servent de

bobèche. Les personnages sont en biscuit, les armes en argent oxydé.

Deux grands lévriers sont assis aux pieds des chasseurs.

Toutes les pièces du service sont de très-bon goût et ne dépareraient certainement pas la collection de Sèvres.

A côté, nous trouvons une glace-toilette bleu-lapis et blanc, avec Amours en biscuit, couchés sur le socle, et se caressant avec des petites mines pleines de grâce et de gentillesse.

Pour candélabres, deux jolies cariatides assises sur un socle bleu et blanc, supportent les branches du candélabre, d'un mauvais goût affligeant.

Çà et là des potiches, buires, burettes chinoises et indiennes ou dans le goût de la Renaissance.

Nous citerons surtout une jardinière d'un goût délicieux, enrichie de médaillons d'oiseaux sur fond vert. Aux angles sont accroupies des cariatides en biscuit d'un très-joli modèle. Puis, enfin, une belle pendule en porcelaine surmontée d'un groupe d'homme, de femme et d'enfants d'un effet extrêmement gracieux.

Peut-être aurions-nous dû placer en tête des exposants anglais M. Josiah Wedgwood et fils, dignes héritiers de M. Josiah Wedgwood, qui, en 1760, inventa la porcelaine anglaise.

Déjà, vers le commencement du dix-huitième siècle,

les fabricants de poterie du Staffordshire avaient amélioré leurs produits par un mélange de farine de silex; mais Josiah Wedgwood perfectionna la préparation des pâtes, les rendit plus blanches et les recouvrit d'un émail cristallin mince et translucide. Sa fabrique, à laquelle il donna le nom d'*Etruria*, en souvenir d'un voyage qu'il fit dans l'Étrurie pour y étudier la fabrication céramique, a conservé sous ses fils une très-haute réputation artistique. Ce fut lui qui, le premier, fabriqua ces grès artistiques, ces imitations des poteries grecques et romaines, ces vases, camées, imités des *Barberini*, qui ont eu la plus grande influence sur le goût des ouvriers groupés dans les diverses fabriques du Staffordshire.

L'exposition de M. Josiah Wedgwood est des plus brillantes, et nous y avons rencontré une riche collection de poterie campanienne d'un goût complétement inconnu en France.

Nous citerons seulement ses vases en pâte bleue enrichis de médaillons, d'attributs, d'arabesques, de fleurs et de bas-reliefs en biscuit, aussi légers que la plus fine dentelle. Les personnages, de dimensions microscopiques, ont une perfection de formes que l'on ne s'explique pas, même après les avoir admirés.

Nous rappellerons également ses poteries rouges d'après les originaux découverts en Angleterre.

Ses statuettes en biscuit, dont la teinte se rapproche

beaucoup plus du marbre que les nôtres, sont d'un modelé délicieux. Citons particulièrement une Mère et son enfant, — un Berger portant un chevreau sur ses épaules, — Titania, d'après Flaxmann; — Isaac et Rebecca, par Beatti; — l'Enfant endormi; — Moïse sauvé des eaux, etc.

L'exposition de M. Copeland, quoique très-riche, est loin d'être d'un goût aussi irréprochable.

Ses produits sont généralement entachés de ce vice que l'on désigne chez nous sous le nom de goût anglais. Les services de tables à thé et à café sont communs de forme et surchargés d'ornements de mauvais goût. Les assiettes à dessert à fleurs et fruits, ou enrichies de personnages, sont plus acceptables; seulement, les prix ne sont pas inférieurs à ceux de nos fabricants; on m'a fait voir des assiettes à médaillons cotées 150 francs la pièce, qui ne me paraissaient avoir rien de bien merveilleux, — si ce n'est le prix. Ses imitations de poteries campaniennes à personnages rouges sur fond noir sont roides et tout à fait primitives, le biscuit est d'un gris mastic désagréable; mais ses imitations de potiches indiennes sont très-bien réussies.

Nous citerons parmi ses statuettes en biscuit : la Mélancolie, de Pradier ; — Vénus à la pomme et deux demoiselles enchaînées, de bonne mine, mais aussi peu vêtues que possible.

Nos fabricants n'auraient rien à craindre de la concurrence de M. Copeland.

MM. John Rose, de Coalport, pour les porcelaines de luxe; Baker et comp., pour leurs poteries de grès; Harding et Cook, Pratt et comp., Pepper et comp., Walker et comp., et plusieurs autres, soutiennent dignement la grande réputation des porcelaines et faïences anglaises, sous le double rapport du prix et de la fabrication.

Quant aux prix, cependant, nous croyons pouvoir soupçonner nos excellents voisins d'un peu de charlatanisme. Par exemple, nous avons vu à l'exposition de M. Rouvie des assiettes fort laides cotées 80 francs la douzaine; cela n'était pas merveilleux; de celles-là on pouvait en acheter autant qu'on le désirait. Mais à côté, de bien plus jolies étaient affichées à 4 fr. 50 c. la douzaine; — seulement, sur l'une des assiettes était placée cette petite note que nous avons copiée : « Vendu ; ce n'est pas possible d'en avoir d'autres. » A ce prix-là... nous le croyons sans peine.

II

PRUSSE. — HONGRIE. — SUISSE. — FLORENCE.

MM. Kecker. — Spinn. — Portheim. — Mniszek. — Villeroy et Boch. — Ziegler Pellis. — Freppa.

Nous cherchons en vain à l'Exposition les manufactures de Dresde et de Vienne, qui, les premières en Eu-

rope, fabriquèrent des porcelaines à peu près semblables aux porcelaines chinoises, et qui, dans le dernier siècle encore, rivalisaient avec la manufacture de Sèvres.

Pour se faire une idée exacte des produits de la manufacture royale de Berlin, il faut se rappeler ce qu'était Sèvres pendant les beaux jours de la Restauration. Les médaillons des vases représentent avec une grande fidélité les cartons de Kaulbach, que nous avons pu voir au palais des Beaux-Arts; mais les formes sont lourdes, disgracieuses et surannées; cela rappelle les troubadours en bronze doré grattant sur une pendule leur lyre sous les murs du château d'Elvire.

Mais nous avons remarqué chez quelques fabricants, MM. Heckert, J.-C. Spinn et comp., de Berlin, des lustres délicieux d'un genre encore inconnu en France; ce sont des feuilles de clématite et de campanule en verre de couleurs variées, façonnées en bobèches. — Un de ces lustres a été payé par le prince Albert 660 fr.

Nous citerons de l'exposition de M. Spinn une composition très-gracieuse. Le sujet représente une sirène plongeant dans la mer et entraînant l'Amour effrayé. Une grande coupe d'une assez jolie forme, avec un médaillon représentant le château royal de Berlin. Quelques services à dessert un peu plus lourds que les nôtres, mais à bien meilleur marché. La fabrique de porcelaine de Prague, MM. Portheim et fils, de Médau; le comte de Mniszek, en Moravie; MM. Villeroy et

Boch, de Vaudrevange (Prusse rhénane), ont exposé divers produits qui méritent une mention honorable.

La Suisse a envoyé des bas-reliefs, des statues et des objets d'art en terre cuite, parmi lesquels nous remarquons le bénitier gothique et la Melpomène de M. Ziégler-Pellis.

M. Freppa, de Florence, a reproduit avec un grand bonheur les anciennes majoliques de Giorgio Andreoli et de Francesco Xanto, les maîtres faïenciers de la renaissance italienne.

En résumé, si la France peut lutter avec l'Angleterre pour le goût et la fabrication, nous sommes encore, dans cette industrie, très-inférieurs sous le rapport du prix des objets.

VERRES. — GLACES. — CRISTAUX.

Quoique différant sur plusieurs points essentiels, la céramique et la verrerie ont entre elles une certaine analogie.

L'une et l'autre sont recouvertes d'un vernis vitreux; mais les poteries sont opaques, le verre est transparent. Le potier n'a qu'à pétrir l'argile et à la façonner suivant les caprices de sa fantaisie et à la sécher au soleil ou cuire dans un four; tandis que la fabrication du verre annonce une industrie déjà assez avancée, il a fallu combiner des corps différents, et obtenir, en les liquéfiant à une haute température, ces cristaux éblouissants, dont la nature avait enfoui le secret dans les profondeurs mystérieuses de ses carrières; ce sont là des dissemblances incontestables.

D'un autre côté, ces deux industries se rapprochent par la matière première servant à leur fabrication.

Presque toutes les poteries se composent de *silice* et d'*alumine*. Quelques parties d'oxydes métalliques suffisent à métamorphoser la brique à bâtir, la poterie grossière du pauvre, en cette pâte translucide avec

laquelle la manufacture de Sèvres façonne ses coupes élégantes et ses vases merveilleux.

Comme les poteries, le verre se compose de *silice* rendue fusible à une température élevée par l'addition d'un fondant alcalin, quelques parties d'acides métalliques, quelques grammes de sable de nitre mêlés à des fondants volatils suffisent à changer la bouteille commune en glaces limpides, en verres de couleurs éclatantes, et à faire, d'un bouchon de carafe, des cristaux, des émeraudes, des topazes, des saphirs, des améthistes, des corindons et des rubis.

Depuis longtemps, d'ailleurs, le commerce a rapproché et confondu presque ces deux industries; la poterie et la verrerie, les porcelaines et les cristaux se trouvent dans les mêmes magasins comme elles se voient sur les mêmes tables.

La fabrication du verre remonte à la plus haute antiquité. Ce furent, dit Pline, des marchands de soude phéniciens qui, ayant improvisé pour cuire leurs aliments un foyer sur le sable du fleuve Bélus, furent émerveillés en trouvant les blocs de soude changés en morceaux de verre. En liquéfiant la soude, le feu l'aurait mêlée au sable et répandu sur le rivage une couche vitreuse qui, plus tard, serait devenue le point de départ de la fabrication du verre; mais la haute température nécessaire à la fusion des matières dans

nos fours ne permet guère d'admettre cette explication.

Seulement, ce qui paraît hors de doute, c'est que, longtemps avant les autres peuples, les Égyptiens et les Phéniciens connurent et pratiquèrent l'art de fabriquer le verre.

Les verres de Sidon et d'Alexandrie étaient célèbres dans l'antiquité.

Les Grecs dérobèrent à l'Asie le secret de cette fabrication et l'importèrent en Europe, où elle se répandit très-lentement.

Les premières verreries furent établies au temps de Pline dans les Gaules et en Espagne. Mais le verre était alors une chose si précieuse et si rare, que Néron paya six mille sesterces, environ six cents francs de notre monnaie, deux petites coupes en verre.

On peut voir au Musée des verres et des morceaux de vitre trouvés dans les fouilles d'Herculanum ; cependant, il est certain qu'au deuxième siècle les fenêtres des palais impériaux et des salles de bains étaient garnies de pierres translucides nommées *specularis*, de feuilles ou de lamelles de marbre ou d'albâtre, entrelacées de manière à laisser, autant que possible, pénétrer la lumière dans les appartements.

L'usage du verre ne commença guère à se répandre que vers le troisième siècle, et ce qui prouve avec quelle lenteur les industries les plus indispensables aux

premiers besoins de la vie arrivaient à se vulgariser; c'est qu'il faut descendre jusqu'à la fin du sixième siècle pour trouver, dans les églises de Brioude et de Tours, et dans la basilique de Sainte-Sophie, à Constantinople, des vitraux taillés en losange, enchâssés dans des rainures de bois.

Vers la même époque, les Anglais empruntèrent à la France le secret de cette fabrication et l'importèrent dans le Nord. Jusque-là, ce n'était encore qu'une industrie naissante, donnant, à des prix fabuleux, des produits grossiers.

Mais, après les croisades, les verreries établies dans la presqu'île de Murano, à deux lieues de Venise, commencèrent à livrer au commerce des verres et des glaces qui sont encore aujourd'hui regardés comme de véritables chefs-d'œuvre de tour de main et d'habileté.

Vers la même époque, la Bohême commença à fabriquer ses verres et ses cristaux, qui sont encore très-estimés pour leur blancheur et leur légèreté.

C'est encore au génie de Colbert que la France est redevable de l'industrie des glaces.

Ce que le grand ministre avait fait pour les laines, les tapis et la soie, il le fit encore pour l'industrie des glaces; il fit venir en France des ouvriers des fabriques de Murano, et fonda, en 1665, à Tourlaville, près Cherbourg, une manufacture dont la direction fut confiée à un sieur Popelin.

Quelques années plus tard, en 1688, un fabricant français, Abraham Thévert, inventait le procédé du coulage des glaces, et fondait dans la rue de Reuilly, à Paris, une manufacture qui, peu de temps après, fut transférée à Saint-Gobain, près la Fère.

De grands priviléges furent concédés d'abord aux premiers fabricants ; les gentilshommes verriers pouvaient exercer cette industrie sans déroger.

Les procédés de fabrication du verre sont très-curieux à observer ; quelques instants passés dans une verrerie les feront mieux comprendre que toutes les explications que nous pourrions donner ; nous allons cependant indiquer les principales séries de la *paraison* du verre.

Le four des verriers, construit en briques, de forme circulaire, se termine en dôme à la partie supérieure. Le foyer est séparé du four par une voûte en briques réfractaires, au centre de laquelle on ménage une ouverture pour livrer passage à la flamme. Les creusets sont rangés autour de cette ouverture. Un four à huit creusets consomme par jour environ douze stères de bois.

Quand la matière vitrifiée est arrivée à un degré convenable de fusion, l'ouvrier plonge dans le creuset une longue tige de fer, ronde, creuse, évasée, et en lui imprimant un mouvement circulaire, il *cueille* la matière, la roule sur une plaque de fonte appelée *ma-*

bre, et lui donne une forme allongée. L'ouvrier souffle dans sa canne, la matière incandescente se gonfle, elle est alors portée dans un moule cylindrique et roulée pendant que l'insufflation continue. Alors, au moyen de cisailles, l'ouvrier façonne avec une adresse et une promptitude vraiment merveilleuse, les verres, les bouteilles, les coupes, tous les mille objets de formes si élégantes et si variées.

Les vitres se font au moyen de cylindres coupés et déroulés sur le *mabre*.

La verrerie était représentée à l'Exposition de Paris par la France, l'Angleterre, la Belgique, l'Allemagne et l'Autriche.

Tout le monde se souvient des glaces monumentales de Saint-Gobain, Cirey et Montluçon, qui témoignent des progrès immenses obtenus dans cette industrie, dont le développement ne remonte pas au delà de cinquante ans.

Malgré de légères imperfections, la belle glace de Floreffe (Belgique) occupait une place honorable à côté des produits de la France.

L'Angleterre n'a pas cru devoir nous envoyer de pièces importantes ; cependant tout le monde sait que, sous le rapport avantageux des prix, elle fait à notre industrie une concurrence redoutable.

La production des glaces anglaises est évaluée à 200,000 mètres carrés, la nôtre est de 90,000 envi-

ron ; 40,000 mètres représentent notre consommation, l'exportation est de 50,000 mètres.

La plus ancienne fabrique a été fondée en 1773, près de Sainte-Hélène, dans le Lancashire. Elle prend chaque jour une plus grande importance, elle occupe trois cents ouvriers et utilise trois cents chevaux de force.

Les principales qualités que l'on doit surtout rechercher dans une glace sont : la planimétrie, l'égalité d'épaisseur, la finesse du poli, la blancheur et la pureté du verre.

Les miroirs de Nuremberg se sont fait remarquer par des conditions de bon marché inconnues chez nous.

Le trophée des cristaux français se composait des produits des verreries de Clichy, Baccarat et Saint-Louis.

Pour l'élégance des formes, pour l'entente des couleurs, la cristallerie de Clichy nous a paru supérieure aux autres fabriques. Ses vases gros-bleu rehaussés de montures en bronze doré ; d'autres vases bleu-lapis, à médaillons jaunes et roses, avec semis de fleurs dorées ; sa coupe vert-tendre à médaillons enjolivés d'oiseaux, nous ont paru d'un goût délicieux.

Nous rappellerons avec plaisir une belle coupe en cristal imitant le marbre de Paros ; de beaux verres forme hanap, avec broderies d'une légèreté char-

mante; des verres d'eau grenat d'une très-jolie forme; la gamme de verres grenat, avec écussons et armoiries, formant le service du vice-roi d'Égypte; le service de l'Empereur, avec chiffres et filets dorés, et enfin de beaux grands vases de cristal gros-bleu émaillés, d'une grande pureté de forme, imitant à tromper l'œil la porcelaine de Sèvres.

Dans ces dernières années, l'usine de Clichy a remplacé le plomb par le zinc, et substitué l'acide borique à une partie de la silice, pour la fabrication des verres d'optique. La série de prismes et de disques de grande dimension, fabriqués avec le zinc et le borax, nous ont semblé d'une blancheur et d'une limpidité qui ne laissent rien à désirer.

Le directeur de l'usine de Clichy, M. Maër, nous paraît mériter de grands éloges.

La verrerie de Baccarat (Moselle), qui, à l'Exposition de 1823, obtint la médaille d'or, a envoyé deux candélabres en cristal, de proportions inconnues jusqu'ici. Ce sont deux palmiers de 5 mètres 25 centimètres de hauteur, supportant chacun un bouquet de quatre-vingt-dix corolles en forme de tulipes, embrassant près de 6 mètres de circonférence; les palmes recourbées, formant le couronnement, retombent avec beaucoup de grâce et de légèreté.

Les socles, dont les proportions sont gigantesques,

ont dû présenter des difficultés sérieuses sous le rapport de la taille et du montage.

Le seul terme de comparaison qu'il nous soit permis de citer est le candélabre exposé par M. Oslet, de Birmingham.

Les proportions sont à peu près les mêmes que celles de Baccarat. Le fût, composé de plusieurs prismes juxtaposés, s'élève sur une base hexagone ornée de moulures. Dans la combinaison des diverses parties de son candélabre, M. Oslet paraît s'être attaché surtout à la réflexion de la lumière. Cette pièce importante est surtout remarquable par la netteté et la vivacité des arêtes, la pureté et la limpidité du cristal.

Nous citerons en outre, parmi les produits les plus remarquables de la verrerie de Baccarat, un grand lustre qui nous a semblé un véritable chef-d'œuvre d'élégance et de bon goût.

Deux grands vases en verre agate blanche enjolivés d'ornements en verre dits chrysoprase, dont le vert-tendre rappelle la première pousse des feuilles. Cependant, à notre avis, ce ton vert tranche trop crûment sur le fond blanc de l'agate.

N'était l'infériorité des prix, Baccarat pourrait, ce nous semble, lutter contre les cristaux anglais.

La verrerie de Saint-Louis a également exposé deux candélabres de proportions gigantesques. Les colonnes tordues manquent de style et sont lourdes d'aspect.

Les cristaux de cette usine sont remarquables par la pureté et la limpidité de la matière, mais les formes sont surannées ; nous citerons cependant, par exception, deux vases imitant le cristal de Bohême, sur lesquels une chasse au sanglier gravée se détache par le fait de la taille sur le fond jaune du vase.

En somme, notre opinion sur ces trois grandes verreries se résume ainsi :

Baccarat, important. — Clichy, élégant. — Saint-Louis, en décadence.

Après ces grandes cristalleries, nous devons citer celle de Lyon, dirigée par MM. Billaz et Maumené : le cristal est franc de ton, limpide et bien fondu.

La foule s'arrêtait émerveillée devant un lion de grandeur naturelle en verre filé, roulant ses gros yeux d'émail et montrant ses dents à un serpent de verre, exposé sur un socle de mousse verte, par M. Lansbourg, de Saumur.

Dans la même industrie, nous citerons la glace-toilette, encadrée de velours grenat avec bouquets de fleurs en verre filé, de madame veuve Grandjean, qui a obtenu une médaille à l'Exposition de Londres.

Enfin, pour terminer, nous rappellerons les cylindres de la verrerie de Sèvres, dirigée par M. Sussex; un bon choix de gobeletterie exposé par MM. Etler et compagnie ; les produits de madame veuve Bernard,

de MM. Mongin, Beaux et Duhoux, remarquables à différents titres.

Parmi les pièces importantes de la verrerie anglaise, nous citerons avec éloges les lentilles en crown-glass, exemptes de coloration et d'une limpidité parfaite.

Les verres de Bohême occupent à l'Exposition une place digne de leur ancienne renommée.

Les craquelés en verre blanc et en verre coloré ont obtenu un succès de vogue. Ce genre, qui appartient proprement à la Bohême, permet de reproduire avec une fidélité merveilleuse les arabesques guillochées que le givre dépose pendant les nuits d'hiver sur les vitres d'une chambre chauffée à une douce température.

Ce qui, surtout, constitue à nos yeux le principal mérite des cristaux de Bohême, c'est leur extrême bon marché. Dans l'impossibilité de lutter avec avantage contre une telle concurrence, tous les gouvernements de France ont cru devoir prohiber l'entrée de la cristallerie étrangère.

A notre avis, le système de la prohibition a fait son temps; c'est à la liberté du commerce à niveler les prix sur tous les marchés de l'Europe. Nous ne pourrions que répéter ici les considérations économiques que nous avons présentées en parlant de l'industrie des draps.

CONSERVATION DES SUBSTANCES ALIMENTAIRES.

I

VIANDES.

En 1809, un simple confiseur de la rue des Lombards, Appert, qui prenait le titre pompeux « d'élève de bouche de la maison ducale de Christian IV, » eut le premier la gloire de découvrir un procédé général d'une prodigieuse simplicité d'exécution, pour la conservation des substances alimentaires.

Cette méthode consiste tout simplement à enfermer dans un flacon de verre bien bouché les produits que l'on veut conserver; à placer ensuite ce flacon dans l'eau bouillante et à l'y maintenir pendant un certain temps. Après le refroidissement, le produit peut se conserver sans altération pendant un grand nombre d'années.

Ce procédé, qui jusqu'ici n'a encore reçu aucun perfectionnement notable, constitue la base de tous les moyens employés pour la conservation des substances alimentaires.

Ainsi, l'élève de bouche de la maison ducale de

Christian IV a réussi à mettre les saisons en bouteilles, et, grâce à lui, on peut manger à Calcutta un repas préparé à Paris dix ans auparavant.

On comprend quelle influence heureuse cette découverte a exercée sur l'état sanitaire de la marine.

Les conserves furent d'abord acceptées avec une grande méfiance, mais enfin, quand, après un voyage autour du monde elles furent retrouvées avec la même fraîcheur et la même saveur, les plus prévenus furent bien forcés de reconnaître l'importance de cette découverte et de constater cette précieuse conquête de la science et de l'industrie.

De la science? pas précisément, car le bon confiseur de la rue des Lombards se trouva dans un grand embarras quand il fallut donner l'explication scientifique de son procédé.

Cependant, le ministre de l'intérieur lui ayant acheté douze mille francs son procédé, à la condition de le rendre public, Appert publia le *Livre des Ménages*, ou l'art de conserver, pendant plusieurs années, toutes les substances animales ou végétales, qui fut traduit dans toutes les langues.

L'inventeur, pas plus que personne de son temps, n'avait aucune notion sur le phénomène physico-chimique auquel est due sa méthode de conservation des matières organiques.

Ce fut Gay-Lussac qui, dans un travail publié

en 1810, expliqua théoriquement que la chaleur absorbant l'oxygène contenu dans les liquides, les matières organiques ne se trouvent plus en présence que du gaz azote, c'est-à-dire d'un gaz impropre à provoquer la fermentation.

Quelques années plus tard, le procédé Appert fut heureusement modifié par un industriel nommé Collin, qui remplaça les vases de verre par des boîtes en fer-blanc.

Assez récemment, une légère modification a été apportée en Angleterre par Foster. Ce procédé, employé sur une vaste échelle pour les approvisionnements de la marine, consiste à expulser l'air de la boîte par l'ébullition des liquides qui s'y trouvent contenus ; un petit trou ménagé dans le couvercle de la boîte pour livrer passage à la vapeur, est ensuite hermétiquement bouché au moyen d'une goutte de plomb fondu.

Dans ces dernières années, un procédé imaginé par M. Bech a été exploité par M. Cellier Blumanthal pour l'approvisionnement des troupes envoyées en Crimée. Ce procédé consiste à faire cuire aux trois quarts, par la vapeur, la chair musculaire séparée de la graisse et des os, à la râper, la sécher et la comprimer sous forme de briques, que l'on renferme dans des boîtes de fer-blanc.

Les essais n'ont pas été jugés satisfaisants.

Tout le monde a entendu parler de la Société gé-

nérale de conservation des viandes, lu ses rapports, ses réclames et ses prospectus ; cette méthode consiste à envelopper des quartiers de viande crue d'une couche épaisse d'une gelée que l'on obtient en faisant bouillir longtemps les parties tendineuses du bœuf.

Conservée sous cette enveloppe gélatineuse, la viande est loin de s'y maintenir fraîche ainsi qu'on l'annonçait ; d'ailleurs, la plus légère altération de cette enveloppe doit exposer son contenu à l'influence de l'air extérieur ; et puis, quelques gouttes d'eau, le frottement d'un corps dur, peuvent mettre à nu la chair musculaire et déterminer par conséquent une prompte putréfaction.

Des caisses ainsi préparées, expédiées à Constantinople et revenues à Paris, furent soumises à l'examen d'une commission ; « mais, dit M. Payen dans un article publié dans la *Revue des Deux Mondes*, le 15 novembre 1855, cet examen fut en quelque sorte rendu inutile, car, dès avant l'ouverture des caisses, le résultat non douteux de l'expérience se manifestait à distance de chacune d'elles par des émanations nauséabondes sur lesquelles il était impossible de se méprendre. »

On remarquait, en outre, à l'Exposition, les viandes conservées par les procédés d'un industriel de Clermont Ferrand, M. Lamy, ancien professeur de l'Université.

Selon l'inventeur, la viande de boucherie est soumise pendant un jour ou deux à l'action du gaz acide sulfureux, qui doit neutraliser ou détruire le ferment organique provoquant la décomposition des matières animales. Les viandes sont ensuite préservées de la dessiccation en les renfermant dans des boîtes hermétiquement closes.

Pour la conservation du gibier, des fruits et des légumes, on place dans les boîtes certains sels avides d'oxygène et principalement du sulfate de protoxyde de fer, qui, s'emparant de l'oxygène de l'air, empêchent la putréfaction.

Outre le goût désagréable qu'ils contracteront infailliblement, il nous paraît impossible de maintenir les produits traités par l'acide sulfureux dans une atmosphère complétement exempte d'oxygène.

Après l'examen des nouveaux procédés de conservation des viandes qui ont paru à l'Exposition, nous devons nous occuper du biscuit-viande, *meat-biscuit*, inventé par un Américain nommé Gail Borden.

Le biscuit-viande est une sorte de gâteau sec, cassant, sans odeur, et d'une conservation facile. Au Texas, on le prépare en faisant bouillir les quartiers de bœuf pendant dix ou douze heures ; le bouillon est ensuite décanté et évaporé jusqu'à consistance sirupeuse ; puis mélangé dans une proportion convenable à la farine de froment, il forme une pâte con-

sistante que l'on fait dessécher au four après l'avoir préalablement découpée dans la dimension des biscuits d'embarquement.

La commission de l'Exposition de Londres a admis qu'une livre de biscuit-viande renferme la matière nutritive de cinq livres de bœuf mélangée avec une demi-livre de bonne farine.

L'expérience de la marine américaine a constaté les bons résultats obtenus par l'usage du meat-biscuit.

Un Français, M. Callamand, a essayé de perfectionner le biscuit américain en ajoutant des légumes à la viande cuite et à la farine de froment.

D'après l'analyse qui en a été faite, ce biscuit contient 17 pour 100 de viande sèche, ou d'assaisonnement et de légumes, et 83 pour 100 des matières qui entrent dans la composition du biscuit ordinaire des marins.

L'Académie des sciences de Paris a fait, en 1855, un rapport qui n'est pas défavorable au meat-biscuit; cependant, les essais faits pour l'approvisionnement des troupes expédiées en Orient n'ont pas été très-satisfaisants; on reprochait à ce biscuit de manquer de cohésion, de s'émietter trop facilement, et, par suite, de rancir promptement au contact de l'air. Employé à faire de la soupe, il donne un mélange épais et brunâtre d'un aspect et d'un goût désagréables.

Au reste, ce biscuit peut être perfectionné et rendre

de grands services à la marine et aux troupes en campagne.

De l'examen sommaire que nous venons de faire des moyens employés jusqu'ici pour la conservation des viandes, nous croyons être en droit de conclure que le problème est loin encore d'avoir obtenu une solution complétement satisfaisante ; et cependant l'extrême rareté des viandes sur tous les points de l'Europe rend chaque jour cette nécessité plus urgente.

Avec la rapidité apportée dans nos relations par la vapeur, il ne s'agit plus, comme en 1810, de conserver les viandes pendant plusieurs années : quelques mois suffiraient.

En Amérique, dans le Canada et dans l'Australie, on tue les bœufs pour les cuirs et la graisse, et l'on jette la chair ; et, quand on songe que le trajet de New-York au Havre se fait aujourd'hui en douze jours, on peut comprendre quel service immense un procédé complet de conservation alimentaire apporterait dans notre économie domestique.

II

CONSERVATION DU LAIT.

Le lait est la substance alimentaire dont la conservation a présenté jusqu'ici la plus grande difficulté.

Ce n'est que depuis peu d'années que cette question a été résolue d'une manière à peu près satisfaisante par M. de Lignau d'abord, et tout récemment, avec un succès complet, par M. Mabru.

Commençons par M. de Lignau, dont le procédé a permis d'alimenter nos troupes de lait frais et sucré pendant la campagne de Crimée.

Le lait, évaporé au bain-marie dans des chaudières plates, est réduit par l'évaporation au cinquième de son volume primitif. Après avoir ajouté soixante grammes de sucre par litre de lait, on le verse dans des bouteilles de fer-blanc que l'on scelle ensuite avec une goutte de plomb fondu. Ainsi préparé, le lait peut se conserver très-longtemps sans la moindre altération.

C'est toujours, comme on voit, le procédé Appert.

Quand on veut prendre ce lait, on ajoute quatre ou cinq portions d'eau chaude à la quantité que l'on veut consommer.

Les expériences faites depuis deux ans par la marine ont été très-satisfaisantes.

Par un procédé extrêmement simple, peu dispendieux, et auquel l'expérience a déjà donné une consécration de trois années, un de nos industriels, M. Mabru, est parvenu à conserver le lait sans concentration et sans addition d'aucune substance.

Voici comment se fait l'opération :

Le lait est placé dans une boîte en métal terminée

par un tube élargi à son extrémité en forme d'entonnoir, puis recouvert d'une très-mince couche d'huile d'olive destinée à intercepter toute communication avec l'air extérieur.

La boîte est ensuite placée dans un vase fermé qui reçoit la vapeur d'un générateur chauffé à soixante-dix degrés centigrades. Les matières fermentescibles se trouvant coagulées, l'air que le lait pouvait contenir est expulsé, et l'altération devient impossible.

Après avoir reçu la sanction distinguée de l'Académie des sciences et de la Société d'encouragement pour l'industrie nationale, les produits obtenus par le procédé de M. Mabru ont été appréciés avec une grande faveur par le jury de l'Exposition universelle.

III

CONSERVATION DES LÉGUMES.

Il y a soixante ans environ, un pasteur de Torma en Livonie, nommé Eisen, eut le premier l'idée de dessécher les légumes en les soumettant, dans un four, à une chaleur modérée.

Ce moyen fort simple, employé dans quelques contrées de l'Allemagne, devint bientôt en Russie d'une application générale. Cependant, il était encore inconnu en France, quand, en 1845, M. Masson, jardinier

du Luxembourg, soumit à la Société d'horticulture de Paris des légumes desséchés au four d'après le procédé du pasteur de Livonie.

Mais ces produits occupaient trop de place pour pouvoir être admis dans le régime des équipages. Cinq ans plus tard M. Masson surmontait cette difficulté en comprimant les légumes au moyen d'une presse hydraulique.

M. Chollet, ayant acheté de l'inventeur l'exploitation de son procédé, fut assez heureux pour faire accepter ses produits par les administrations de la marine et de la guerre. Ce n'est donc que depuis 1853 que cette nouvelle industrie a pris des développements considérables.

Aujourd'hui les produits de M. Chollet, comprimés en tablettes, sont réduits à une exiguïté vraiment surprenante. Ainsi, dans une boîte de fer-blanc de la capacité d'un mètre cube, on peut mettre vingt-cinq mille rations de vingt-cinq grammes de légumes secs, qui, trempés dans l'eau pendant quelques heures, représentent deux cents grammes de légumes frais et fournissent un excellent potage à la julienne; — et par la même raison, un fourgon d'artillerie qui cube ordinairement quatre mètres, peut contenir la ration de cent mille hommes.

A Paris, il y a quelques années, sitôt que quelqu'un, dans une maison, était atteint d'une maladie offrant

quelque danger, vous pouviez vous attendre à recevoir la carte de M. Gannal, qui vous proposait de vous embaumer aux conditions les plus avantageuses.

Non content de conserver les hommes, ce chimiste original voulut conserver les viandes de boucherie, et réussit enfin à trouver le moyen de conserver les légumes d'une manière si complète, que l'Académie, à laquelle il soumit les résultats qu'il avait obtenus, crut devoir recommander son procédé à l'administration de la marine. Pour ne pas effrayer le consommateur par le souvenir de son industrie lugubre, M. Gannal eut le bon esprit d'exploiter sa découverte sous le nom de la maison Morel-Fatio et Cie. C'est sous cette raison sociale que ses produits figurent à l'Exposition.

Cette méthode diffère complétement des procédés de M. Masson. Ce dernier desséchait les légumes crus et les défigurait complétement en les comprimant en tablettes.

M. Gannal, ou, si vous l'aimez mieux, M. Morel-Fatio, ne dessèche les légumes qu'après leur avoir fait subir une coction préalable en les plaçant dans une boîte close dans laquelle on fait arriver de la vapeur chauffée à plus de cent degrés. Cette méthode offre surtout l'avantage de conserver les légumes avec leur forme et leur couleur, sans nécessiter, comme l'autre, l'immersion préalable dans l'eau bouillante.

Au lieu de se faire une concurrence ruineuse, les

deux industriels ont pris le sage parti de s'associer. Les produits de ces deux maisons ont figuré avec honneur au palais de l'Exposition.

Cette industrie, qui ne date encore que de quelques années, a pris rapidement un développement considérable : ainsi, sa production, qui n'était, en 1851, que de trente-deux mille kilogrammes, était, en 1853, de soixante-treize mille ; — de cent quarante mille kilogrammes en 1854, et ce chiffre, aujourd'hui, ne représente guère que la production d'un seul mois.

Cependant, malgré le succès qui le favorise, ce procédé ne doit pas encore être complet, selon nous ; et la preuve, c'est que les légumes ainsi conservés ne se vendent pas moins de deux francs quarante centimes le kilogramme.

Ce n'est donc encore qu'un produit réservé aux jouissances du luxe et qu'un industriel, plus heureux ou mieux inspiré, saura, nous l'espérons, mettre à la portée de tous les consommateurs.

IV

PRODUITS DIVERS.

Maintenant, messieurs, il nous reste à vous présenter la carte de tous les mets admis à l'Exposition.

Je vous invite à un festin auprès duquel les dîners

de Sardanapale, de Lucullus et de tous les goinfres héroïques, n'ont été que de simples en-cas, de modestes collations. Voyez-vous le monde entier nous offrant à dîner dans le palais des Champs-Élysées, nous envoyant ses mets les plus fins, ses fruits les plus rares, ses vins les plus parfumés, et au bas de l'invitation, la formule sacramentelle : « N'y touchez pas ! »

Mais, bath ! qu'importe ? le couvert est mis, et la table est servie : approchons et asseyons-nous...

Quelle variété ! quelle profusion ! quelle prodigalité ! quel parfum ! Gargantua, le dieu de la boustifaille, sentirait son ventre tressaillir d'allégresse...

Voyons, que puis-je vous offrir parmi les potages et les purées ? Voulez-vous des pâtes d'Italie, macaronis, nouilles, vermicelles, semoules, fécules, sagou, tapioca, des gruaux et grésillons, des grains pilés et décortiqués, du gluten granulé ou en feuilles ? les fécules de manioc et d'arrow-root, exposées par la Martinique et la Guadeloupe ? la fécule, l'albumine et la dextrine de la Bohême ?

Des pâtes d'igname, de cassave, de patates douces, de banane et de mangue envoyées par la Guyane anglaise ?

Enlevez le potage !

Vous plaît-il accepter maintenant une tranche de ces augustes jambons d'York, qui se mangent crus ou cuits ? préférez-vous les jambons d'ours envoyés par le

Canada? ou un morceau de ce porc anglais conservé tout entier et transformé en galantine monumentale? des saucissons et du porc salé de Portugal?

Voilà des huiles de Provence, des olives d'Espagne; des câpres de Corinthe, des vinaigres séculaires de Modène, exposés par les États pontificaux, pour assaisonner les œufs de poisson et les poissons rouges confits de Tunis.

Voulez-vous des fruits confits, des bananes, des goyaves, des ananas, des pommes de liane, des manyots, des papayes, ou des pommes de Cythère, de la Martinique? des figues et des raisins de Corinthe? ou du miel du mont Hymette?

Le *Moniteur* du 8 septembre 1855 nous apprend que, dans la visite qu'il a consacrée à la classe si intéressante des substances alimentaires, le prince Napoléon a remarqué avec un vif intérêt les fromages variés des comtés d'Angleterre, les roqueforts français de M. Gibelin, des gruyères et des parmesans, et surtout les fromages de Hollande.

A cette occasion, nous croyons devoir mentionner avec éloge un nouveau procédé employé par M. Leys, de Dunkerque, pour la conservation du fromage de Hollande. Ce nouveau fromage de Hollande, désigné sous le nom de hornleys, nous a paru mériter, par sa qualité, sa préparation et sa conservation parfaite, les honneurs d'une mention particulière.

Maintenant, buvons !

> Nunc est bibendum, et pede libero
> Pulsanda tellus.

Buvons ! et fussions-nous dévorés par la soif de Tantale ou de Gargantua, voici de quoi nous désaltérer largement.

Commençons par le vin de Bordeaux : prenons un verre seulement de chacun des crus qui figurent dans les bouteilles de l'Exposition : je ne vous ferai grâce d'aucun. — Vous goûterez, s'il vous plaît, Suidirant, Malle-Pregnac, Contet-Barsac, Haut-Talence, Haut-Peyssac, Château-Haut-Brion, Saint-Estèphe, Darmaillac, Grandpuy, Saint-Julien, Batailly, Carnet, Château Bey-Cheville, Duluc, Talbot, Saint-Pierre, Ferrière, Callai, Dubignon, Dumirail, Palmer, Langon, Lagrange ; puis les vins de Cos-Destournel, Duru-Beau-Caillou, Pichon-Longueville, Ganau-Laroze, Vivens-Durfort, Léoville, Mouton et Château-Laffitte ; puis nous quitterons la Gironde en vidant quelques flûtes de Château Latour et de Château-Margaux.

Nous commencerons déjà par sentir une petite pointe de gaîté.

Ensuite, nous attaquerons résolûment les vins respectés de la Côte-d'Or : le Clos-Vougeot, Mont-Rocher, Musigny, Richebourg, Volnay, Saint-Georges, Vosnes, Crasboudot, Pomard, Nuits, Bonnemare, Morey, Grè-

ves, Lembray, Clos de la Perrière et Clos des Violettes, le Chambertin et le Romanée-Conti.

Il me semble que nous sommes déjà un peu guillerets... Ménageons nos forces et résignons-nous à voir défiler devant nous les vins suspects du Haut-Rhin, du Bas-Rhin, de la Drôme, du Gers, du Gard, de Lot-et-Garonne, de l'Hérault, des Pyrénées-Orientales, de Vaucluse et de la Corse.

Quant aux vins de la Champagne, qui ont la réputation de donner de l'esprit aux imbéciles et de l'ôter aux gens d'esprit, ce n'est à vrai dire que de l'eau de Seltz avec addition de caramel et d'alcool; gardons pour nous le Sillery sec et le Bouzy, et laissons aux Russes et aux Anglais les vins mousseux et tapageurs d'Aï, de Reims et d'Épernay.

La production annuelle des vins de Champagne est évaluée à douze ou quatorze millions de bouteilles, d'une valeur approximative de 30 millions de francs. Il se boit chaque année dans le monde plus de deux cents millions de bouteilles de vin de Champagne. On en fabrique partout, en Allemagne, en Suisse, en Russie, et même dans les États-Unis.

Un Anglais, M. Mac-Arthur, a exposé, sous le nom de vins muscats et riesling, des vins d'Australie d'un bouquet et d'une finesse que l'on peut, assure-t-on, comparer aux vins des meilleurs crus de la France.

L'Angleterre a en outre exposé quelques fioles de

son fameux vin de Constance du cap de Bonne-Espérance, dont le principal mérite, à nos yeux, est de coûter 50 francs la bouteille.

L'Algérie nous envoie également des vins qui pourront être appréciés chez nous si la vigne disparaît tout à fait de notre pays.

Vous plaît-il goûter deux doigts des vins d'ananas envoyés par la Martinique? on les dit agréables à boire.

Les vins de l'empire d'Autriche étaient représentés par un immense cône pyramidal, élevé au milieu de l'Annexe avec les bouteilles provenant des crus des diverses provinces : la Hongrie, la Lombardie, la Transylvanie, la Styrie et la Dalmatie.

Les vins rouges de Pastory, de Ruster, Grinzinger, de Voeslau, de Ratz, de Menesch et de Tokai sont très-estimés en Allemagne ; les vins de Chypre et de Naxos, dans le monde entier.

Le vin est une chose si précieuse, si excellente, si nécessaire, que nous ne pouvons, sans injustice, refuser quelques lignes d'hospitalité aux produits des grands-duchés de Bade, de Hesse, de Nassau et de la Silésie.

Citons la Bavière pour son vin de Château-Meinberg, et la Suisse, pour ses vins de Lavaux et de Clos de Cully.

Nous avons gardé pour le dessert les vins de Xérès, de Malvoisie, d'Alicante, de Pina et de Barcelone en-

voyés par l'Espagne ; les vins de Porto, du Portugal ; les vins de Nuits et de Tenos envoyés par la Grèce, et enfin les vins de Brolio, de Grappoli, de Pocciano et de Malvoisie, du grand-duché de Toscane.

Avant de quitter la table fantastique à laquelle nous vous avons conviés, prenons, je vous prie, quelques gouttes d'arack de la Réunion, et un petit verre de l'eau de noyaux envoyée par M. Hoffmann-Forty.

Nous laisserons, s'il vous plaît, les liqueurs dans leurs vitrines, pour ne pas nous griser tout à fait.

Nous passerons maintenant au café.

FALSIFICATION.

La fraude des substances alimentaires prend chaque jour, à Paris, un développement qui finit par devenir sérieusement inquiétant pour la santé publique. Vin, bière, vinaigre, eau-de-vie, viande, lait, huile, thé, café, farine, etc., sont falsifiés, mélangés, dénaturés.

Chez tous les épiciers, vous voyez entassées des pyramides de paquets de chicorée en poudre, de tourbe pulvérisée portant pour étiquette l'ironique et cruelle qualification de *moka*.

Ces jours derniers un industriel, entraîné par un mouvement philanthropique, s'écriait, dans une adresse à MM. les épiciers de toute la France, insérée à raison de deux francs la ligne :

« Au nom de l'humanité, messieurs, l'intérêt général avant tout ! Laissons de côté cette exécrable chicorée, rôtie, pourrie, frelatée !

« Je viens d'établir une usine importante pour la fabrication de la betterave torréfiée, dont l'arome agréable se marie parfaitement avec celui du café. »

Il n'est pas impossible que ce monsieur ne soit de la meilleure foi du monde, en offrant à MM. les épiciers

de toute la France un moyen facile et agréable de falsifier leurs cafés en poudre.

Peut-être espérez-vous échapper à la fraude en achetant votre café en grain vert ou torréfié?

C'est encore une erreur.

Le café vert est falsifié au moyen d'argile plastique gris-verdâtre ou jaunâtre, que l'on introduit dans des moules ayant la forme de grains de café.

Le café torréfié se fabrique avec de la pâte brune de marc de café, de chicorée, d'orge mondé, de seigle ou de glands torréfiés.

L'œil le plus exercé peut difficilement reconnaître la fraude.

On pourrait faire un gros volume très-intéressant sur les mille drôleries auxquelles se livrent les marchands de substances alimentaires de Paris. Mais le temps et l'espace nous manquent pour étudier comme elle le mérite cette question importante. Aux personnes qui désireraient savoir comment on les vole et on les empoisonne, nous conseillerons la lecture de l'*Histoire des falsifications des substances alimentaires et médicamenteuses* de M. Hureaux, ou le Dictionnaire de M. Payen.

Le renchérissement toujours croissant de toutes les denrées, et l'impôt établi sur les chiens, ont fait tout dernièrement surgir une industrie nouvelle, qui n'est

pas mentionnée par les savants auteurs que je viens de citer.

Il s'agit de l'huile de chien, employée jusqu'ici dans la fabrication des perles fausses et des ouvrages en verre fondu, et qui remplace aujourd'hui l'huile de noix sur nos tables, laquelle a depuis longtemps déjà remplacé l'huile d'olive.

A Paris les voleurs se divisent en deux grandes familles :

La première, la plus riche et la plus nombreuse, payant patente, ayant de belles enseignes peinturées et dorées, vole à bureau ouvert depuis telle heure jusqu'à telle heure ; — vend à faux poids, mêle à ses denrées des substances étrangères, nuisibles ou dangereuses pour la santé publique.

Et pourtant cette famille privilégiée est admise dans les rangs de la garde nationale, paye les impôts comme les honnêtes gens, nomme des députés, siégeait aux Chambres et figurait au banc des ministres.

La seconde, infime, malheureuse, persécutée, *travaille* au grand air, au hasard, à l'aventure, le plus souvent poussée par la faim et la nécessité, vit dans l'appréhension continuelle des sergents de ville et des gendarmes, est brutalement appréhendée au collet avec force bourrades et horions, et va finir sa triste existence dans les prisons, dans les bagnes ou sur l'échafaud !...

Pourquoi cette préférence injuste, cette inégalité devant la loi ?

Voulez-vous empêcher les marchands de voler, d'abuser de la confiance publique ?

Rien de si facile, à notre avis.

Ordonnez la fermeture, pendant quelques jours, des magasins, et sur les portes fermées, faites afficher, en gros caractères, l'inscription suivante :

FERMÉ POUR VOL.

ALGÉRIE.

Bois. — Corail. — Marbres. — Minerais.

I

Malgré une possession qui remonte à un quart de siècle déjà, l'Algérie n'était guère connue en France que par la chasse au lion, quelques razzias, la prise de Constantine, de la Smala, et d'Abd-el-Kader.

Notre colonie s'est révélée à l'Exposition de la manière la plus brillante et la plus inattendue.

Par les merveilleux échantillons exposés dans les annexes, les esprits les plus prévenus ont pu se convaincre de la richesse, de la fertilité, de la fécondité du sol de l'Algérie.

Tous ses produits : céréales, laines, soies, cotons, lins, chanvres, huiles, tabacs, ricin, mûriers, vignes asphodèles, garances, cochenilles, bois, fers, cuivres, plombs, marbres, etc., ont indiqué à l'agriculteur les produits qu'il peut obtenir; à l'industriel, les établissements à fonder; au négociant, les opérations commerciales qu'il peut entreprendre ; au capitaliste, un emploi avantageux pour ses capitaux; à l'homme d'É-

tat, l'importance dont peuvent être pour la mère patrie quarante millions d'hectares de terrain et mille kilomètres de côte sur la Méditerranée, en face de Toulon, de Marseille, de Cette et du Rhône.

II

BOIS.

Dans les premières années de la conquête, alors que le pays était encore imparfaitement connu, on croyait le bois fort rare en Algérie ; mais aujourd'hui, les explorations des officiers du génie et du service forestier ont constaté, en dehors de la Kabylie, qui nous est à peu près encore inconnue, plus de onze cent mille hectares de massifs boisés.

Sur le littoral de Bone seulement, il y a trente mille hectares d'essences exploitables pour la charpente, la menuiserie et la marine : des frênes, des ormes, des forêts de chêne-zên qui pourront approvisionner nos arsenaux dès que la douane aura consenti à lever le *veto* de ses taxes.

Aucun pays n'a donné une collection de bois comparable à celle de l'Algérie : le cèdre, qui ne croît que sur le mont Liban et sur les plateaux de l'Himalaya, les thuyas, chênes verts, caroubiers, oliviers, palmiers, dattiers, orangers, genévriers, lentisques, plus de

trois cents essences, nous montrent des richesses inconnues, pour les constructions et la fabrication des meubles de luxe.

Dans la partie de l'annexe réservée à l'Algérie, nous avons remarqué le tronc énorme du patriarche des oliviers, noueux, tortillé et contourné, avec cette inscription : « Agé de mille ans. »

Une autre merveille en ce genre était une table d'un seul morceau, coupée dans le tronc d'un cèdre gigantesque. D'après les lignes de l'aubier, on ne peut guère évaluer son âge à moins de cinq cents ans.

Les coffrets, les étagères, les caves à liqueurs, les buffets, les corbeilles de mariage, nous ont montré quel parti merveilleux l'ébénisterie parisienne savait tirer du bois de thuya, d'olivier, de citronnier, du cèdre, de l'érable et du chêne à glands doux que nous a envoyé l'Algérie.

III

CORAIL.

Une parure jadis très-recherchée des femmes de France sous François Ier, sous Louis XIV et ensuite dédaignée par la mode, le corail reprit faveur sous Napoléon, grâce à mademoiselle Clary, de Marseille, d'a-

bord reine de Naples et ensuite d'Espagne, qui porta la première parure de corail.

De temps immémorial, la pêche du corail s'est faite sur les côtes d'Italie, de Bone, de Sicile, de Sardaigne; mais depuis sept à huit cents ans le corail des côtes d'Afrique était très-supérieur à celui des mers d'Italie.

La récolte totale du corail est en moyenne de vingt-deux à vingt-cinq mille kilogrammes. Sa valeur est extrêmement variable. En 1826, époque où la mode l'avait dédaigné, la douane ne l'estimait que deux francs le kilogramme brut; en 1853, où la faveur lui est un peu revenue, le prix d'estimation est de vingt-cinq francs. Il est vendu aux fabriques étrangères au prix de soixante francs le kilogramme.

Travaillé à Livourne, Gênes, Naples, Palerme, à Torre-del-Greco, au pied de l'Etna, le corail acquiert une valeur de deux cent cinquante francs le kilogramme. Les deux millions environ du produit brut créent une valeur de huit à dix millions.

Les pêcheurs de corail se recrutent parmi les colons, les Espagnols, les Maltais et la population kabyle. Marseille est l'entrepôt et le marché du corail africain.

En 1853, l'importation en France a été de neuf mille quatre-vingt-dix-sept kilogrammes de corail brut, sur lesquels trois mille quarante-cinq provenant de l'Algérie, et six mille cinquante-neuf de l'étranger. La même année, la France a reçu, en corail taillé,

quatre cent onze kilogrammes, valant soixante-neuf mille huit cent soixante-dix francs.

Pour la pêche et la mise en œuvre du corail brut, l'Algérie offre des conditions économiques aussi avantageuses que celles de Gênes, de Naples et de Livourne, qui sont aujourd'hui en possession de cette industrie.

Le premier encouragement à donner à cette industrie serait l'entrée libre, en France, du corail travaillé dans la colonie. On s'étonne que cette mesure si simple n'ait encore été ni employée, ni même conseillée ; et cependant un des axiomes de l'économie commerciale, c'est que le débouché constitue la plus efficace des primes.

IV

MARBRES.

Les marbres sont une des gloires historiques de l'Afrique septentrionale. On sait quel grand prix les Romains attachaient au marbre numidique, perdu si longtemps, et retrouvé enfin tout dernièrement dans la province d'Oran par un marbrier de Carrare, M. Del-Monte, après plusieurs années passées en Italie, en Espagne, en Allemagne et en France à la recherche des beaux marbres antiques qu'il avait admirés à Venise, à Rome et à Florence.

M. Del-Monte a fait figurer à l'Exposition le marbre d'Aïn-Tebalek sous le nom de : « marbre onyx translucide, » à cause de son analogie avec les beaux albâtres de la haute Égypte, qui, cependant, lui sont inférieurs quant à la translucidité.

La transparence incroyable, le poli parfait, les nuances opalines, rosées, lilas, pâles, vert tendre, blanc laiteux des amphores, des tables, des vases de forme grecque, des urnes et des cheminées, ont obtenu le plus éclatant succès.

La carrière d'Aïn-Tebalek, près de Tlemcen, qui a été exploitée par les Romains jusqu'à l'invasion des Vandales, est la seule connue dans le monde entier.

A côté de ce magnifique produit, nous citerons un marbre vert rubané, un marbre jaune qui ressemble à la brocatelle d'Italie. La province de Constantine exploite le marbre blanc statuaire du Filfila, dont les carrières, connues des Romains, s'étendent à ciel ouvert sur une superficie de deux cent cinquante mille mètres carrés. De l'aveu des statuaires, il peut se comparer aux marbres de Carrare et de Paros, et l'on sait combien sont rares et chers les marbres propres à la statuaire.

V

MINERAIS.

Quoique l'exploration des mines ne remonte pas au delà d'une dizaine d'années, plusieurs gisements métallifères d'une grande importance ont été déjà reconnus. L'or, l'argent, l'arsenic ont été signalés sur plusieurs points; l'antimoine, le manganèse, le nikel, le zinc, le mercure, le cuivre et le fer s'y trouvent en grande abondance.

Onze concessions définitives ont été faites; cinq dans la province d'Alger, six dans la province de Constantine.

Nous citerons les compagnies de Mouzaïa, de Kamimat, Kef-Oum-Teboul et de Gar-Rouban, qui exposent leurs minerais de fer, de cuivre, de plomb, de zinc, d'antimoine et de mercure, et promettent dans un avenir très-rapproché des lingots d'or et d'argent.

En 1851, la France a importé pour 25 millions de fer, pour 15 millions de cuivre, pour plus de 13 millions de plomb; ainsi, sans parler de l'étranger, l'Algérie trouverait pour ses métaux un immense débouché sur le marché français.

La compagnie de l'Alélik a exposé une collection de fers et de fontes aciéreuses, d'outils, d'armes et d'instruments que l'on assure être d'une grande qualité,

tout à fait égale aux plus beaux produits similaires des mines de Dannemora en Suède.

Si des expériences authentiques venaient confirmer les assertions des ingénieurs des mines, des fabricants d'acier et des compagnies de chemins de fer, la France aurait sous la main, le long du littoral de la Méditerranée, des mines que n'épuiseraient pas des siècles d'exploitation, fournissant des aciers aussi bons que les aciers de l'Angleterre.

Parmi les collections des particuliers, nous citerons celle de M. Nicaise, de Dalmatie. C'est à cet intrépide chercheur de mines qu'est due la découverte de cet échantillon d'or natif que M. le maréchal Vaillant a communiqué à l'Académie des sciences, et qui semble annoncer dans l'Atlas des conditions géologiques analogues à celles de l'Australie et de la Californie.

En présence des richesses nombreuses que nous venons d'énumérer, comment expliquer le développement si lent et le succès douteux des sociétés métallurgiques de l'Algérie?

En interdisant aux sociétés l'exploitation de leurs cuivres à l'étranger, bien que la France ni l'Algérie ne possèdent aucune usine pour les traiter, la douane remet tous les ans en question l'existence financière des sociétés, en les livrant aux caprices de la bienveillance administrative.

VI

SUBSTANCES ALIMENTAIRES.

Les substances alimentaires de l'Algérie n'ont pas eu un succès moins grand à l'Exposition; déjà elle peut exporter des quantités assez considérables de blé dur et tendre, de maïs, d'orge, d'avoine et de dattes.

Les produits en pâtes de toutes sortes, faites avec des blés durs d'Afrique, exposés par MM. Bertrand et Cie dans la galerie supérieure de l'annexe, nous ont permis d'apprécier, jusqu'à un certain point, les avantages que l'on peut tirer des céréales de nos possessions africaines.

Nous retrouvons là, de l'autre côté de la Méditerranée, les fruits frais et confits, les oranges et les citrons qui tendent peu à peu à disparaître de la Provence.

Il n'y a pas de pays aussi riche en huiles diverses que l'Algérie. Qu'on en juge par les huiles de graines oléagineuses suivantes : arachide, colza, cameline, coton, lentisque, lin, madia sativa, moutarde, navette, œillette, chenevis, ricin, sésame, tournesol.

Toutes ces huiles ont été exposées. Il y avait même un échantillon de nouvelle huile d'ortie. Les colons se livrent régulièrement aujourd'hui à la culture des graines grasses, qui donnent de bons rapports. La cameline rend 30, le lin 37, la navette 35 pour 100 d'huile; le colza, 35, le sésame 50 pour 100 de son poids en huile.

Mais la meilleure exploitation d'huile, c'est celle du lentistique, dont l'essence abonde en Algérie. Cette huile, nécessaire à l'industrie, remplace l'huile d'olive pour les laines, et l'huile de pied de bœuf pour le graissage des machines.

Quant à l'huile d'olive, c'est une des plus anciennes, et des plus riches productions de l'Algérie.

César nous apprend que l'Afrique fournissait, de son temps, à la métropole, 3 millions de livres d'huile, ce qui équivaut, en réduisant la livre romaine, à sa valeur, à 111,000 kil.

Aujourd'hui l'exportation en huile d'olive dépasse 2,500,000 kil. La production de la dernière année a été évaluée à 11 millions de litres donnés par 20,000 hectares d'oliviers exploitables.

Les colons ont greffé 132,000 pieds d'oliviers, et chaque année les greffes augmentent en notable proportion, car l'Afrique est la patrie de l'olivier. Il croît à l'état spontané de tous côtés, tantôt isolé ou en bouquet, tantôt formant des vergers, tantôt de vastes forêts. Ce seul arbre pourrait enrichir l'Algérie. Il suffit pour cela de faire subir un bon greffage à tous les oliviers sauvages qui couvrent le pays.

Dans la production de l'huile, le cercle de Constantine prime les deux autres provinces. Toutes les tribus kabyles cultivent l'olivier; après la cueillette, elles pressurent les olives sous les pieds ou sous

les pierres; quelques-unes possèdent des vis en bois.

Une école d'oliviers a été fondée à la pépinière centrale. L'administration a donné la mission de greffer les oliviers sauvages à des compagnies militaires; enfin des prix divers, des primes d'encouragement, ont été consacrés aux plantations fournissant les meilleures olives et huiles.

Nous avons remarqué à l'Exposition, parmi les nombreux envois, les bouteilles d'huile d'olive limpide comme l'eau de roche de MM. Gauze, de Mascara; Lavis père, de Constantine; Haloche, d'Alger; celles de M. Gautier d'Aubeterre provenant de la Kabylie. « O croyants! dit un verset du Coran, le vin, les jeux de hasard, les statues et le sort des flèches sont une abomination inventée par Satan. Abstenez-vous et vous serez heureux. »

Dans le pays de la soif, l'Arabe se désaltère en buvant l'eau fraîche et pure de la source, et lui offrir du vin serait lui faire injure.

Jusqu'ici la culture de la vigne n'a pas été assez encouragée en Algérie, quoique ses vins puissent être comparés aux vins de dessert si renommés de l'Espagne.

Les vignes, en partie détruites ou ravagées pendant les premières années de l'occupation, se replantent maintenant dans les trois provinces de l'Algérie, et notamment à Tlemcen, Médéah, Milianah, Mascara. Cette

dernière ville possède les plus beaux vignobles de l'Algérie ; des plants de jeune et vieille vigne couvrent les collines qui l'environnent. La culture reprend sur tous les points avec une grande activité.

Les vins blancs ont été expédiés par MM. Ninet, Auguet, Cuny (de Mascara), Berton (d'Oran), Bréauté (de Médéah); le vins rouges, par MM. Gillot (de Mostaganem), Roux (de Mazagran), Laperlier (de la province d'Alger).

En alcool, l'Algérie expose des eaux-de-vie de canne à sucre, des trois-six de figues de Barbarie, de l'alcool de sorgho à sucre, et MM. Barnaud et Vié, de l'alcool d'asphodèle.

« L'alcool d'asphodèle, dit M. Dumas dans un rapport à M. le ministre de la guerre, est limpide et incolore, son odeur franche est celle de l'alcool même. Mélangé avec deux fois son volume d'eau, il donne un liquide dont l'odeur offre quelque analogie avec celle que l'alcool de vin donne en pareille circonstance. En résumé, l'alcool d'asphodèle est d'une qualité très-marchande, d'un titre élevé, et d'une pureté qui ne laisse rien à désirer. »

Après avoir dépouillé les tubercules d'asphodèle de tous les éléments susceptibles de se transformer en alcool, on trouve dans les résidus un mélange pâteux, fibreux, ligneux, qui contient en abondance les éléments d'une pâte cotonneuse de la nature de celles

que l'on emploie pour la fabrication du papier, cartons ou pâtes de moulage.

Avec une matière première qui ne coûte rien, on doit évidemment obtenir des résultats extrêmement avantageux au point de vue de l'économie.

Par son double produit, alcool et papier, l'asphodèle est appelée, selon nous, à prendre une place importante parmi les plantes industrielles.

En Algérie, on extrait de l'alcool de la pulpe sucrée des caroubas, et les indigènes du Sahara s'enivrent avec l'eau-de-vie de dattes.

La fabrication des liqueurs, en grande activité dans la colonie, s'exerce sur l'absinthe, les anis et la baie d'arbousier dont M. Brocard (de Koléah) tire une liqueur qu'il appelle Oued-Allah, ruisseau de Dieu.

Enfin, dans ce pays, d'une fertilité vraiment prodigieuse, on a essayé la culture des denrées coloniales, de la canne à sucre, du thé, du café, dont les produits ont dépassé toutes les espérances.

VII

INDUSTRIE ARABE.

Vêtements. — Bijouteries. — Sparteries. — Selleries. — Chaussures. — Armes.

Les vitrines de l'Exposition consacrées aux produits de l'industrie arabe rappelaient ces vastes bazars de l'Orient, dans lesquels tout se trouve entassé, mêlé,

accroché pêle-mêle, à profusion et dans un désordre du plus charmant effet.

Dans les magasins de Paris, chaque chose est à la place qui lui est assignée; chaque objet, chiffré, numéroté, étiqueté, rangé dans un ordre symétrique qui permet au visiteur de tout voir, de tout embrasser d'un coup d'œil : vous passerez des heures et des jours devant l'étalage d'un bazar d'Orient, et, au dernier moment, vous serez surpris de découvrir une foule d'objets qui vous avaient échappé.

L'œil s'égare dans ce fouillis éclatant de soies rayées, de broderies, d'étoffes, de bijoux et de pierreries. Quelle fantaisie d'ornementation, quelle profusion d'arabesques courant sur les burnous, sur les selles, sur les cafetans! Chaque pièce d'étoffe, chaque partie du vêtement disparaît sous les réseaux capricieux des fils de soie et d'or, comme ces contes des *Mille et une Nuits* dont on oublie le sujet en écoutant les détails.

Madame Luce nous a envoyé plusieurs costumes complets de Mauresques d'Alger, des chemises de gaze à manches brodées, pantalons flottants de mousseline transparente, gilets à épaulettes pailletées, robes en velours rouge lamées d'or; des écharpes, des bandelettes cannetillées d'argent et brodées de fleurs aux couleurs éclatantes, des coiffes en soie rayée, des calottes brodées d'argent, tortillées de perles et de corail, des voiles en crêpe, des haïks laine et soie, et des sou-

liers de velours à paillons d'or, sans talons; chaussures de harem, rendant la démarche impossible, mais donnant aux mouvements du corps cette paresse voluptueuse, cette nonchalance qui rend les Mauresques si séduisantes.

A côté de ces objets de toilette, nous trouvons des sachets de velours brodés en fils d'or, des bracelets ciselés et émaillés, des éventails de plumes d'autruche, d'élégants fourneaux de pipe à fumer le hachich, des chapelets en pastilles d'ambre, en pâte de feuilles de roses, des amulettes et des talismans historiés, des bagues, des anneaux de pied, des colliers de perles, des sachets d'odeur, des boucles d'oreilles or et corail, des agrafes pour les haïks des femmes, des porte-musc à glands de soie coraillés, des portefeuilles en maroquin doublé de velours bleu, des coussins brodés en argent sur fond de drap rouge, des œufs d'autruche coloriés et emprisonnés dans des résilles de soie à glands d'or.

Et parmi ces mille objets si variés de formes et de couleurs, des tapis, des instruments de musique, des yatagans, des pistolets et de longs fusils incrustés de nacre et d'argent.

Ce sont les femmes du Sahara qui, accroupies du matin au soir devant un métier formé grossièrement par des roseaux de coléah entrelacés, fabriquent les tapis, tissent les burnous et font courir sur les cafetans les dessins capricieux des broderies.

Les nègres ont signalé leur adresse dans les ouvrages de vannerie. Leurs nattes, paniers, corbeilles, mannes, de toutes formes, à fermeture hermétique, ornés de houppes en laine jaune et de petites lanières de drap écarlate, sont admirablement tressés et d'une solidité à toute épreuve. N'oublions pas les chapeaux parasols de paille coloriée à haute forme cylindrique et à larges rebords, rehaussés de plumes d'autruche, qui servent de coiffure aux chefs du désert.

L'exposition de la sellerie indigène est fort belle. Rien n'étonne le regard du visiteur comme ces selles à montants, à hauts rebords, entre lesquels le dos et l'abdomen de l'Arabe sont emboîtés, ces larges étriers argentés et coraillés, ces terribles éperons, longs morceaux de fer à la pointe aiguisée, tout ce harnachement somptueux et sauvage à la fois.

Ismaïl-ben-Mustapha-Khodja, d'Alger, a envoyé une riche selle en velours rouge à large bordure d'argent. Cette selle est bien coupée et d'une jolie cambrure. Mais le prix de l'élégance revient incontestablement à Ahmed-Habib, qui a exposé une selle recouverte en velours bleu brodé de fils d'or et de soie orange. Les têtières, les brides, les sangles du poitrail sont en velours rouge étoilé de rosaces or et argent; les dessins de quelques lanières pastichent la peau bigarrée du serpent.

Mohammed-ben-Kroura, caïd de Mascara, a exposé

une selle très-belle et très-simple en maroquin rouge rehaussée de broderies d'or.

Abd-el-Kader, de Tlemcen, a envoyé des cartouchières en maroquin rouge enjolivé de gaufrures, piqûres en soie et broderies en or sur velours noir; des djebira, gibecières de cavalier, brodées en argent fin, semées de paillettes et fermées avec des glands de corail; des chkara, sacs à tabac en drap noir, moucheté de cannetilles.

Terminons par les chaussures arabes, dont les provinces d'Oran, de Mascara et de Tlemcen nous ont envoyé une collection complète, depuis les belgha, savates jaunes du Maroc, les guergues, les temagues, bottes du cavalier arabe, en filali orné de gaufrures et de lacets d'argent sur la couture, recouverte d'une bande de cuir extérieure découpée en cœur; les sabbet, souliers à pointes recourbées doublées de soie cramoisie, couverts en velours pourpre brodé en or fin, et rehaussés de paillons, les sandales d'Alfa, jusqu'aux chaussures en peau de bœuf, dont se servent les tribus nomades du désert.

Les Kabyles sont les armuriers et les forgerons de l'Algérie. On recherche leurs sabres (flissa) et leurs fusils. L'industrieuse tribu des Beni-Abbès (province de Constantine) a envoyé à l'Exposition plusieurs platines de pistolet et de fusil fort bien forgées, des poudrières sculptées en bois d'olivier, des yatagans,

des flissa à poignée d'argent ciselé, des fusils au long canon cerclé de lames d'argent, aux batteries à rouet dorées, à la petite crosse d'ivoire ou de thuya incrustée de coraux ; des fourreaux en velours brodé de fils d'or.

M. Polidor avait, dans l'annexe, une très-belle exposition de lames de sabre et d'épée, façon de Tolède, souples comme le jonc, estampées avec le nikel ou le platine ; des couteaux de chasse, rasoirs, canifs, en acier ordinaire, et damas d'Algérie.

Il n'est pas permis de comparer l'industrie arabe à l'industrie européenne. Au moyen âge, les Arabes fouillaient les merveilleuses sculptures de l'Alhambra, couvraient le monde de leurs richesses industrielles, et nous enseignaient l'art de préparer les cuirs, de tisser les étoffes de laine et de soie, de tremper, de fondre et de ciseler les épées et les armures ; mais l'Arabe est resté stationnaire, pendant que l'Europe marche chaque jour de progrès en progrès, et s'enrichit des découvertes de la science.

La société arabe, comme l'industrie, est demeurée à l'état patriarcal. Comme ses ancêtres, le maître de chaque tente sème son blé, conduit ses moutons au pâturage, pendant que sa femme tisse les vêtements de la famille.

Les Arabes n'ont pas d'école d'arts et métiers ; les ouvriers orfévres, selliers, cordonniers, tailleurs, travaillent comme il y a cinq siècles, au grand air, ou

accroupis sur le seuil de leur gourbi. Il y a bien des corporations en Algérie, mais les ouvriers venus du fond du désert ou de la Kabylie désertent Alger, Oran ou Constantine, dès qu'ils ont amassé la somme nécessaire à l'achat d'un gourbi, d'un fusil, d'une femme et d'un cheval. Les progrès acquis meurent avec eux, et jamais, comme en Europe, les enfants ne continuent l'industrie de leur père.

L'occupation de l'Algérie par la France introduira nécessairement l'industrie européenne parmi les Arabes, et répandra jusqu'au fond des déserts les bienfaits de la science et de la civilisation.

Si l'on veut bien réfléchir que les tentatives sérieuses de colonisation ne remontent pas au delà de quinze ans, on a quelque droit de se montrer surpris des résultats obtenus. Nous le croyons fermement, l'Algérie sera un jour pour la France ce qu'ont été les Indes pour l'Angleterre, une source inépuisable de revenus. La fertilité de son sol lui permettra de venir en aide à l'Europe, menacée tous les ans par la famine, et de nous fournir de blé, d'huile, que la Provence ne produit plus; de vin, qui ne se boit plus qu'à l'état

d'eau rougie ; de soie, de laine, de viande de boucherie ; enfin de tout ce que la France ne fournit plus en quantité suffisante et proportionnelle à l'accroissement de sa population.

Mais, pour cela, il y a des sacrifices à faire, des travaux à exécuter, des marais à dessécher, des plaines immenses à défricher, des routes à tracer, des lignes télégraphiques et des chemins de fer à établir... et je ne vois pas, après tout, pourquoi on ferait pour l'Algérie ce qu'on n'a pu faire encore pour la Sologne, les Landes, la Corse et la Bretagne.

Pour défricher, pour coloniser, il faut des capitaux et des bras ; et, depuis quelques années, capitaux et bras émigrent vers l'Amérique.

Et même, en admettant le concours des bras et des capitaux, il y aurait encore, si l'on en croit les plaintes des colons, bien des abus à détruire, bien des réformes à faire dans les conditions économiques et administratives de la colonie.

Croirait-on, par exemple, qu'au point de vue industriel, mieux vaut être, en Algérie, Maure, juif, Arabe, Kabyle, et même nègre, que Français.

Pourquoi ? — C'est que les indigènes de toute race, de tout culte, de toute couleur, jouissent seuls de la pleine liberté du débouché, y compris le débouché français, et que les Européens en sont privés pour la presque totalité de leurs produits ouvrés.

En agriculture, même injustice, même privilége, même inégalité.

Aux tribus, les vastes espaces libres, les terres, sans conditions.

Aux Européens, les concessions *gratuites*, à la condition de dépenser au moins quatre ou cinq cents francs par hectare. Et puis, la propriété, en Algérie, n'offre pas les garanties consacrées par le Code civil de la France. Quels que soient les termes et les formules des arrêtés, les concessions ne sont jamais que provisoires ; de sorte que, si les conditions n'ont pas été ponctuellement remplies dans un délai fatal de trois ou cinq années, le préfet ou le général, le ministre ou le gouverneur, peuvent, à leur gré, déposséder le concessionnaire, qui déjà, peut-être, aura éprouvé des sinistres, des pertes d'argent, ou des maladies.

De cet état précaire résulte l'absence de tout crédit immobilier, de toute valeur commerciale des biens ruraux. Et encore, à quel prix s'obtiennent ces concessions ! combien de pétitions, de courses, de visites et de démarches auprès des agents de l'autorité !

Et ces terrains, où sont-ils situés, quelle est leur qualité, quels sont les débouchés, les moyens de communication ? Où demander des renseignements ? A qui faut-il s'adresser ? Pas un bureau à Paris, ou dans toute l'Algérie, où l'heureux concessionnaire puisse con-

naître le tableau des terres à concéder, et choisir l'emplacement qui lui convient.

Heureux encore, si, dans cette longue attente, qui dure toujours des mois, et souvent des années; dans ces nombreux voyages de ville en ville, de bureau en bureau, le solliciteur n'a pas épuisé toutes ses ressources, quand vient enfin le décret de concession.

En Amérique, les bureaux sont d'un accès plus facile, les administrations moins paperassières; aussi chaque année, cent mille colons quittent l'Europe pour la liberté du nouveau monde.

CANADA. — AUSTRALIE. — CEYLAN. — MARTINIQUE. — GUADELOUPE. — ILE DE LA RÉUNION.

Une des parties de l'Exposition les plus curieuses à étudier pour des yeux européens était peut-être la première moitié de la grande annexe du bord de l'eau, consacrée aux produits des contrées équatoriales.

Le Canada avait groupé toutes ses productions dans un trophée colossal de l'effet le plus pittoresque.

A la base, des barriques de denrées alimentaires, riz, céréales, viandes et poissons conservés, supportant des billots de bois de construction, chêne, cèdre, orme, noyer noir, érable piqué et rubané, pour l'ébénisterie; tamarac, pour les constructions navales; tilleul et bois blanc, pour la carrosserie, auxquels étaient accrochés les outils de l'agriculteur et du bûcheron, et, au sommet, le dernier, peut-être, de la race des castors.

Le Canada se divise en deux provinces, d'une physionomie très-distincte. Le haut Canada est occupé par les Anglais; le bas Canada, qui nous appartenait il y a un siècle, a conservé les lois et les mœurs françaises.

Dans le chiffre des exportations en 1853, les bois du Canada figuraient pour une somme de 47 millions, la moitié des exportations totales.

Les céréales sont encore une branche importante d'exportation.

Avec une population de 2 millions d'habitants, le Canada produit des céréales en quantité suffisante pour une exportation annuelle de 40 millions de francs, ce qui représente au moins 3 millions d'hectolitres.

Grâce au régime libéral inauguré en Angleterre depuis quelques années, l'exportation canadienne peut se diriger sur tel marché du globe qui lui convient le mieux. Pourquoi donc ne verrions-nous pas débarquer au Havre des blés canadiens, en concurrence avec les farines des États-Unis?

Parmi les fourrures, nous citerons celles du renard noir et argenté, dont une peau seule se vend quelquefois jusqu'à six cents francs; celles de loutre, de castor et de vison, qui sont recherchées sur tous les marchés du globe.

Les richesses minérales du Canada consistent principalement en fer et en cuivre. Des gisements de cuivre natif ont été découverts récemment près du lac Supérieur, et une société s'est déjà formée à Paris pour en commencer l'exploitation.

Les machines agricoles et les divers articles de la carrosserie canadienne étaient d'une perfection qui pouvait soutenir la comparaison même avec les produits similaires de l'Angleterre.

Jusqu'ici, les produits du Canada ont été presque

exclusivement accaparés par les marchés de la Grande-Bretagne et des États-Unis d'Amérique. La plupart trouveraient en France, croyons-nous, un placement très-avantageux.

MEXIQUE.

Le Mexique, qui nous rappelle la patrie de Montezuma, les Incas, ces héros en maillots couleur saumon, panachés de toques de plumes multicolores, Fernand Cortès et ses dignes compagnons, — est aujourd'hui transformé en une république de huit millions d'habitants disséminés sur une étendue de cent seize mille lieues carrées.

Située entre les 15° et 31° degrés de latitude septentrionale, la république Mexicaine se trouve dans les conditions les plus favorables à la production : les produits agricoles et industriels les plus variés peuvent trouver place, se développer et grandir sous la zone privilégiée de dix-sept degrés de longitude, qui s'étend du golfe du Mexique et de la mer des Antilles jusqu'à l'océan Pacifique et le golfe de Cortès.

La collection très-incomplète des minéraux mexicains ne représentait pas convenablement un pays dont les mines d'or et d'argent sont renommées dans le monde entier.

Nous avons seulement remarqué de beaux cristaux

d'argent sulfuré, de riches échantillons d'argent natif, de cuivres carbonatés, de bons fers oligistes et œolithiques, de cinabre (sulfure de mercure), de soufre terreux, etc., négligemment choisis; de houille, d'anthracite et de lignite.

Comme espèce rare, nous mentionnerons les petits cristaux de chaux sulfatée, avec de l'argent natif dans l'intérieur; cet échantillon provient des mines de Guanajato.

Les documents publiés par le gouvernement mexicain annoncent, dans une période de dix-huit mois des années 1848 et 1849, une production minière d'or et d'argent de plus de cent quatre-vingt-dix millions de francs.

Nous citerons, parmi les produits végétaux du Mexique, des huiles, des gommes, des résines, une grande variété de haricots et de maïs, qui forme en grande partie la base de la nourriture des races indiennes; le blé, le riz, le cacao, la vanille aromatique, le café, le tabac, le sucre, le coton. On trouvait encore quelques échantillons de laine, de lin et de soie d'assez belles qualités.

Les armoires de l'exposition mexicaine renfermaient des toiles communes, des étoffes de laine grossières, des soieries à l'usage du pays, et très-peu de tissus de lin.

Ce qui frappait principalement en comparant les res-

sources naturelles aux produits de l'industrie, c'est la grande disproportion entre ces deux éléments, disproportion confirmée par les documents officiels. Ainsi la valeur des produits du sol a été estimée, il y a peu d'années, à deux cent millions de piastres, ou plus d'un milliard de francs; celle de la production industrielle a été calculée seulement à cent millions de francs.

Ah! si le Mexique était une colonie anglaise!...

CEYLAN.

Ceylan, c'est l'Inde en miniature, la patrie du soleil et de la paresse heureuse et tranquille; son exposition, disséminée sur les deux côtés de la galerie supérieure de l'annexe, se composait presque exclusivement de dents d'éléphants, de peaux de tigres, de squelettes d'animaux et de poissons, de gommes, d'huiles de ricin, de laines, de soies, de tabac, de parfums et de grandes nattes tissées d'aloès et de plantain, sur lesquelles l'Indien aime à se sentir griller sous son ciel de feu.

AUSTRALIE.

Il ne faut chercher dans l'Australie ni le pittoresque ni l'imprévu du caprice et de la fantaisie.

Cette colonie, dirigée par le génie industriel et entreprenant des Anglais, nous paraît appelée à prendre prochainement une place importante parmi les nations civilisées.

L'or et la laine forment les principales richesses de l'Australie; chaque mois, plusieurs navires apportent à Londres des millions de lingots et de poudre d'or. L'Angleterre achète en Saxe et en France les plus beaux béliers mérinos, les exporte en Australie et en tire des toisons d'une longueur et d'une finesse incomparables. La colonie produit de la houille, des minerais de cuivre et d'étain, des fourrures, des peaux, des denrées alimentaires, du maïs, du riz et des céréales, qui ont été jugées les plus belles à l'exposition de 1851.

Le sol de Sidney est tellement fertile, que sur plusieurs milliers d'ares cultivés en blé, on a pu récolter dix-huit boisseaux par are, sans que le sol eût reçu aucun engrais, sans même qu'on se fût préoccupé d'un système régulier d'assolement.

La collection de ses bois, quoique beaucoup moins riche que celle de l'Algérie, pourra produire cependant des richesses considérables pour l'exportation.

Maintenant descendrons-nous dans l'examen patient et minutieux des diverses productions des contrées équatoriales? parlerons-nous des babioles des sauvages, de l'arc gigantesque des Indiens, des longues flèches de roseau, armées d'une pointe de fer empoi-

sonnée de *curare*; de ces sarbacanes, dont la flèche frappe aussi sûrement que la balle de nos meilleures carabines; des casse-têtes, de coiffures et d'ornements étranges, de peaux de serpents, de modèles de huttes ou d'embarcations, de hamacs enguirlandés de plumes aux couleurs éclatantes?

Tout cela peut trouver place dans les récits des voyageurs, mais ne mérite d'être mentionné dans une revue industrielle que comme le point de départ du génie humain dans l'enfantement de tous ces chefs-d'œuvre que nous avons pu admirer dans le palais de l'Exposition.

Faut-il citer les mines d'or et d'argent et les pierres précieuses que charrient ses fleuves immenses? Des montagnes dont ils baignent la base, on tire, ou plutôt on pourrait tirer le fer, le cuivre, le charbon de terre, le mercure, le zinc ou l'étain. Les forêts qu'ils traversent peuvent fournir les plantes médicinales les plus rares, des aromates, des gommes, des résines de toute espèce, des bois de nuances variées à l'infini, le sucre, le café, le tabac, la canelle, le coton, le cacao, le tamarin, l'indigo et le caoutchouc.

CAOUTCHOUC.

Le caoutchouc et ses nombreuses applications occupaient une large place à l'Exposition, et l'on a pu s'y

former une idée exacte de l'immense parti que les arts et l'industrie tirent de cette précieuse substance végétale que nous fournissent la Guyane, le Brésil, l'Amérique centrale, l'archipel Indien, l'Amérique méridionale, Madagascar, la Californie, Java, Valparaiso, le Gabon, Carthagènes, Buenos-Ayres, Assam, et qu'ils nous envoient dans des proportions qui augmentent chaque jour.

L'importation du caoutchouc en France était, en 1846, de 132,000 kilogrammes à 3 francs le kilog.; en 1852, de 362,700 kilog. à 3 fr. le kilog.; en 1854, de 870,000 kilog., de 6 à 9 fr. le kilog.

Le caoutchouc se tire de plusieurs grands arbres de la famille des figuiers, des euphorbes et des orties. Le suc laiteux du *jatropha elastica* en contient environ 30 pour 100 du poids du liquide à l'état d'émulsion. Cet arbre, qui produit les meilleures sortes commerciales, se trouve principalement dans la Guyane, le Brésil et dans une grande partie de l'Amérique centrale.

Plusieurs espèces de *ficus*, l'*urceola elastica*, plante grimpante qui atteint des proportions gigantesques dans l'archipel Indien, le *collophora utilis* et le *cameraria latifolia* de l'Amérique méridionale, le *vaheae gummifera* de Madagascar, l'arbre à vaches, etc., fournissent encore du caoutchouc dans des proportions plus ou moins fortes. Un seul pied d'*urceola elastica*

peut en donner, dit-on, 25 kilogrammes par an. Aujourd'hui l'Amérique, l'Asie et l'Afrique concourent à livrer au commerce cette matière première, qu'on peut espérer de compter un jour au nombre des richesses de notre colonie algérienne. Le *ficus elastica*, qui produit la plus grande quantité de cette substance a été introduit à la pépinière centrale d'Alger, au Hamma, et il donne la plus belle espérance.

Le mode d'extraction est des plus simples.

Pour se procurer le caoutchouc, les Indiens pratiquent sur l'écorce de ces arbres de profondes incisions depuis la racine jusqu'aux branches les plus élevées et reçoivent le suc laiteux qui en découle dans des calebasses, dans de grandes feuilles roulées en cornet ou sur des moules en terre séchée, qui ont généralement la forme de petites gourdes. Dans certains pays, on se contente de creuser au pied des arbres incisés des trous pour recevoir la gomme laiteuse.

Ce fut la Condamine, de l'Institut de France, qui, le premier, en 1735, donna une description scientifique de cette substance, découverte à Cayenne par un nommé Fresneau.

Les premières applications qui en furent faites en Europe consistèrent dans des ligatures extensibles, des espèces de ressorts, des tubes obtenus au moyen de lanières découpées, tournées en hélice et pressées sur un tube de verre. On réussit ensuite à le découper en

fils propres à façonner différents objets usuels et des tissus grossiers. Puis vinrent les manteaux *mackintosh* (ainsi appelés du nom de celui qui perfectionna la fabrication des doubles tissus fins rendus imperméables par une couche de pâte de caoutchouc interposée), et les ingénieux procédés de MM. Rattier et Guibal, Hayward, Goodyear, Parkes, Péroncel, Fritz-Solier, Gérard, etc. MM. Rattier, et Guibal utilisèrent les premiers la propriété que possède le caoutchouc de durcir sous l'influence du froid, pour filer et tisser cette matière préalablement étendue, et pour en confectionner des lacets qui, une fois échauffés, se contractent et reprennent leur élasticité première.

Signalons rapidement les principales opérations auxquelles donne lieu le caoutchouc brut dans les fabriques.

Lorsqu'il se présente sous la forme de poires creuses, on le découpe en disques que l'on fixe ensuite sur un axe. Des ciseaux mécaniques, consistant dans deux lames circulaires, entament chaque disque et le débitent en spirale, formant un fil plus ou moins fin que l'on enroule sur un dévidoir. Un filet d'eau froide empêche l'adhérence et l'échauffement de la matière.

D'autres fois, les poires creuses, coupées en deux après avoir été bien nettoyées dans l'eau tiède, puis séchées et chauffées dans une étuve, sont mises en paquet. Ce paquet, préalablement échauffé, est trituré

dans un appareil spécial appelé *loup*; il s'échauffe dans toutes ses parties, qui s'étirent et acquièrent entre elles la plus grande cohésion.

S'agit-il de transformer les rouleaux que l'on a ainsi obtenus en pains ou en blocs, on les échauffe dans une étuve; puis on en place trois ou quatre en contact sur la plate-forme d'une presse hydraulique, et on les soumet à une forte pression durant six ou huit jours. Les rouleaux s'aplatissent et, se soudant les uns aux autres, ne constituent plus qu'une seule masse sous la forme d'une table épaisse.

On prépare de même plusieurs tables qu'on réunit en blocs en les soumettant à l'action énergique et prolongée d'une presse hydraulique. Ces blocs se débitent ensuite, aussi facilement que du bois, en feuilles plus ou moins épaisses, au moyen d'un couteau mécanique dont la lame est animée d'un mouvement très-rapide de va et vient.

Rien de plus facile que de réunir ces feuilles les unes aux autres, de les transformer en tubes, en vases ou autres objets creux de toutes formes, en mettant à profit la propriété que possède le caoutchouc d'adhérer avec lui-même dans ses parties récemment coupées et soumises à une légère pression.

Le plus souvent, après avoir fait tremper dans l'eau tiède le caoutchouc lavé et découpé en morceaux peu épais, on le fait passer dans cet état entre deux cylin-

dres lamineurs animés de vitesses différentes, qui l'aplatissent et l'étirent. On se procure ainsi des feuilles de caoutchouc minces, molles, fortement adhésives, qui servent à la confection de vêtements imperméables très-solides et exempts de l'odeur forte des dissolvants, puisque ceux-ci n'entrent point dans la préparation.

Débité à la râpe mécanique, le caoutchouc se change en une pulpe molle, très-gluante, qui, soumise, dans des moules en fonte, à une forte pression, produit des balles pleines d'une sphéricité parfaite.

A l'aide de poires creuses macérées dans l'éther, on obtient, par l'insufflation, des ballons de toutes dimensions.

On fait encore avec le caoutchouc normal des pâtes plus ou moins fluides destinées à faire des raccords entre des feuilles de caoutchouc, à enduire et rendre imperméables des tissus, au collage des bois d'ébénisterie et des instruments de musique, aux reliures de livres, etc., etc. Un centième de caoutchouc dissous ajouté à l'huile de colza rend celle-ci très-propre à lubrifier les pièces de frottement des machines.

Enfin le caoutchouc et la chaux éteinte, mélangés en proportions égales, donnent un mastic qui reste toujours souple, d'un grand usage dans les laboratoires pour boucher hermétiquement toutes sortes de vases.

Le caoutchouc naturel ou normal ne laissait pas que d'avoir de graves et nombreux inconvénients. Il s'a-

mollissait excessivement à une température de 30 à 45 degrés et perdait toute son élasticité à zéro et au-dessous. De sorte que les qualités si utiles, si précieuses de cette substance, singulièrement réduites en été et en hiver, devenaient à peu près nulles sous les climats trop chauds ou trop froids.

Un bain de soufre a fait disparaître ces inconvénients de la manière la plus heureuse. L'immixtion d'un cinquième de fleur de soufre à la température de 150 degrés et une pincée de magnésie en poudre suffisent à donner à cette substance primitivement coulante et essentiellement molle, la rigidité du marbre et le poli de l'ivoire ou de l'écaille.

C'est ce qu'on appelle la *vulcanisation*.

C'est à M. Goodyear, de New-York, que l'on doit la sulfuration perfectionnée du caoutchouc, qui, ainsi traité, perd toute mauvaise odeur, et reste insensible aux variations de la température.

Les applications variées que tout le monde a pu apprécier à l'Exposition permettent de présager un grand avenir à cette industrie naissante.

La mécanique tire le plus grand parti du caoutchouc; il lui fournit les ressorts les plus souples, les plus délicats dans la fabrication des pianos, les plus énergiques dans la construction des waggons; accumulateur pour soulever des poids, pour lancer des projectiles, le caoutchouc produit des clapets pour ma-

chines à vapeur, des rouleaux d'encrage et de couleurs pour impressions typographiques, lithographiques, et pour les toiles peintes ; des ressorts de serrures, de sonnettes et pour portes battantes. Avec le caoutchouc on fabrique des soupapes et des obstructeurs et des pompes sans piston ni soupapes.

Le caoutchouc se prête avec docilité aux exigences tyranniques du corset ; il détrône la crinoline, et donne aux jupons une ampleur inquiétante pour la circulation publique : — dans la moitié des rues de Paris, deux femmes ne pourraient passer de front sans se presser.

Le costume actuel des hommes manque assez généralement de grâce ; mais, empaqueté dans un fourreau de caoutchouc, l'homme a l'air d'un colis échappé d'un bureau de messagerie.

Avec le caoutchouc, on fabrique des meubles, des statuettes, des bustes, des médaillons ; la tentation se présente sous toutes les formes ; — bijoux montés de perles fines, — tabletterie élégante, — pendules ornementées, — candélabres, — objets de table, — couteaux à manches richement sculptés, — crosses de fusils ornées de dessins en relief, — instruments de musique, flûtes, clarinettes ; — les objets les plus usuels, peignes ordinaires et à tisser, bobines, navettes, — jouets d'enfants, — cannes, cravaches, — articles de pêche, lignes et filets ; — de chasse, de-

puis la casquette, la chaussure, le manteau, la carnassière, la poudrière, la gourde, tout, jusqu'à la monture du fusil, est en caoutchouc.

M. Goodyear a exposé des planches de caoutchouc destinées à remplacer le cuivre pour le doublage des navires.

Le service militaire trouve dans le caoutchouc des tentes imperméables et des pontons d'une confection très-soignée.

Tout le monde a pu voir les bateaux de sauvetage en caoutchouc, dans lesquels les naufragés pourront flotter sans crainte comme une bouée sur la mer.

Nous terminerons cette longue nomenclature par les tissus imperméables qui forment une des branches les plus importantes jusqu'ici de caoutchouc manufacturé; nous citerons en première ligne les pardessus imperméables de couleurs très-variées exposés par M. Wansbrough.

La Belgique offrait à 8 fr. les manteaux imperméables qui se vendent 20 fr. à Paris.

Les divers produits exposés par MM. Guibal et Rattier ont justifié la réputation qu'ils se sont faite.

PROMENADE SOUS L'ÉQUATEUR.

Il me semble bien difficile de marier ensemble la poésie et l'industrie.

Cependant, au dire de tous les voyageurs, ces contrées sont si belles, le ciel est si pur, les fleurs si éclatantes et si embaumées, la végétation si luxuriante, qu'on se sent malgré soi des velléités de voyager. On se promet de ne pas mourir sans les avoir vues...

C'est un désir que nous pouvons satisfaire sans fatigue, sans risques, sans perte de temps ou d'argent... Nous voulons même vous éviter les ennuis de la traversée.

Le matelot placé en vigie a crié : Terre !

Le navire est entré dans le port.

Dans quelque colonie que nous abordions, le paysage est à peu près le même.

Sur une hauteur, dans le lointain, le fort et la caserne se détachent d'un massif de mangliers, de cocotiers et de palmiers au tronc svelte et au feuillage élégant.

De petites maisons en bois peintes de couleurs éclatantes sont jetées çà et là ; des galeries, toujours fermées par des jalousies vertes, préservent de la chaleur sans nuire à la circulation de l'air.

De loin en loin de petites cases entourées de haies de bambous, d'acacias, de troënes à fleurs bleues et de campêches aux grappes jaunes et parfumées. Les liserons empennés, jaunes ou blancs, l'ongre, avec ses grandes fleurs panachées, rampent, s'enlacent, s'attachent par des vrilles et forment un immense fouillis où

éclate dans toute sa splendeur le luxe de la végétation des tropiques.

A peine aurons-nous mis pied à terre que nous serons entourés d'une foule de nègres, négresses et négrillons de toutes couleurs : les uns d'un noir bleu, d'autres d'un jaune citron ; ceux-ci rouges avec des reflets cuivrés, ceux-là vert-pomme. Tous lèvent les bras au ciel, gambadent et poussent des cris de joie quand un navire paraît en rade.

Le menu peuple est radicalement nu.

L'aristocratie noire porte, en guise de chemises, des vestes de coton blanc à raies bleues, percées au coude. Les élégants se nouent autour des reins une écharpe en coton, large comme la main, qu'ils laissent tomber jusqu'à terre.

Les vieilles négresses sont horribles à voir. Moins l'écharpe et la veste, leur costume est le même que celui des nègres.

Les jeunes négresses ont une grâce sauvage. Leurs mouvements, leurs pas et leur démarche annoncent une vigueur de muscles et une souplesse mal dissimulée sous une affectation de paresse indolente.

Dans toutes les colonies françaises, le costume des jeunes négresses est d'une coquetterie charmante. Les plus élégantes portent le madras jaune et rouge légèrement penché sur l'oreille; les plus riches ont des bra-

celets, et au cou des chaînes d'or, des colliers de corail et de grenat.

Les jours de fête, on les voit avec de blanches chemisettes de percale très-courtes, mais empesées et plissées sur la poitrine et sur les manches.

Le camisard à larges raies de couleurs éclatantes s'enroule autour de la taille, qu'il dessine vigoureusement, et tombe jusqu'à la cheville.

Des groupes de noirs entourent les voyageurs, les suivent pas à pas, en offrant des calebasses de mangues, de sapotilles et de bacôves; mais, après les avoir goûtés, on rejette promptement tous ces fruits en se rappelant les pêches, les poires et les abricots de France.

Mais le beau pays! quel coup d'œil ravissant!
Engourdie vers les pôles, la végétation éclate sous l'équateur avec un luxe prodigieux et une fécondité incroyable. Des savanes immenses, plus belles et plus riches que nos plus beaux prés de France, sont sillonnées de grands fleuves et de larges rivières au cours limpide ou accidenté de cascades. Le blanc nénufar aux étamines d'or et le lothos bleuâtre sommeille sur les eaux.

Comment peindre ces paysages aux horizons grandioses, ces fleuves qui serpentent majestueusement au milieu de forêts que la hache n'a jamais atteintes, dont les palmiers, les manguiers, les bananiers, les grena-

dilles, les lauriers, les myrtes, les begonias, les mélastomes, les engenias, les vanilles, les fougères arborescentes, et mille autres végétaux, la plupart encore inconnus, forment la parure éternellement verte? L'air est toujours tiède et parfumé, l'été éternel, et, sur les arbres en fleur, le bouton s'épanouit à côté des fruits dorés par le soleil.

Le long de la mer, les côtes sont couvertes de mangliers toujours verts, de buissons de curidas et de palétuviers aux fleurs pendantes.

Çà et là, des îles semées de bouquets de palmiers, de bananiers et de cocotiers chargés de fleurs et de fruits, et entourées de haies vives, de broussailles de troènes, de bambous et de campêches, emmêlées par les sarments capricieux des liserons, des lianes, des toutelles et des bignonnes aux grandes fleurs rouges.

Sur les rochers, des groupes d'euphorbes et de grands cactus rouges ; le polypode laisse pendre ses longues feuilles découpées en dents de scie au pied d'un tendre à caillou, dont le léger feuillage tremble comme les feuilles de la sensitive.

Sur l'eau, dans les prés, sur les arbres et dans les buissons, ce sont à la fois des fruits mûrs d'un goût délicieux, de frais boutons, des fleurs éclatantes, que viennent becqueter, en voletant, les colibris, les oiseaux-mouches et les sucriers. La vanille, le musca-

dier et le laurier qui donne la cannelle parfument l'air des plus douces senteurs.

Puis, quand on s'approche des forêts vierges, le paysage se dresse dans toute sa majesté.

« Du sein des massifs embaumés on voit, dit Chateaubriand, les superbes magnoliers élever avec fierté leurs cônes immobiles. Surmonté de ses roses blanches, cet arbre majestueux domine toute la forêt et n'a de rival que le palmier, qui balance légèrement auprès de lui ses éventails de verdure. »

Dans ces forêts, le naturaliste admire les arbres les plus rares, et l'industriel trouve les essences les plus précieuses : pour l'ébénisterie, l'acajou, le bois de féroles et le bois d'amaranthe, l'ébénier et le bois de fer, qui rivalisent avec les bois les plus recherchés de l'ancien monde ; le carougier, qui donne la gomme copale; le hayawa et l'alou, qui fournissent une résine odorante, et parmi les bois de construction, le gayac, le bois rouge et le cèdre noir.

L'angre, avec ses grandes fleurs panachées, les nauchées et les grenadilles bleues, toutes les variétés de lianes et de liserons enroulent leurs torsades vertes autour des arbres et laissent pendre aux branches leurs gracieux festons.

Ces lianes, souvent aussi grosses que le corps d'un homme, se tordent en spirales autour des plus grands arbres et dressent leurs têtes fleuries au-dessus des

plus hautes branches. Plus loin, trois ou quatre lianes tortillées comme les cordons d'un câble lient ensemble des branches et des arbres, descendent à terre, prennent racine, s'élancent en jets parallèles, en lignes droites, obliques, horizontales, perpendiculaires, et forment ce que les voyageurs appellent une forêt entrelacée.

Souvent un arbre de plus de cent pieds de haut, déraciné par un ouragan, est arrêté dans sa chute et s'étend penché sur un vaste réseau de lianes tendues comme les haubans qui soutiennent les mâts d'un vaisseau.

Les longues branches du bambou tombent à terre avec la grâce du saule et semblent s'incliner devant l'orgueilleuse majesté des palmiers, dont les cimes touffues ombragent au loin les massifs de neems, de papayers, de magnoliers et d'acacias aux grappes de fleurs dorées, d'un parfum si pénétrant.

Une multitude de singes, de tapirs, de jaguars, d'agoutis, de cochons sauvages, de serpents et de sauvages tatoués d'arabesques multicolores peuplent et animent ces forêts.

Mais les contrées équatoriales ont quelque chose de plus joli, de plus gracieux, de plus admirable encore que les fleurs aux couleurs si vives, si variées et si éclatantes : ce sont les oiseaux.

Voyez sur cette branche de goyavier le cotinga écar-

late ; — sa couronne est d'un rouge ardent, le dos et la queue sont d'un rouge vif et bordés du plus beau noir.

Le houtou est vert avec des reflets bleuâtres.

Les chants du troupiale jaune et noir sont si doux, que les Portugais l'appellent le rossignol de la Guyane.

Les aras de toutes couleurs, les perroquets et les perruches crient sur les arbres.

Le long des cours d'eau, sur le bord des rivières, dans les grandes herbes des savanes, le butor se tient debout sur une patte, rêveur et mélancolique.

La poule d'eau bleue et verte; l'ibis, au plumage écarlate; les flamands et les blanches aigrettes s'envolent sous vos pas.

Plus loin, à mi-côte, sur les caféiers, sur les girofliers aux fleurs d'un bleu pâle, un essaim d'oiseaux-mouches gros comme des abeilles s'abat sur les fleurs, boit les gouttes de rosée, s'enivre de parfums, va, vient, revient et fait chatoyer au soleil toutes les nuances de l'arc-en-ciel : ce sont des topazes, des rubis et des émeraudes envolés de leur écrin.

Toutes ces belles choses figuraient dans l'annexe du bord de l'eau ; vous les avez vues comme nous... Seulement, à l'Exposition, les cafés, le sucre, la cannelle, la vanille et les girofles étaient concassés dans des bocaux, étiquetés et classés dans la catégorie des denrées coloniales ; les forêts étaient sciées en billes, où décou-

pées en madriers ou en planches; les fruits étaient en cire, les fleurs en percale; les animaux réduits à l'état de fourrures et les colibris empaillés.

Nous sommes à la Guyanne ou dans les Antilles, la vie doit être une ivresse sans lendemain; — essayons...

D'abord le soleil est si chaud que l'on se tâte à chaque pas pour s'assurer que l'on n'est pas tout à fait rôti... puis peu à peu, le côté pittoresque, qui, de loin, nous avait tant séduit, s'efface et se perd dans une affreuse réalité.

Un nuage de maringouins vous enveloppe, vous assourdit, vous dévore les mains, la figure, et pénètre dans vos vêtements. Au bout d'une heure, ces piqûres continuelles, ce bourdonnement monotone, deviennent un supplice atroce...

Pour ne pas assombrir le tableau, nous ne parlerons pas des fièvres jaunes et des fièvres intermittentes, si longues à guérir, et dont les colons les mieux acclimatés ont tant de mal à se préserver.

Nous jouissons d'une santé à ne rien craindre, et nous voyageons pour notre plaisir; d'ailleurs, nous n'avons pas le temps d'être malades...

Il faut manger, même en voyage; nous ne trouverons ni hôtels, ni restaurants... Nous nous en passerons...

La viande de boucherie est rare, et l'on ne connaît

le gibier que de réputation... Il faut en prendre son parti.

Comme le pain est toujours cher, et qu'il est même souvent impossible de s'en procurer, on est forcé de se contenter de couac et de cassave.

Le couac est une bouillie faite avec de la farine de manioc, dont on a soin d'extraire le jus, qui est un poison très-violent.

La cassave est une espèce de galette de manioc assez désagréable.

Les bananes remplacent les pommes de terre avec avantage; on les mange crues, cuites à l'eau, sur le gril, à la sauce ou en compote; nous vivrons de bananes.

Un des grands chagrins du colon, ce doit être l'isolement et l'ennui. Les habitations sont tellement éloignées les unes des autres, les moyens de communication si difficiles, qu'il faut bien prendre son parti et se résigner à vivre dans un isolement à peu près complet.

Un colon doit surveiller son habitation et sortir, par conséquent, pendant les heures de travail.

L'été, il est brûlé par le soleil; la sueur bout sur son corps, sa respiration s'arrête, il est haletant et se sent à peine la force de marcher.

Pendant les deux mois que durent les pluies d'hiver, il se traîne avec peine sur un terrain glissant, il trébuche à chaque pas et s'enfonce dans la boue. La pluie

est chaude, c'est vrai, mais c'est toujours de l'eau chaude, une douche d'eau tiède qui tombe quelquefois pendant huit jours sans discontinuer.

Dans toutes les saisons, sans trêve ni relâche, sans repos ni merci, le malheureux colon est harcelé, dévoré par les moustiques et les maringouins, qui se jettent sur lui par milliers, le couvrent, l'enveloppent, le piquent aux mains, aux bras, aux jambes, à la figure; c'est un bourdonnement continuel qui vous assourdit, c'est une souffrance qui vous agace, vous irrite; c'est presque à devenir fou, surtout pendant les quinze premiers jours de l'arrivée.

Le visage, tatoué par cent mille piqûres, prend une couleur d'écarlate foncée; les paupières se gonflent, les yeux disparaissent, le nez trognonne et la bouche devient lippue comme celle des nègres.

Nous avons, pour fond de tableau, les plus belles forêts du monde, des arbres admirablement beaux, toutes les nuances du vert fondues dans un fond d'une vigueur et d'un éclat incroyables, de larges fleurs de trois pieds, d'un rouge éclatant, blanches ou bleues, des lointains ravissants, avec la mer, des fleuves, des rivières et des cascades, de grandes montagnes bleues à l'horizon, des paysages éclairés par le soleil des tropiques, des oppositions merveilleuses, des paysages où l'air est tiède et chargé de parfums, etc.

Seulement on n'avance qu'en tremblant, pas à pas,

le couteau à la main, perdu dans les grandes herbes, écartant les branches qui vous fouettent la figure, enfourchant les arbres qui barrent le chemin ou rampent à terre.

Mais, prenez garde... Il y a des caïmans dans toutes les flaques d'eau.

Si vous tombez dans une fourmilière, vous êtes englouti et dévoré.

Regardez à vos pieds de peur de marcher sur la queue d'un boa, d'un alligator, d'un serpent à sonnettes, d'un labarri ou d'un coulacanara. Nous pourrons quelquefois rencontrer dans nos promenades,—perchés sur les arbres ou endormis sur la mousse, des sauvages peu hospitaliers, ou des serpents de quarante pieds de long, — de taille et d'appétit à avaler un cerf en le suçant, et à étouffer un jaguar dans leurs enroulements.

On entend un bruit sourd et cadencé sur la terre humide : c'est un jaguar qui bondit et s'arrête à dix pas de vous. Il est vrai que tous ces animaux ne sont pas dangereux si on ne leur fait pas de mal; mais, à notre avis, ils peuplent désagréablement le paysage, et nous préférons de beaucoup la promenade dans nos forêts d'Europe, où les animaux se tiennent toujours à une distance respectueuse.

Rentrons à la case.

La végétation, si prompte, si riche et si féconde sous

les tropiques, multiplie les espèces d'animaux nuisibles avec une désespérante prodigalité : ce sont des mille-pattes, des scorpions, des poux de bois rouges, des fourmis et des araignées monstrueuses, etc.

La mouche à drague, bien autrement redoutable que la mouche à miel, fait son nid sous votre toit, dans votre salon même ; elle a droit d'insolence, elle va où il lui plaît, fait ce qui lui convient, se pose avec assurance sur vos mains ou au beau milieu de votre visage... N'allez pas y toucher, ou son dard vous punira cruellement.

Au coucher du soleil, les crapauds commencent un concert qui ne finira qu'au point du jour. On les trouve partout, jusque dans les maisons, en compagnie de scorpions et de serpents.

Il faut se précautionner surtout contre un petit puceron nommé la chique, qui, par une prédilection singulière, s'attache toujours aux doigts de pied ; il se loge sous les ongles et pénètre sous la peau ; mais peu à peu le doigt s'enfle, et il faut se résigner à subir une opération très-désagréable.

Les chauves-souris et les vampires se cramponnent aux poutres ou se cachent dans les recoins les plus obscurs de la case.

Le vampire a d'ordinaire vingt-six pouces d'envergure ; mais on en trouve souvent qui ont jusqu'à trente pouces. En levant les yeux, on en voit des groupes

suspendus la tête en bas aux branches d'arbres ou aux poutrelles de la case.

Un commensal bien ennuyeux encore, c'est le mille-pattes; il se fourre partout : dans votre lit, dans votre linge, dans vos habits, jusque dans l'éponge avec laquelle vous vous lavez.

Mais ce qu'il y a de plus dégoûtant, c'est une espèce de hanneton d'un brun rouge et luisant qu'on appelle le ravet; ces insectes imprègnent tout ce qu'ils touchent d'une odeur fade et musquée qui soulève le cœur.

La nuit, ils vous rongent jusqu'au sang les ongles des pieds et des mains, et cela avec une telle adresse, que la démangeaison vous assoupit au lieu de vous éveiller; leur passage laisse sur votre visage une trace envenimée assez longue à faire disparaître. Quelque soin qu'on apporte à la propreté des cases, les ravets fourmillent; ils se jettent sur le pain, sur les mets que vous préparez; vous en trouvez dans les plats, jusque dans le tabac que vous fumez, et qui prend une odeur détestable.

A table, le soir, il faut s'enfermer les jambes dans de grands sacs de toile, et, quelque chaleur qu'il fasse, allumer du feu avec des branches vertes ou des écorces filandreuses de coco, boucaner la chambre, et s'envelopper de longues heures dans un nuage de fumée épaisse. Les makes, les moustiques et les maringouins enivrés tapissent les parois de la case...

Les colons aisés s'emprisonnent dans une moustiquière; mais la chaleur est étouffante, et quelques maringouins oubliés suffisent pour vous faire passer une nuit dans la plus cruelle insomnie.

Eh bien, que vous semble de ces merveilleux pays? et ne trouvez-vous pas, comme moi, que de tous les voyages le plus court, le plus économique, le plus instructif et le plus agréable est celui que l'on pouvait faire dans les galeries de l'Exposition?

Retournons donc en Europe, et puisque nous sommes en voyage, occupons-nous des carrosses qui figuraient à l'Exposition.

Dans le quatrième et dernier volume nous passerons successivement en revue la Carrosserie, la Papeterie, la Typographie, la Photographie, la Lithographie, la Lumière, l'Électricité, les Mines, l'Horlogerie, les Armes à feu, les Machines, etc., etc.

En un mot nous compléterons l'examen de tous les produits, de toutes les industries qui ont figuré à l'Exposition universelle de 1855.

FIN DU TROISIÈME VOLUME.

Contraste insuffisant
NF Z 43-120-14

www.ingramcontent.com/pod-product-compliance
Lightning Source LLC
Chambersburg PA
CBHW071621220526
45469CB00002B/435